Barbara Yelin

IRMINA

〔德〕芭芭拉·耶林 编绘

马静华 译 后浪漫 校

后浪出版公司

缄默

IRMINA

Barbara Yelin

湖南美术出版社

·长沙·

几年前，我在祖母的遗物中发现了一箱日记与信件，它们就是我创作这本图像小说的灵感来源。

但更重要的发现是一个问题，一个令人不安的问题——一个女人究竟为何会发生如此彻底的改变？她为何会变成一个不再提问的人，一个从另外的角度看问题的人，一个那个时代无数被动的帮凶之一？

故事的背景均经过仔细的调查，历史学家亚历山大·科布博士为这部作品撰写了历史背景和分析。我强烈建议感兴趣的读者读一读这篇后记。

我在讲述时对故事进行了艺术加工：出场的人物、他们的个人背景和书中的许多场景都根据剧本的需求做过处理。

我要特别感谢我的家人给予我自由并鼓励我创作这本书。

芭芭拉·耶林
2018 年于慕尼黑

第一章

伦敦

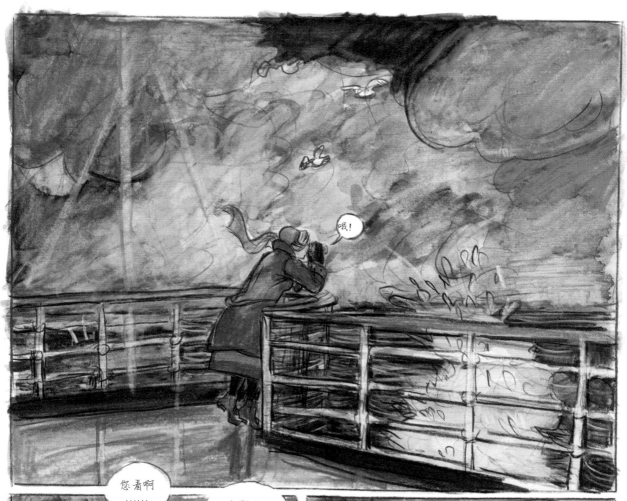

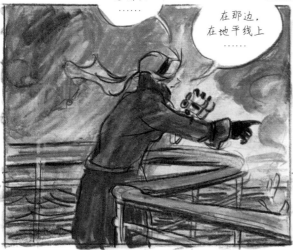

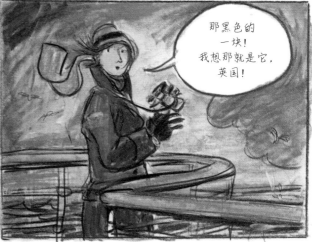

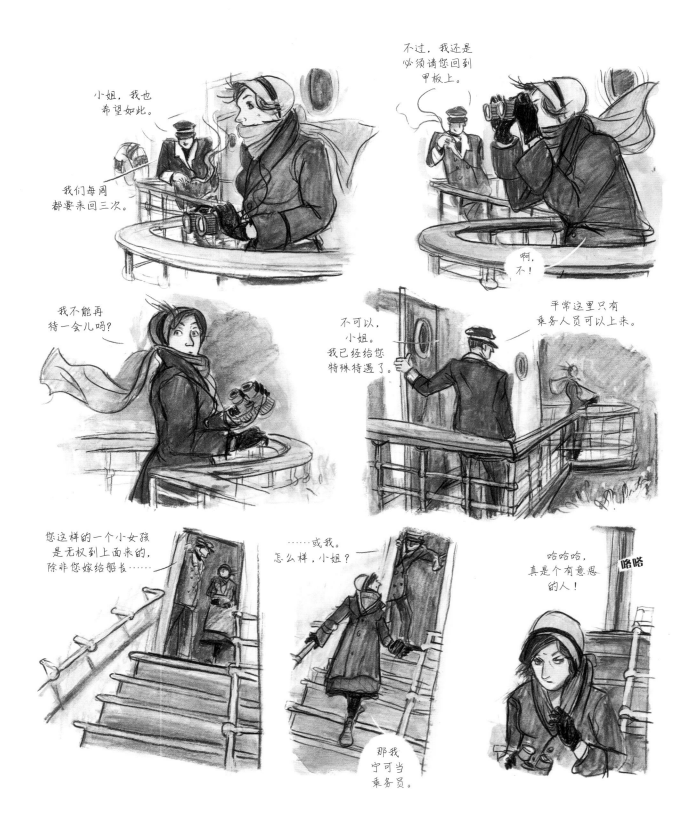

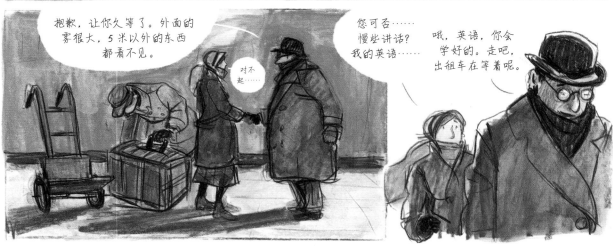

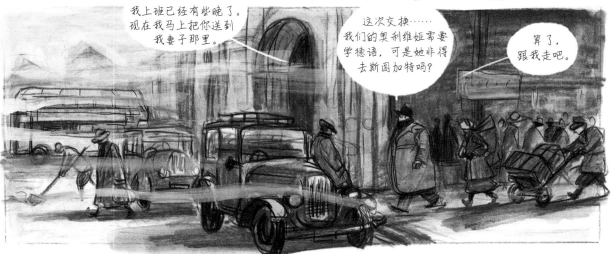

这是
威斯敏斯特
大教堂吗?

有可能,
在雾里看起来
都一样。

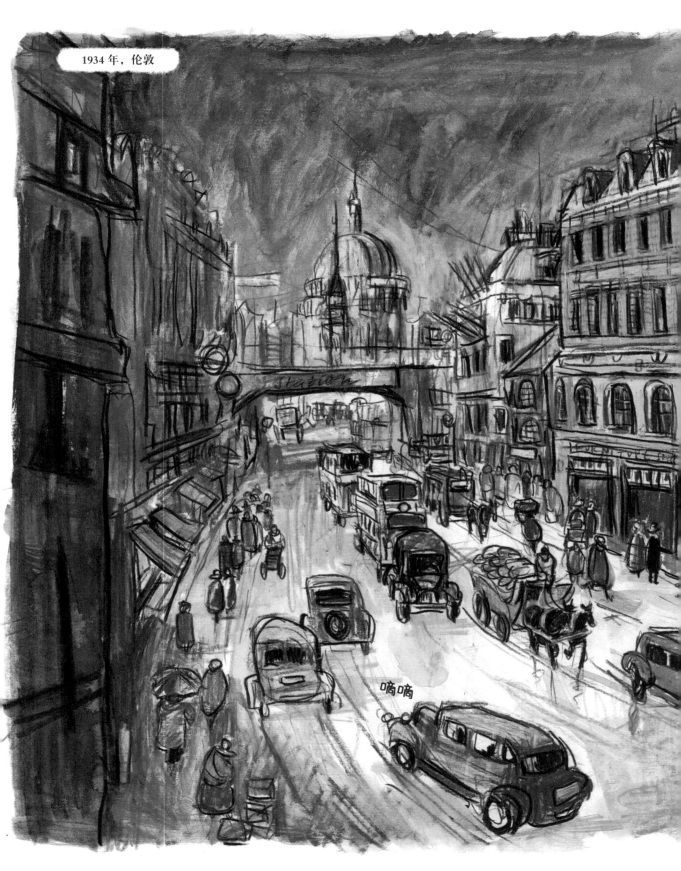

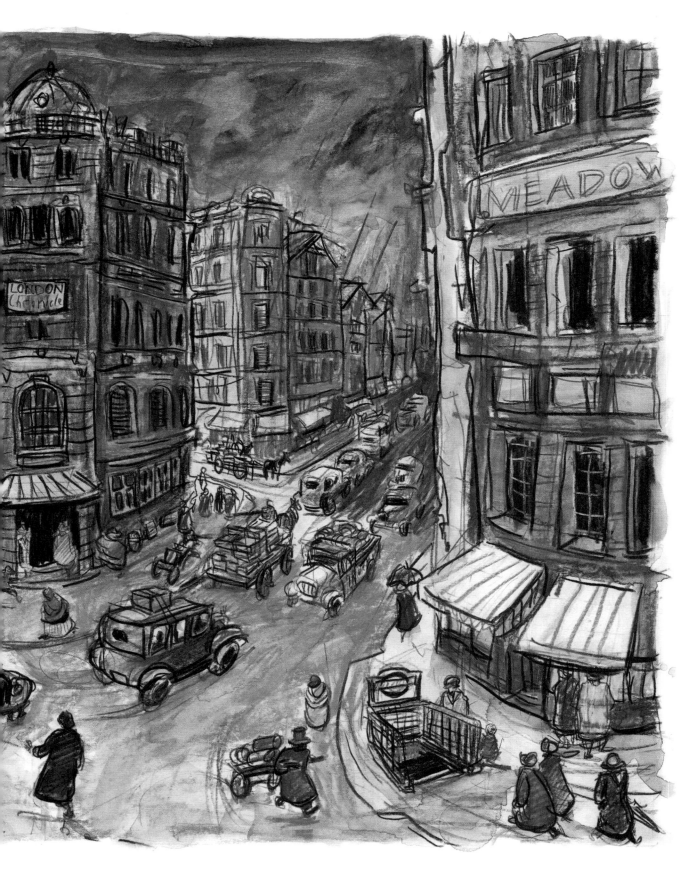

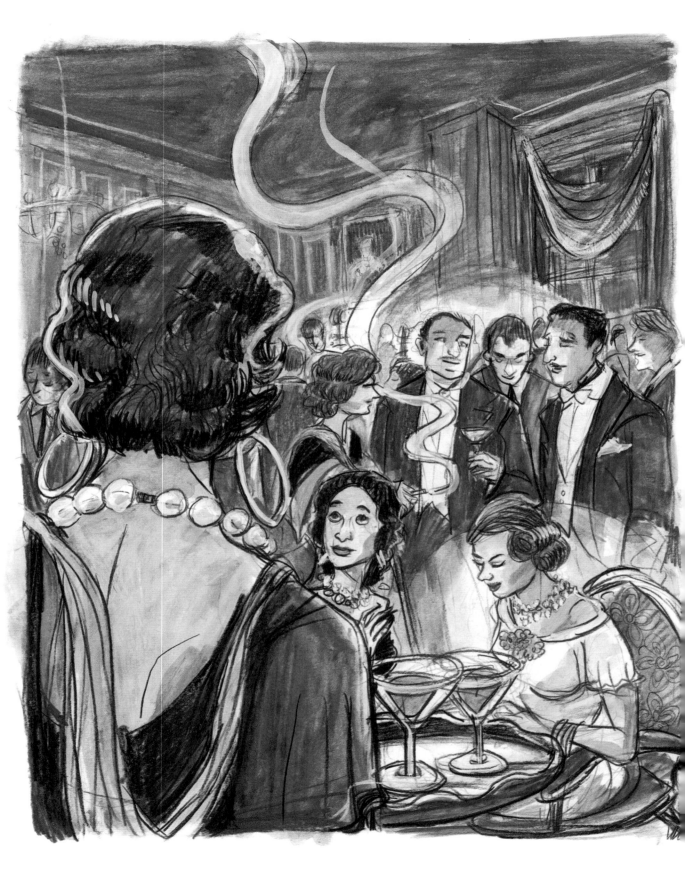

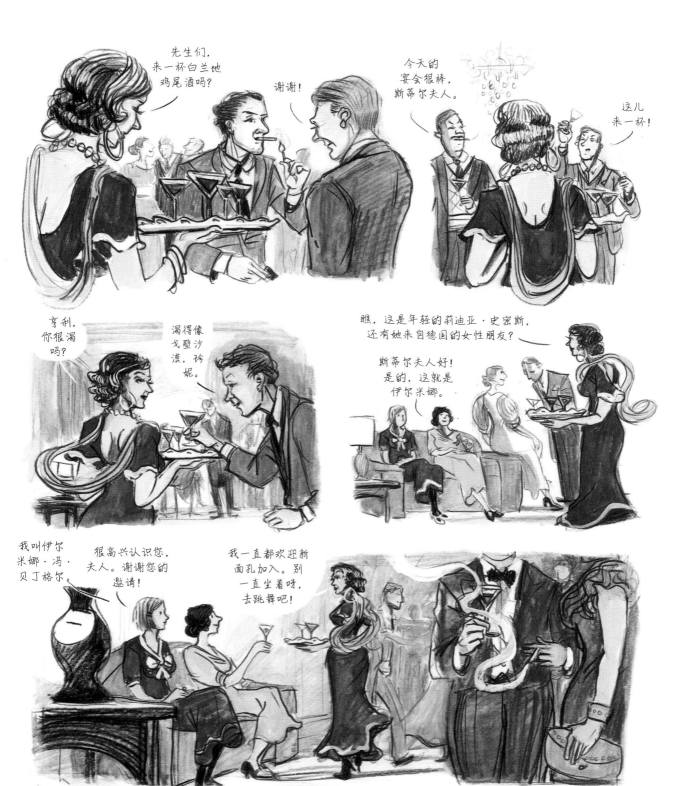

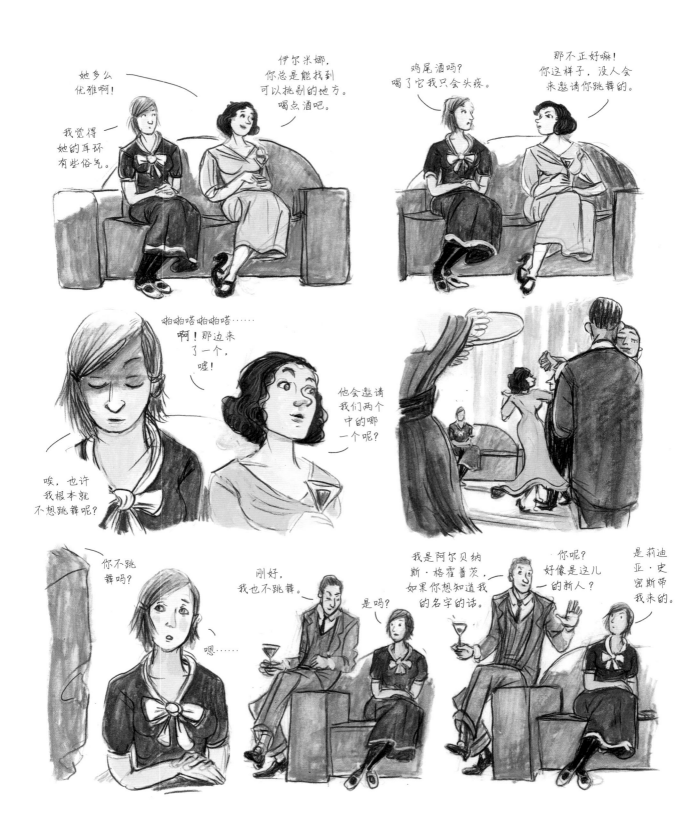

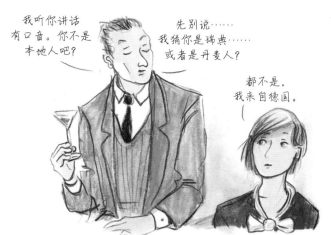

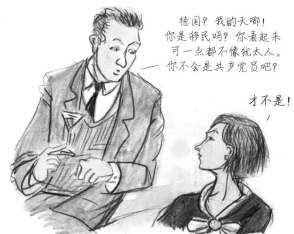

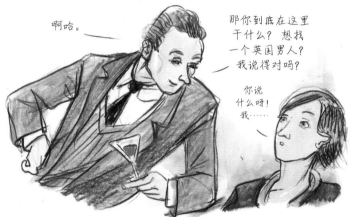

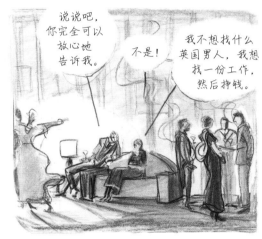

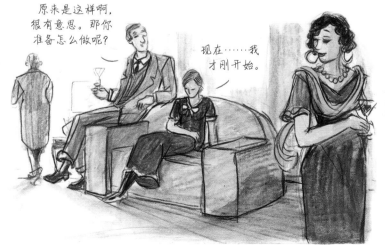

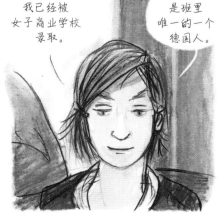

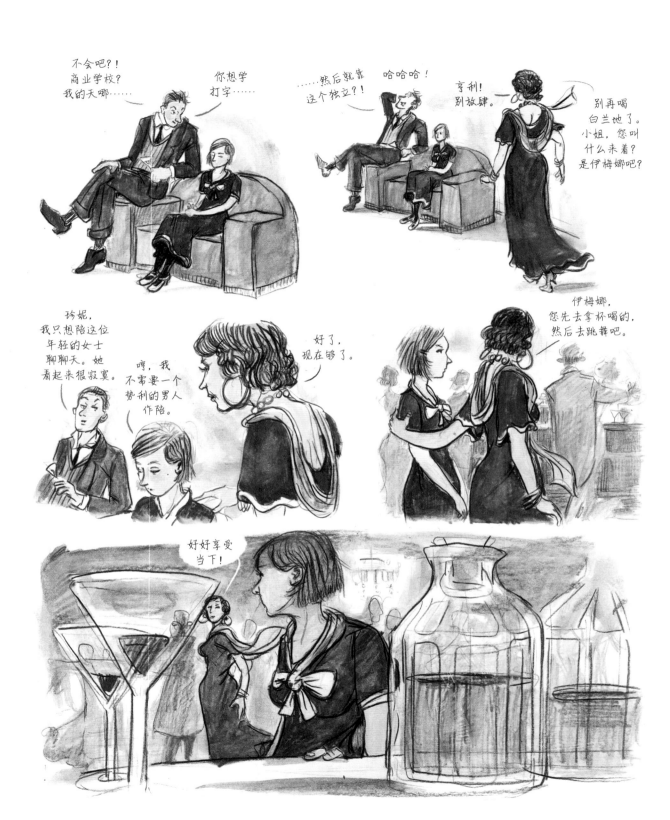

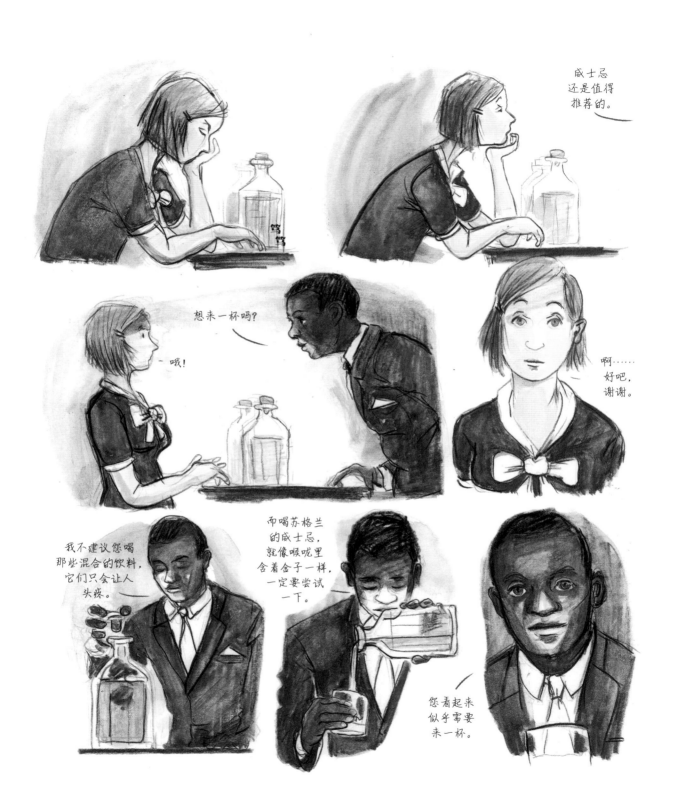

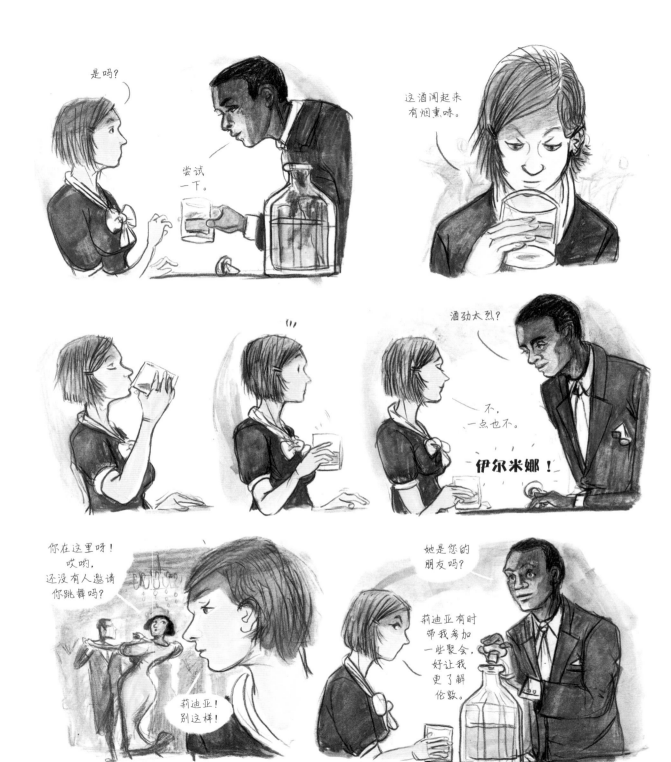

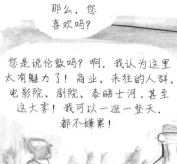

那么，您喜欢吗？

您是说伦敦吗？啊，我认为这里太有魅力了！商业、来往的人群、电影院、剧院、泰晤士河，甚至这大雾！我可以一逛一整天，都不嫌累！

只是伦敦的人……

我到这里已经半年了，他们每天都让我感觉到我不是他们中的一员。

您无法想象作为外国人在这里会受到什么样的对待。

这，也不尽然……

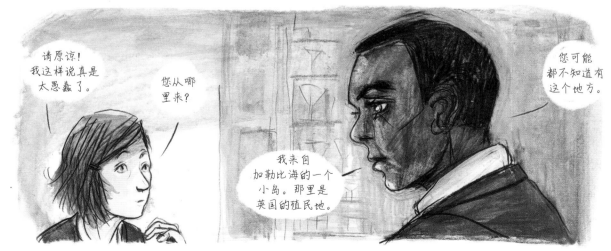

请原谅！我这样说真是太愚蠢了。

您从哪里来？

您可能都不知道有这个地方。

我来自加勒比海的一个小岛。那里是英国的殖民地。

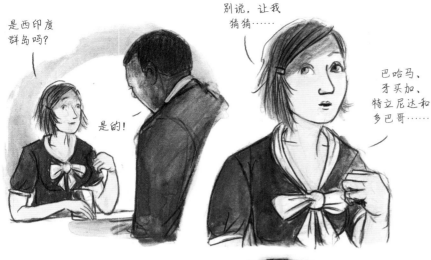

是西印度群岛吗？

是的！

别说，让我猜猜……

巴哈马、牙买加、特立尼达和多巴哥……

还差一点，就在那旁边。小姐，您真了不起！您比绝大多数英国人知道的都多！

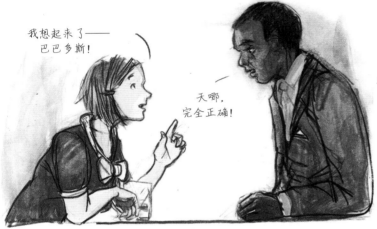

我想起来了——巴巴多斯！

天哪，完全正确！

大约位于北纬15°，东经30°。主要农作物是甘蔗，首都是……布里奇顿？

小姐，太了不起了！您去过我们的群岛吗？

只是从我父亲书房的地球仪上知道的。

以前他去旅行的时候，我就坐在那个地球仪前一看几个钟头。

他经常去旅行。

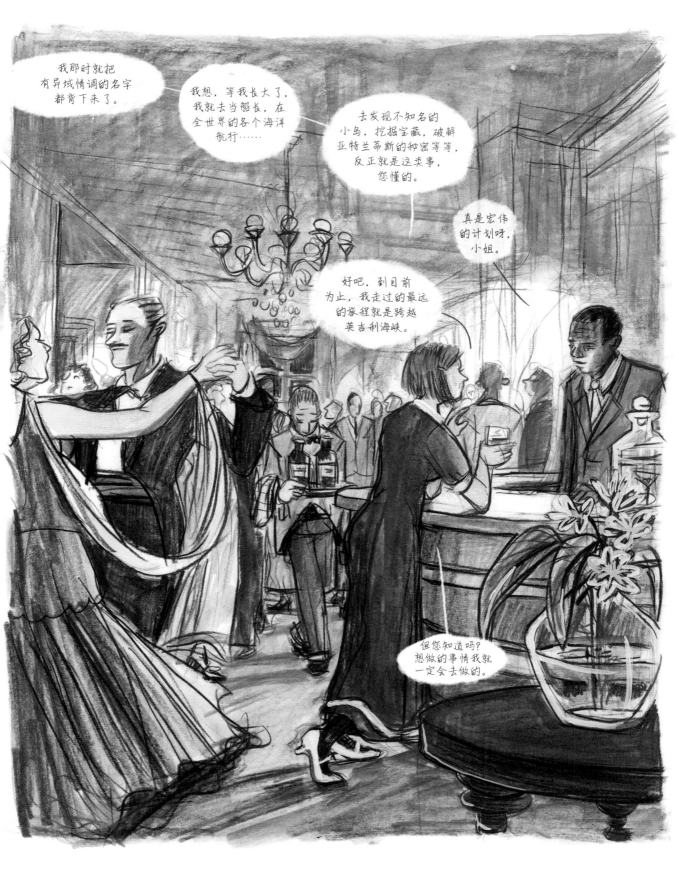

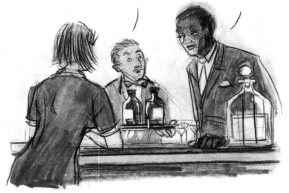

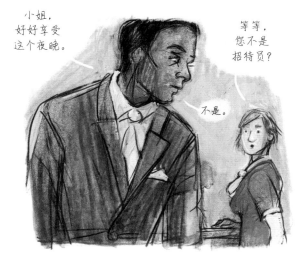

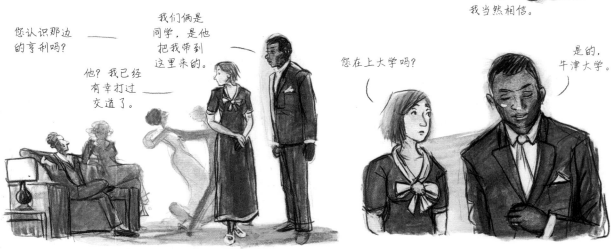

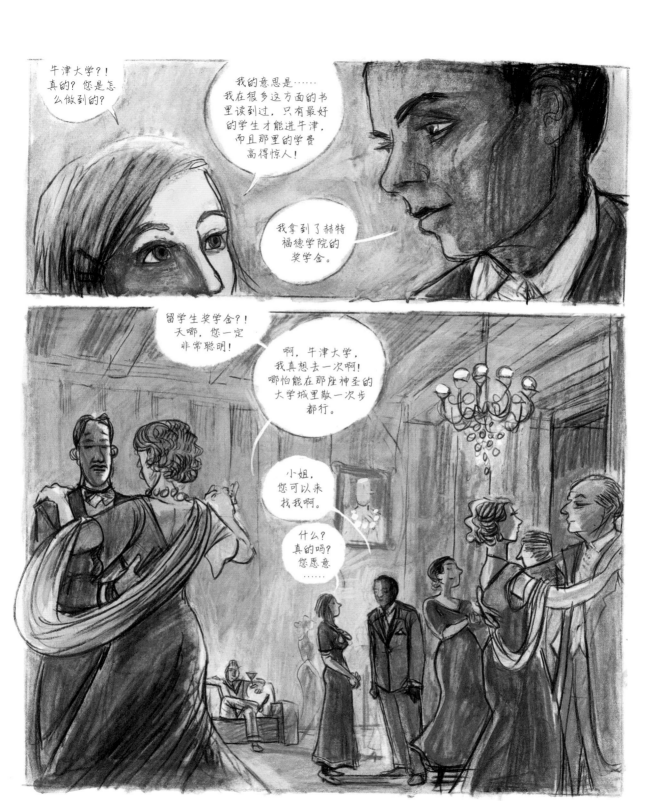

他一直
都这样，
没有教养。

你们再来
喝一杯吧。

谢谢！
我想我们
该走了。

真是一个
美好的夜晚。

伊尔米娜?

不好意思。

小姐！

您的
大衣！

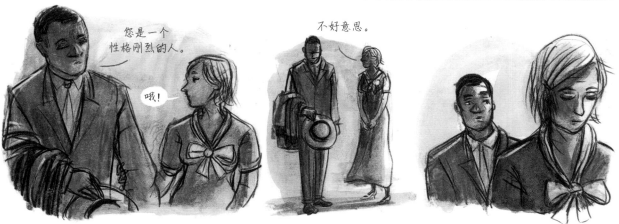

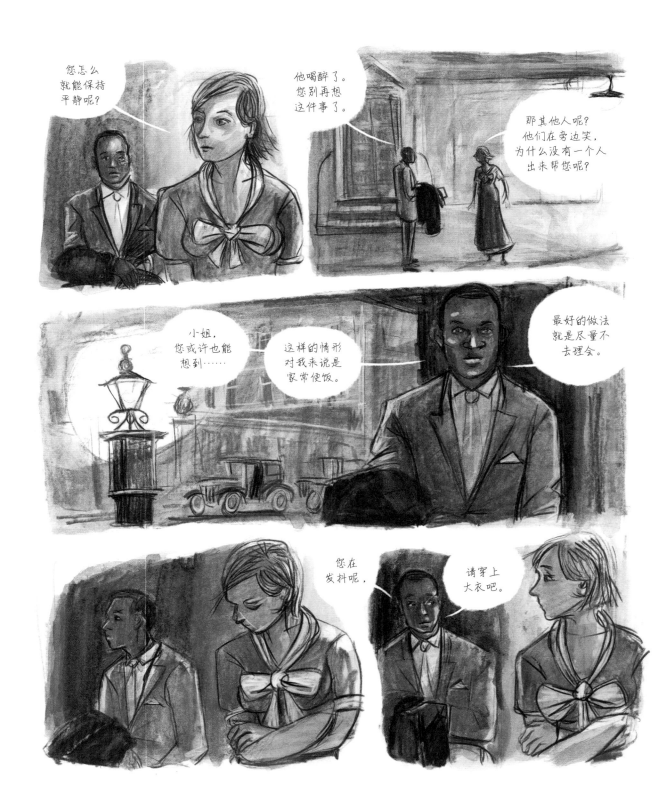

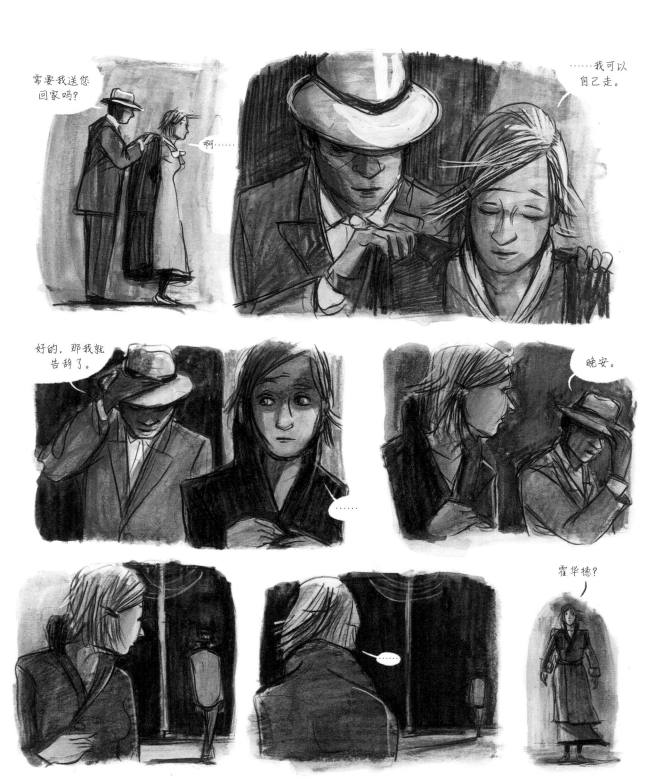

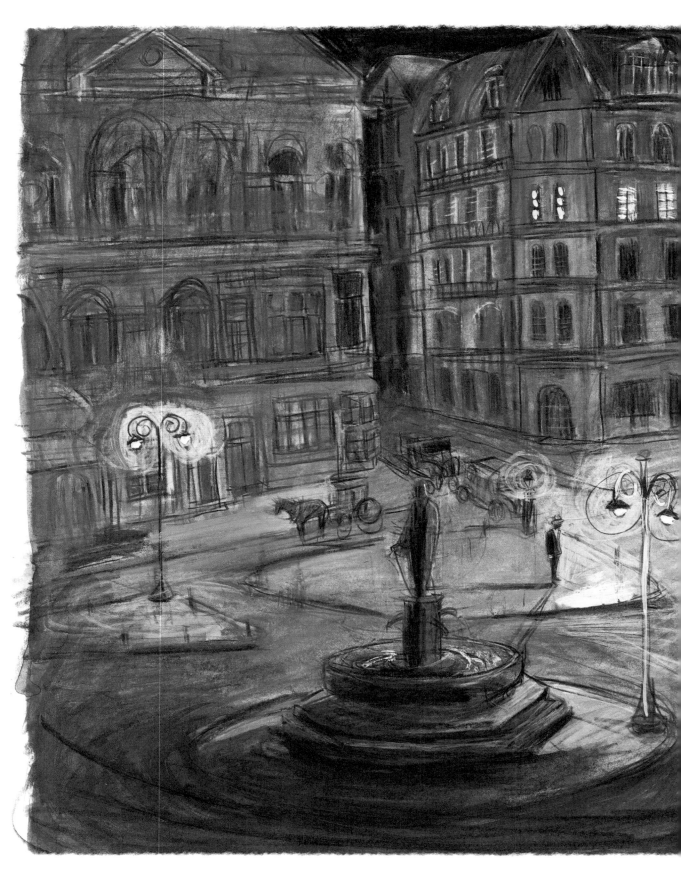

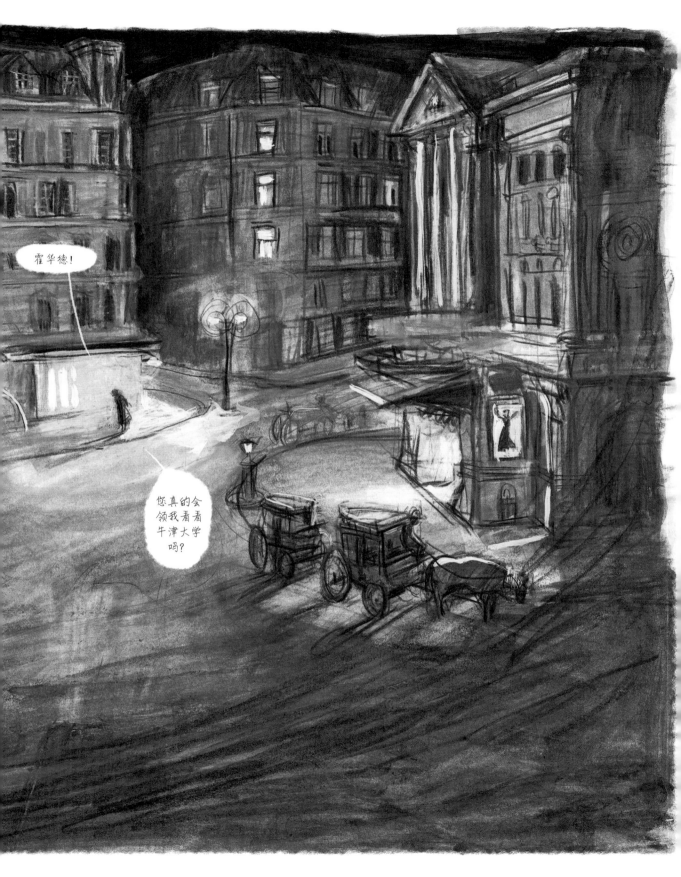

咔嗒

咔嗒

咔嗒

咔嗒

我们、于今年、5 月、15 日、的最后一封、信函……

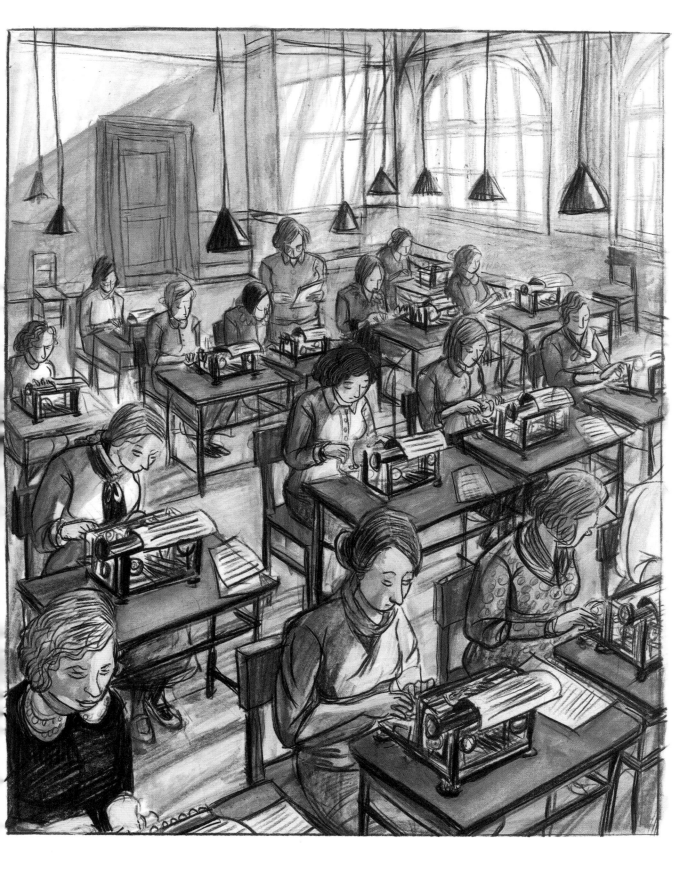

咔嗒

咔嗒

咔嗒

关于、我们、19、34 年、5月19日……

……达成、的、共识……

我、谨以、我的、忠诚、和、感激……

快说说吧！
他吻你了吗？
后来大家都在
谈论你们俩呢。

莉迪亚，
别说了！！
我必须集中
注意力。

咔嗒

咔嗒

咔嗒

咔嗒
咔嗒

咔嗒
咔嗒

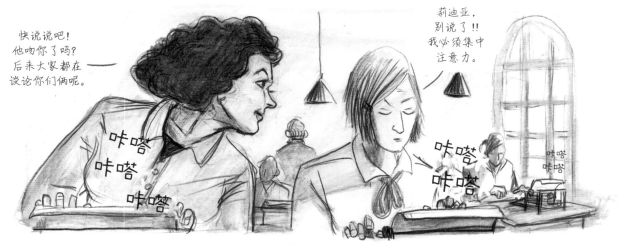

他肯定尝试 ——
吻你了吧？

要是我遇到一个
这样的人……

……我、重、复……

……那可太
好了。你多好
啊，父母都在
德国。

我听说

咔嗒
咔嗒

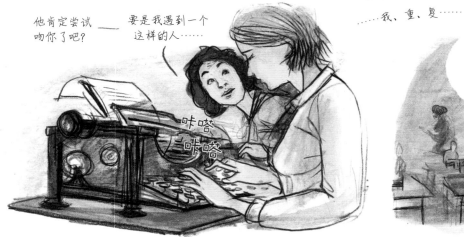

30

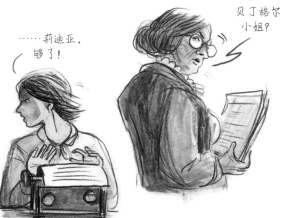

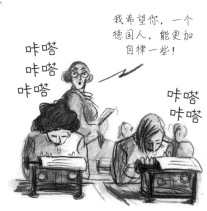

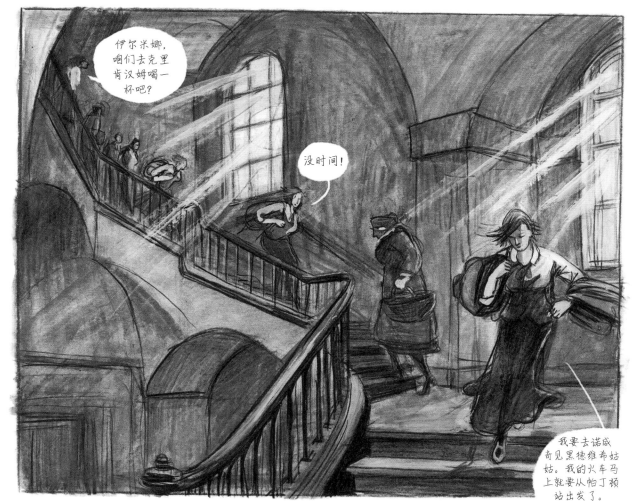

1934 年 6 月，牛津火车站

您还真的
来了。

当然，
我跟您说过了嘛。

明白了，德国的
女士们是说话算
数的。

欢迎来到牛津！
现在想干什么？

带我参观一下牛津大学？

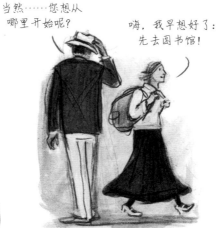

当然……您想从哪里开始呢？

嗨，我早想好了：先去图书馆！

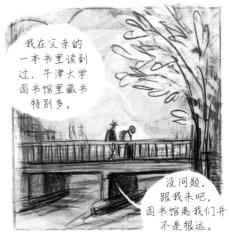

我在父亲的一本书里读到过，牛津大学图书馆里藏书特别多。

没问题，跟我来吧，图书馆离我们并不是很远。

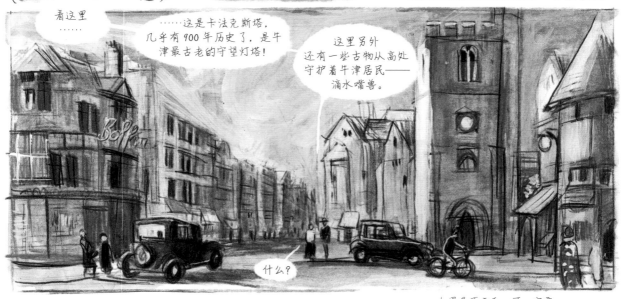

看这里……

……这是卡法克斯塔，几乎有900年历史了，是牛津最古老的守望灯塔！

这里另外还有一些古物从高处守护着牛津居民——滴水嘴兽。

什么？

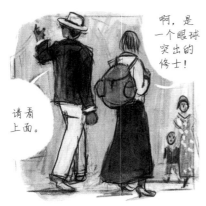

啊，是一个眼球突出的修士！

请看上面。

这边还有一个！还有一条龙！哈哈！

都是中世纪的滴水嘴兽。

如果是下雨天，可一定要注意了，千万不能站在那下面。

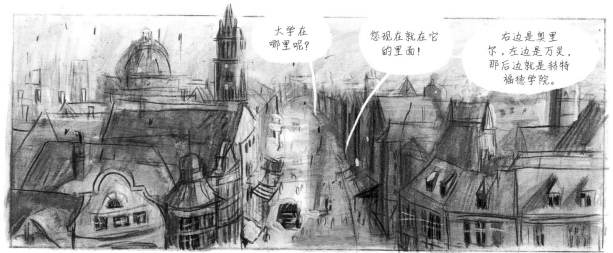

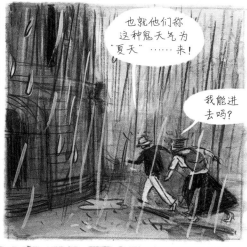

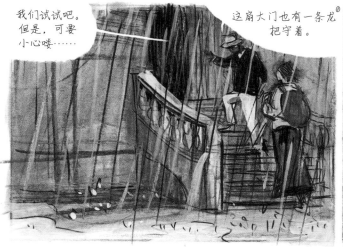

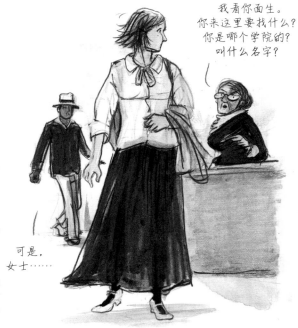

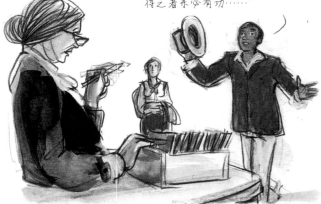

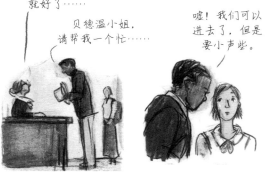

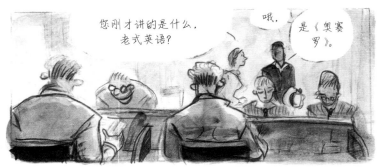

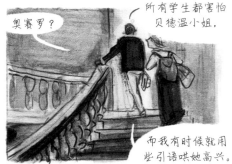

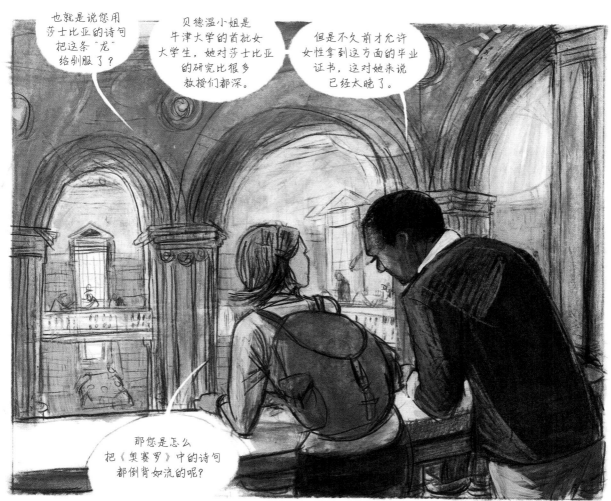

也就是说您用莎士比亚的诗句把这条"龙"给驯服了？

贝德温小姐是牛津大学的首批女大学生，她对莎士比亚的研究比很多教授们都深。

但是不久前才允许女性拿到这方面的毕业证书，这对她来说已经太晚了。

那您是怎么把《奥赛罗》中的诗句都倒背如流的呢？

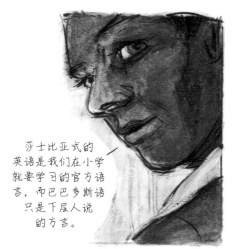

莎士比亚式的英语是我们在小学就要学习的官方语言，而巴巴多斯语只是下层人说的方言。

师长们反复告诉我们：在真正的祖国，人人都这么说话。

后来到了英国我才发现，这里没人能听懂我那文绉绉的英语！

37

书可真多啊！

这还只是很小的一部分呢，这里保存的是英国文学和历史书籍。

我的专业是法学。

伊尔米娜？

快来看啊，这就是柏林！

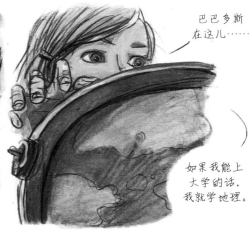

巴巴多斯在这儿……

如果我能上大学的话，我就学地理。

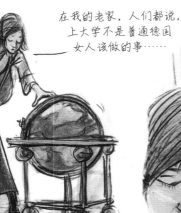

在我的老家，人们都说，上大学不是普通德国女人该做的事……

而是女学究的事！

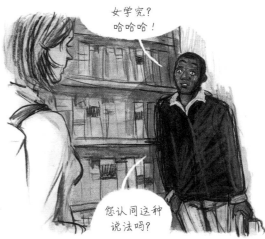

女学究？哈哈哈！

您认同这种说法吗？

上大学就是不履行自己的职责……女人应该通过其他的工作来服务自己的国家。您听明白了吗？

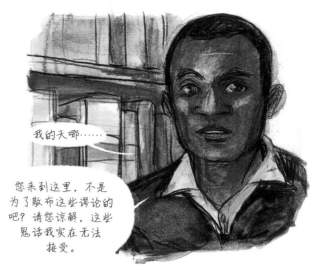

我的天哪……

您来到这里，不是为了散布这些谬论的吧？请您谅解，这些鬼话我实在无法接受。

我以为，您会去做您想做的事情。

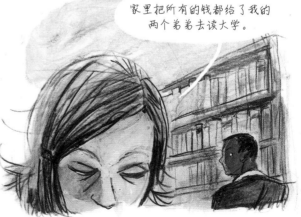

家里把所有的钱都给了我的两个弟弟去读大学。

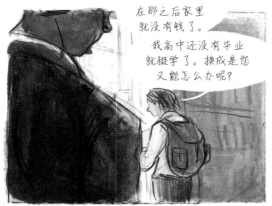

在那之后家里
就没有钱了。

我高中还没有毕业
就辍学了。换成是您
又能怎么办呢？

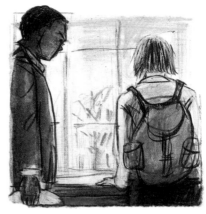

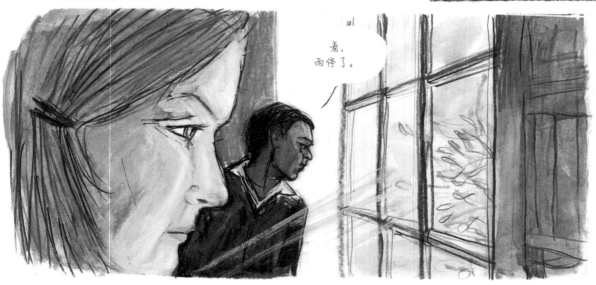

看，
雨停了。

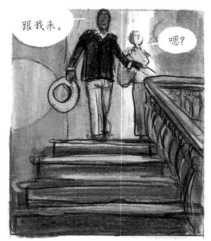

跟我来。

嗯？

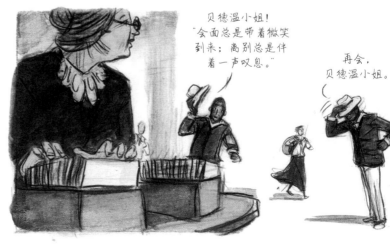

贝德温小姐！
"会面总是带着微笑
到来；离别总是伴
着一声叹息。"

再会，
贝德温小姐。

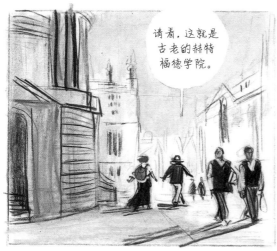

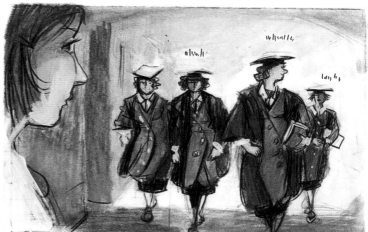

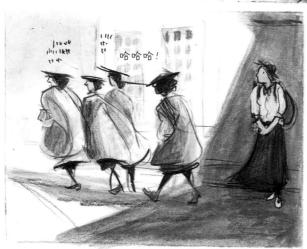

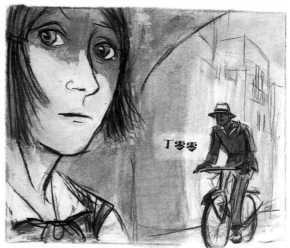

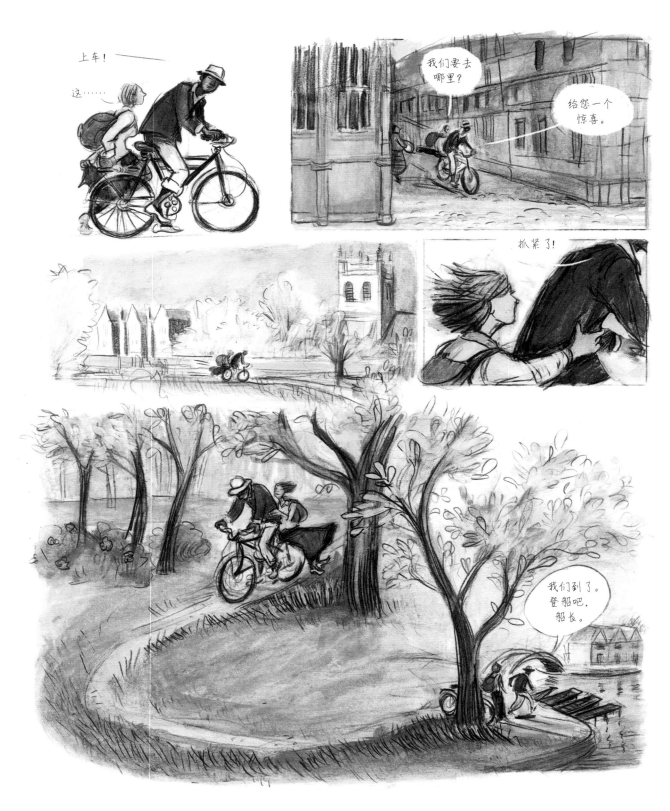

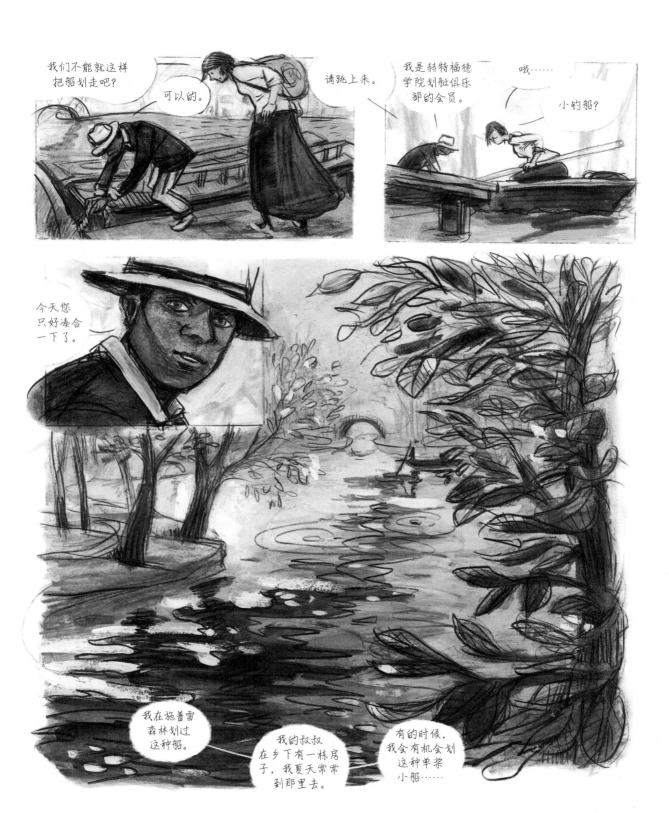

43

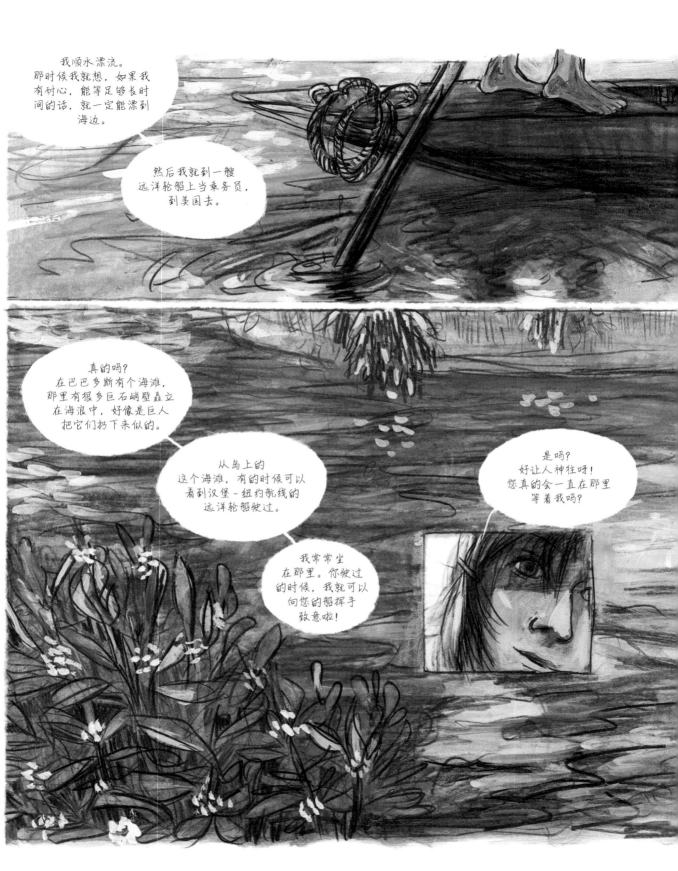

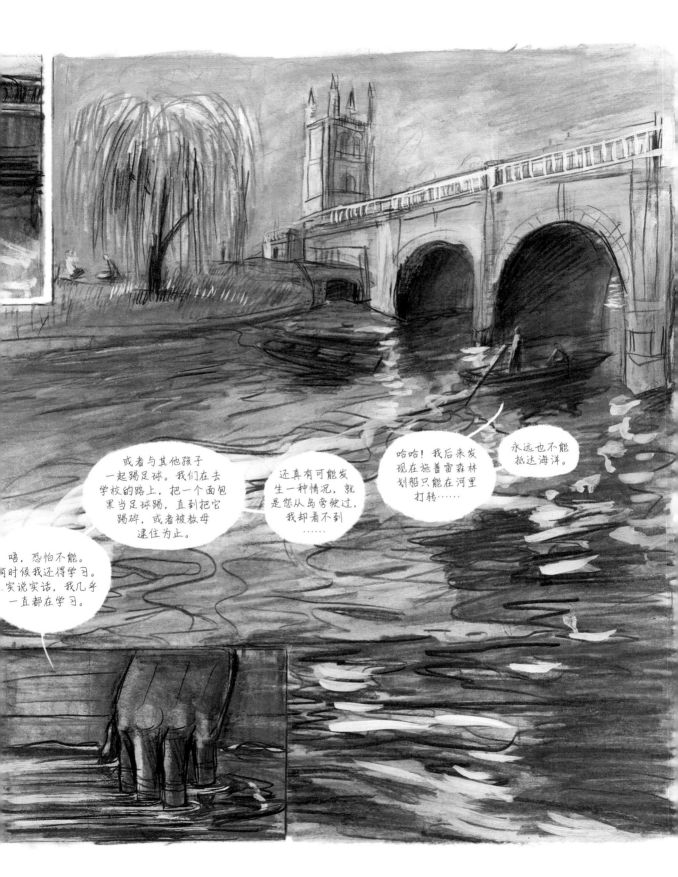

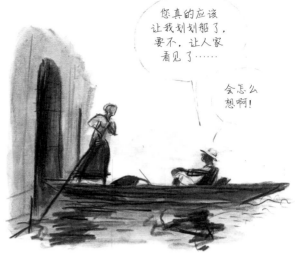

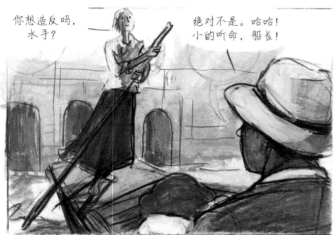

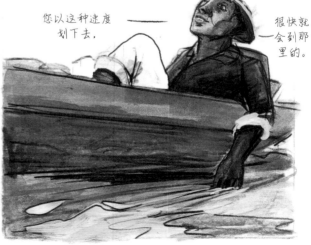

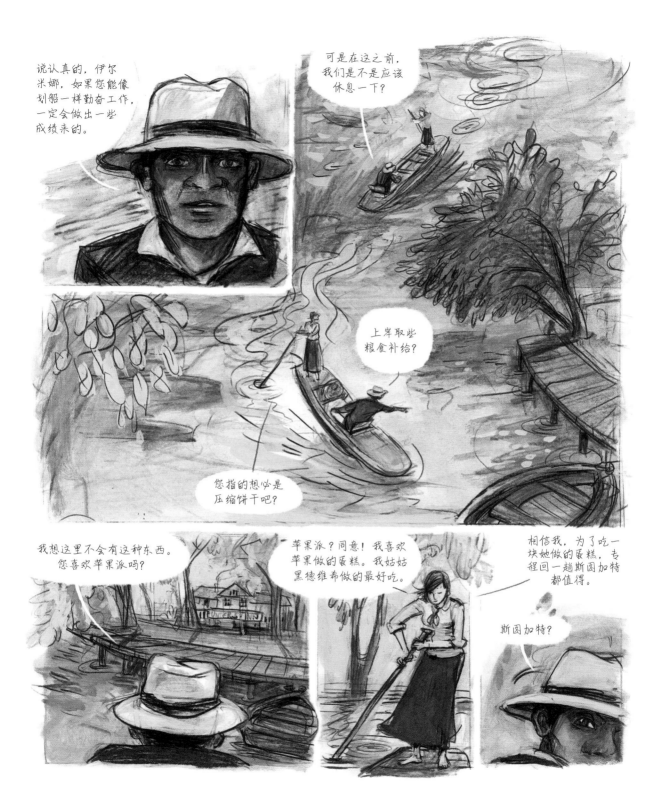

斯图加特？伊尔米娜，我对您姑姑的蛋糕没有什么意见，但这时候我可不愿意到德国旅行。那个希特勒……

啊，希特勒！除了他，全世界都没有其他可谈的了。

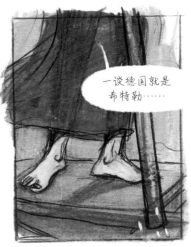

一谈德国就是希特勒……

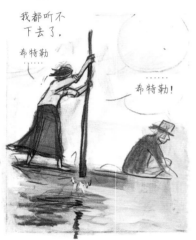

我都听不下去了。

希特勒……

希特勒！

……希特勒！

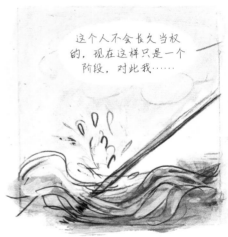

这个人不会长久当权的，现在这样只是一个阶段，对此我……

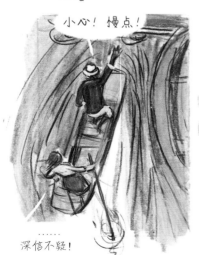

小心！慢点！

……深信不疑！

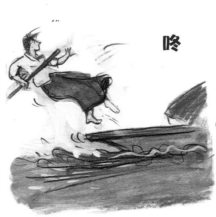

咚

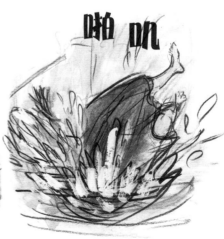

啪叽

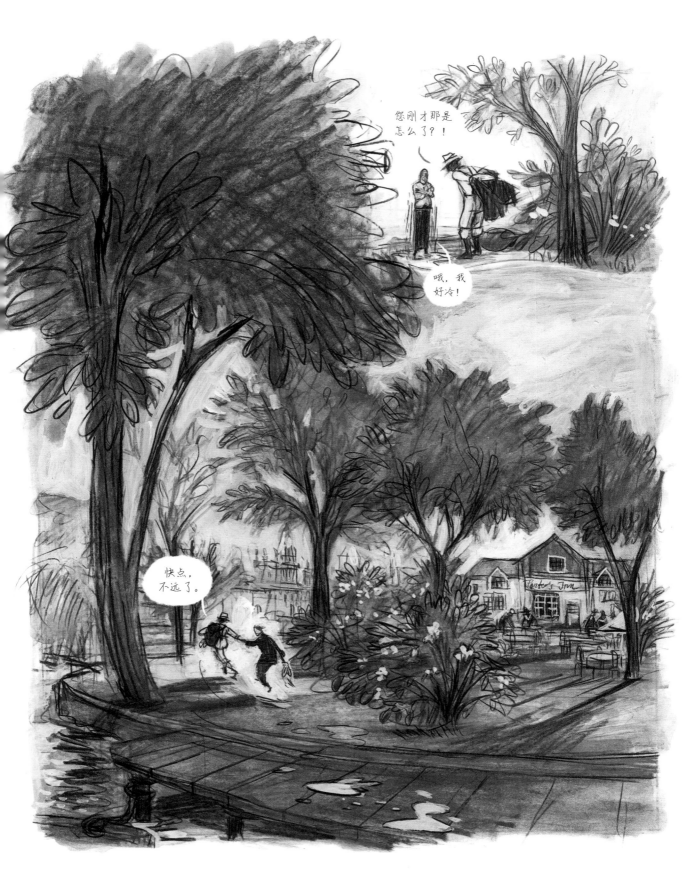

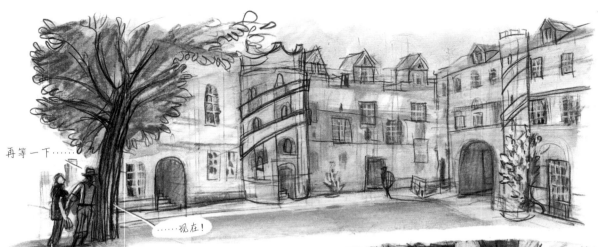

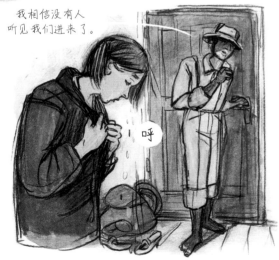

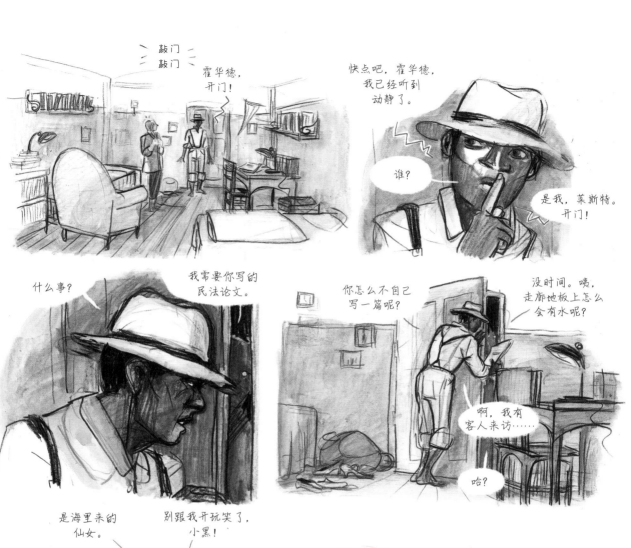

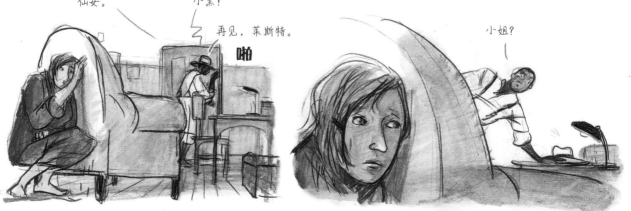

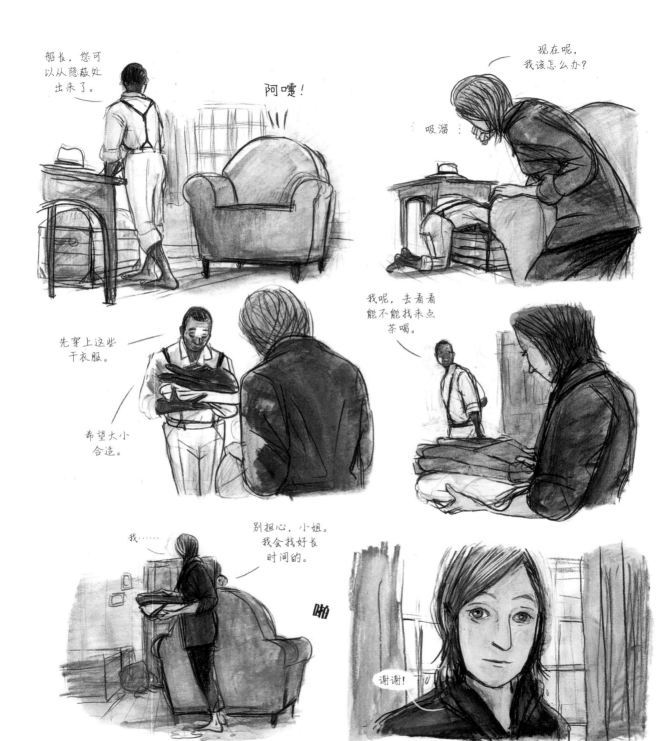

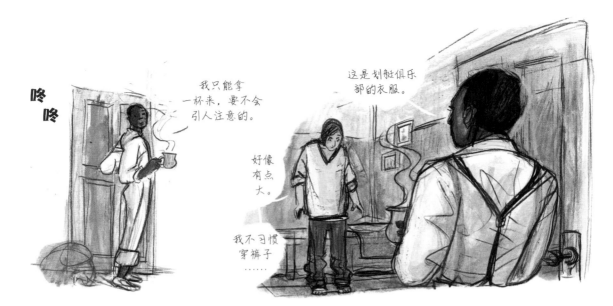

咚咚

我只能拿一杯来，要不会引人注意的。

这是划艇俱乐部的衣服。

好像有点大。

我不习惯穿裤子……

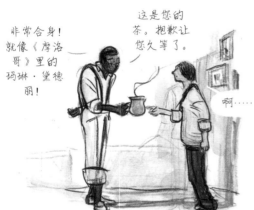

非常合身！就像《摩洛哥》里的玛琳·黛德丽！

这是您的茶。抱歉让您久等了。

啊……

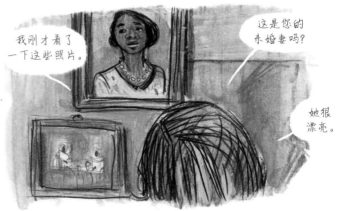

我刚才看了一下这些照片。

这是您的未婚妻吗？

她很漂亮。

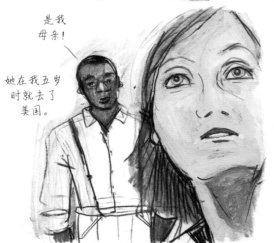

是我母亲！

她在我五岁时就去了美国。

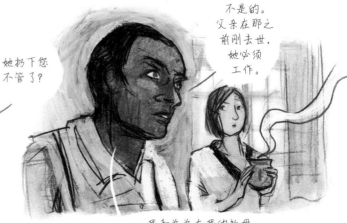

她扔下您不管了？

不是的。父亲在那之前刚去世，她必须工作。

我和弟弟在我的教母那里长大。

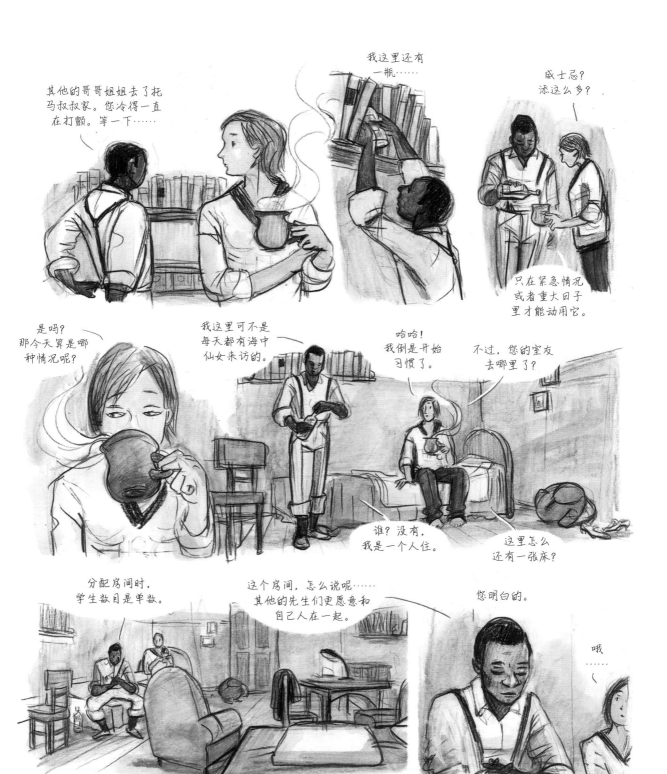

55

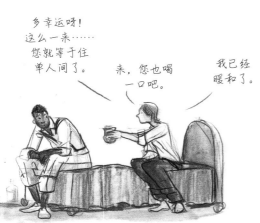

多幸运呀!
这么一来……
您就等于住
单人间了。

来,您也喝
一口吧。

我已经
暖和了。

船长,您可没有给
我剩下多少啊。

那就只喝威士忌,
不喝茶了呗。

听您的吧,
就一点点。

来吧!
喝了它!

一口喝了,
心情就好了!

火车!!

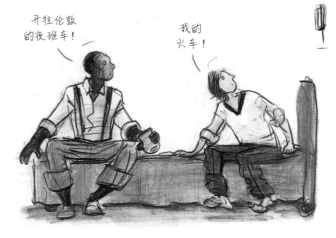

开往伦敦
的夜班车!

我的
火车!

56

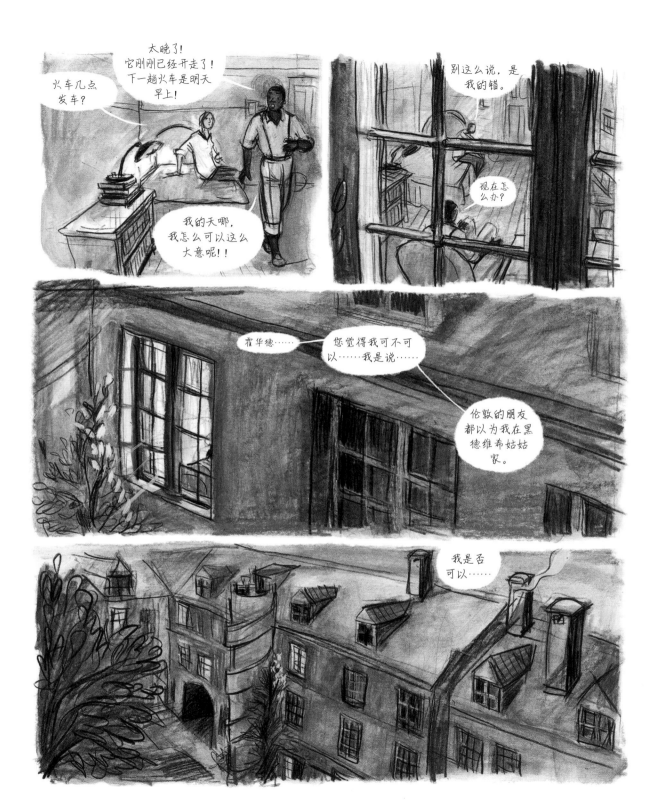

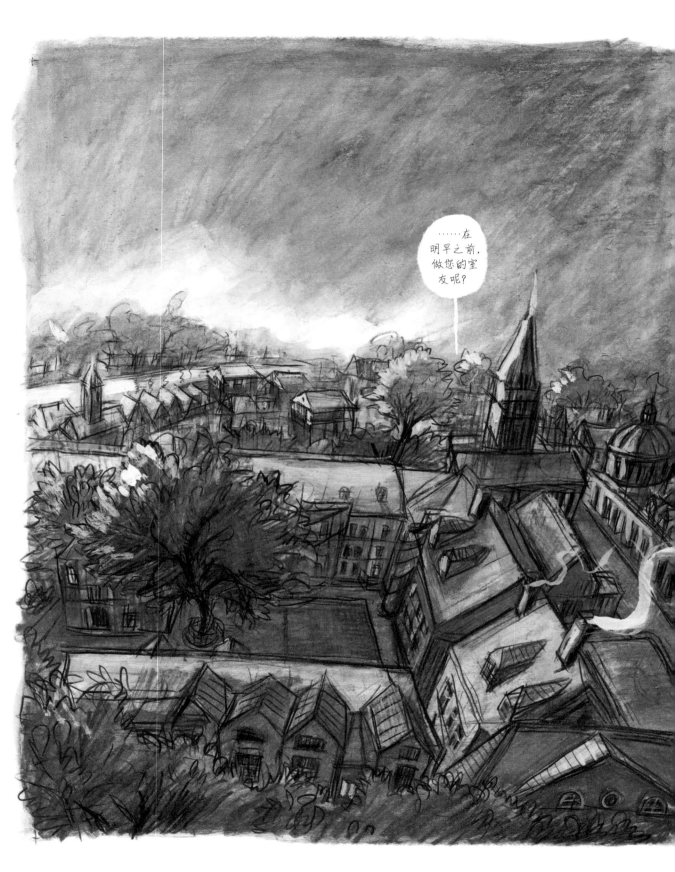

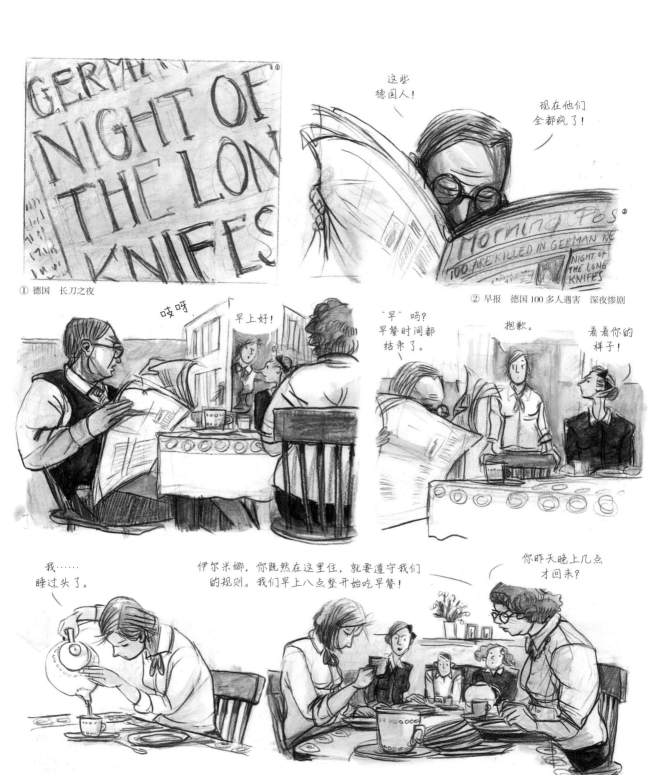

① 德国 长刀之夜

② 早报 德国100多人遇害 深夜惨剧

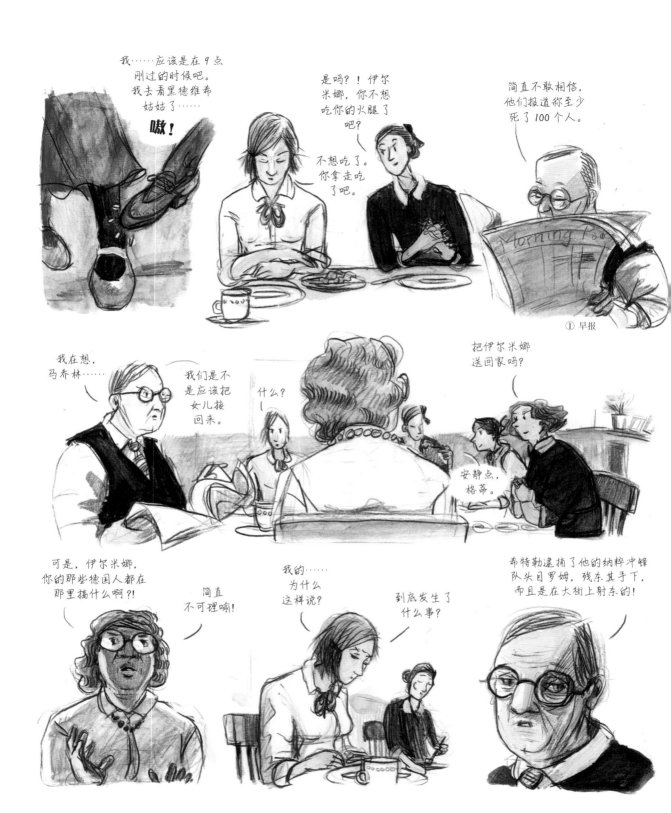

① 早报

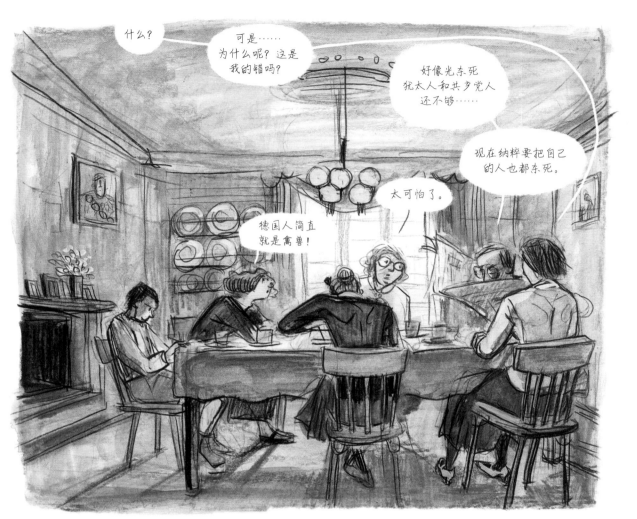

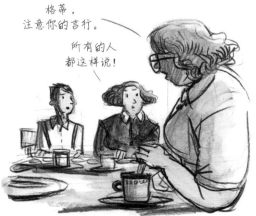

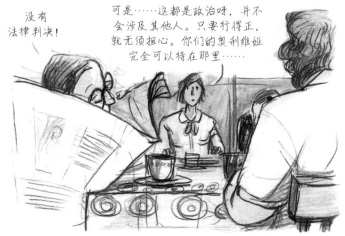

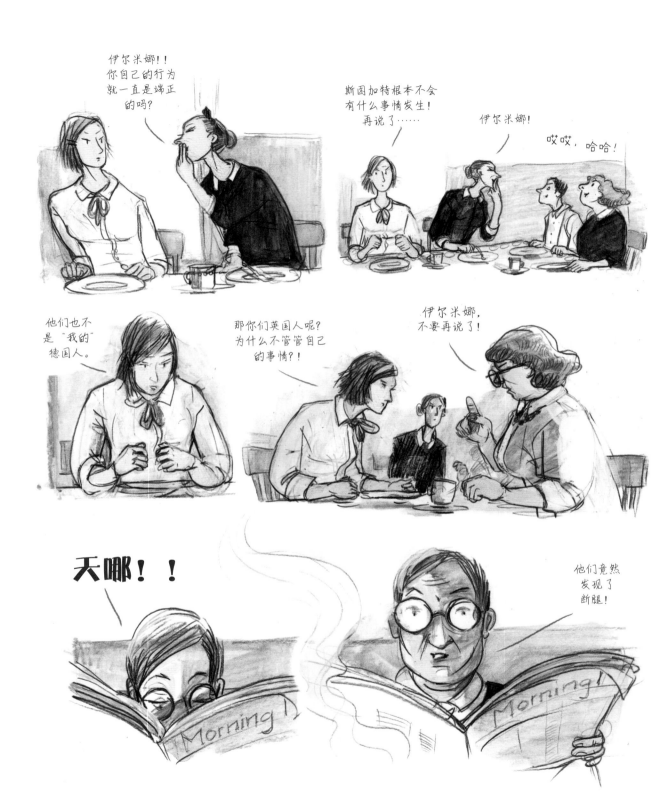

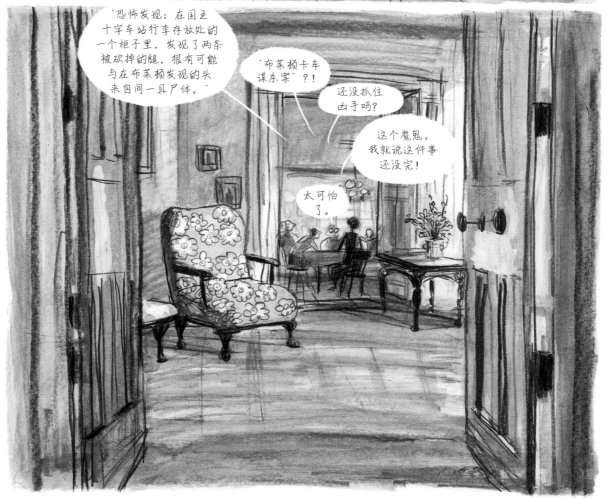

"我、命令、烧灼、痛疽、要一直、烧到、鲜肉。每个人、都该、知道、举手、打人，就意味着、他将要、面临、死亡、的危险。"……通过、这番话……

希特勒、试图、在帝国大厦、前、为自己、在德国的、屠东行为、进行辩解。

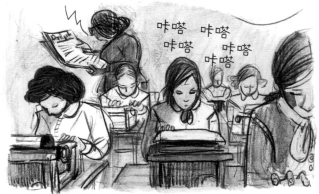

口述结束！一会儿把打字稿交到我的桌上！

现在公布上周的考试结果！

噢，莉迪亚！

一会儿还去喝柠檬水吗？

珍妮小姐，及格！

格温特林小姐不及格！你没有集中精力！

我需要和你说些事情……

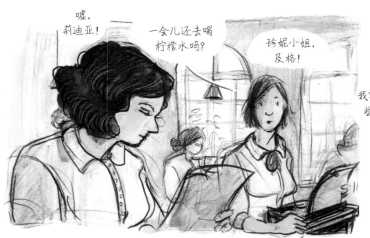

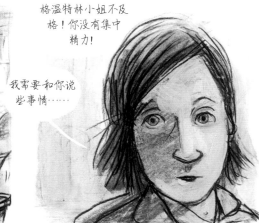

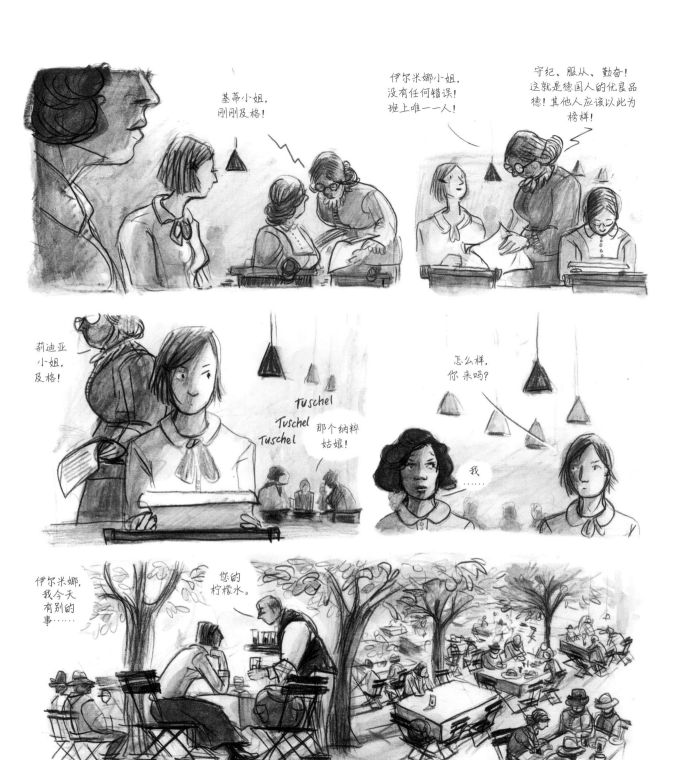

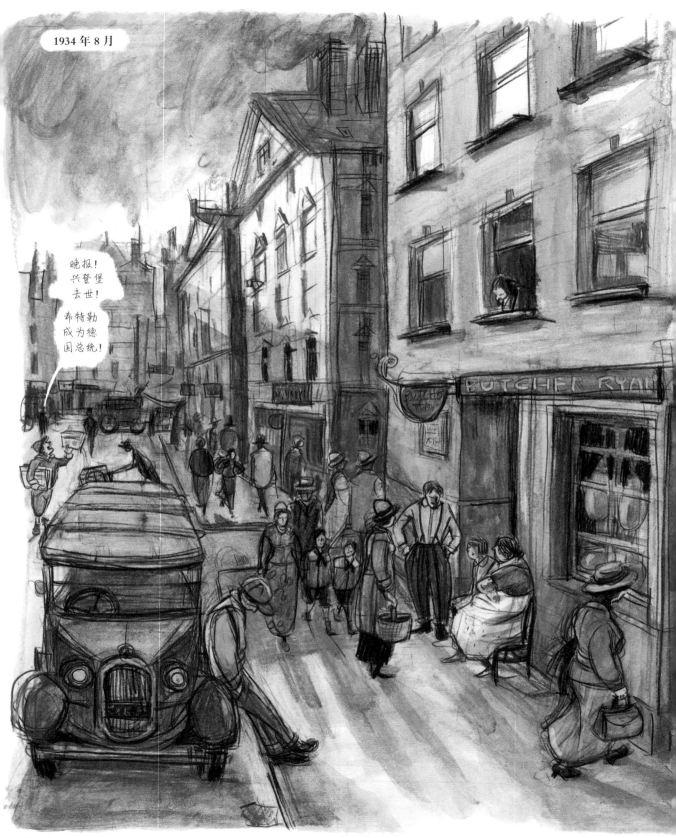

① 肉店

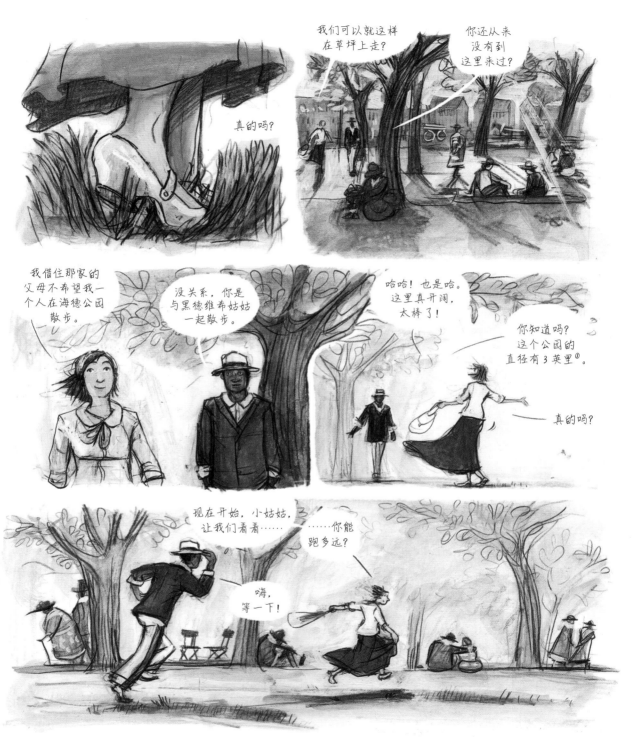

① 1 英里约为 1.6 千米。

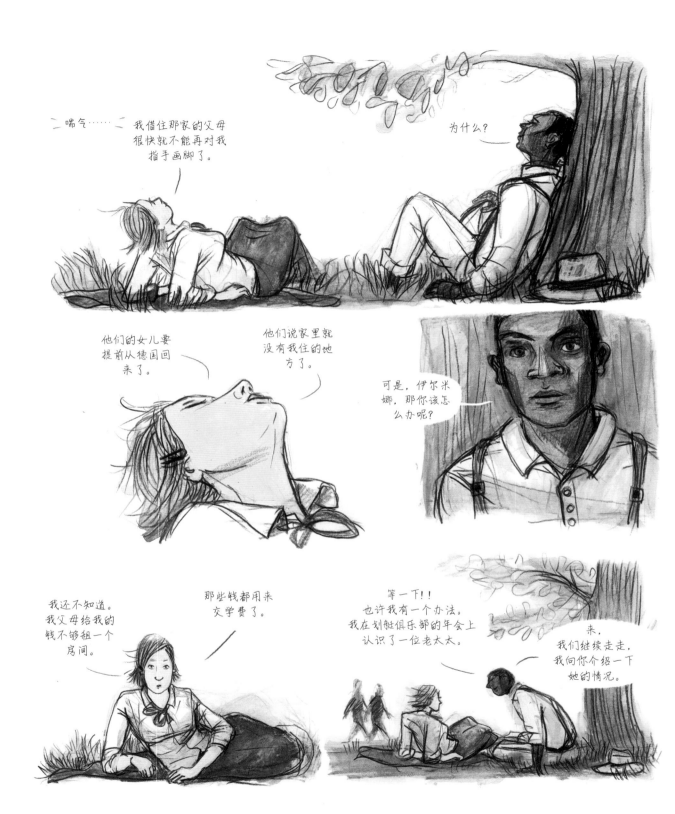

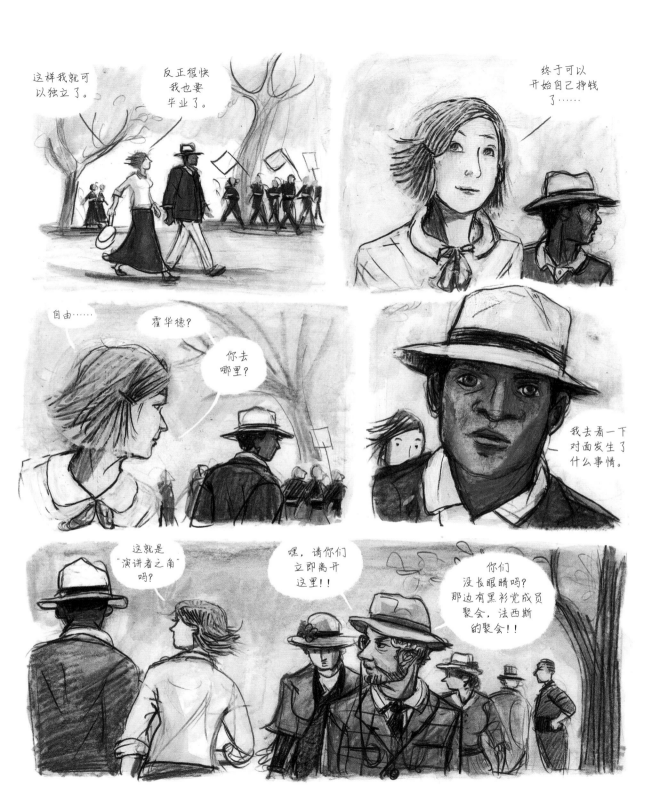

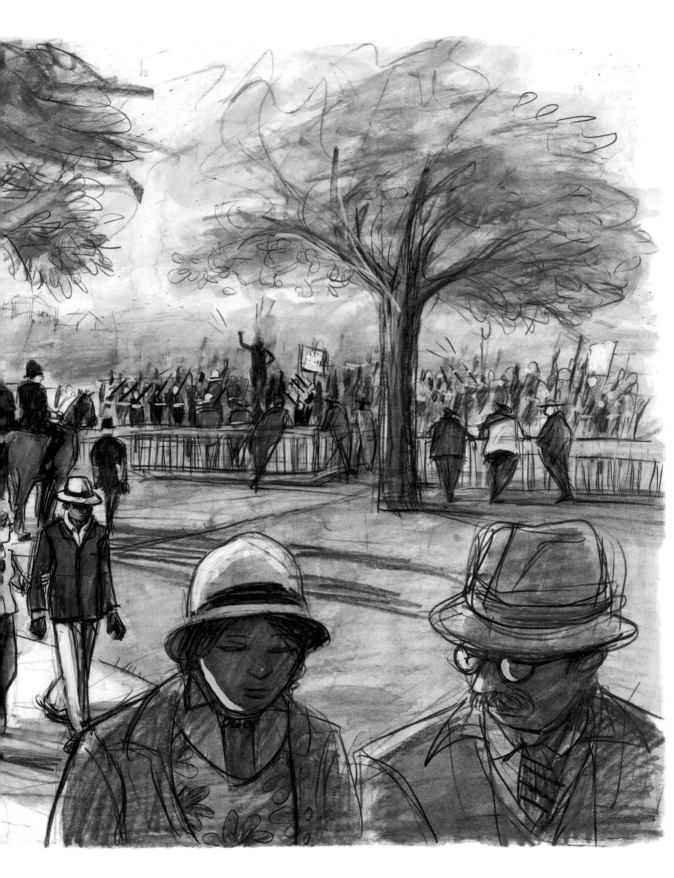

请您这边走。

当
当

伯爵夫人，那位德国小姐到了。

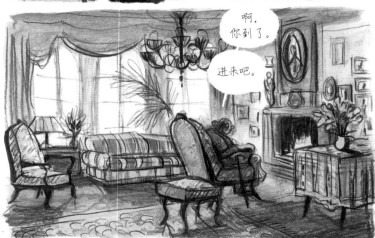

啊，你到了。

进来吧。

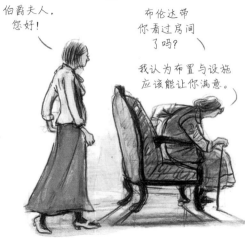

伯爵夫人，您好！

布伦达带你看过房间了吗？

我认为布置与设施应该能让你满意。

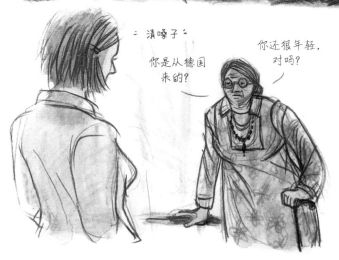

⁞清嗓子⁞

你是从德国来的？

你还很年轻，对吗？

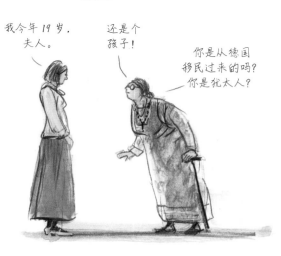

我今年19岁，夫人。

还是个孩子！

你是从德国移民过来的吗？你是犹太人？

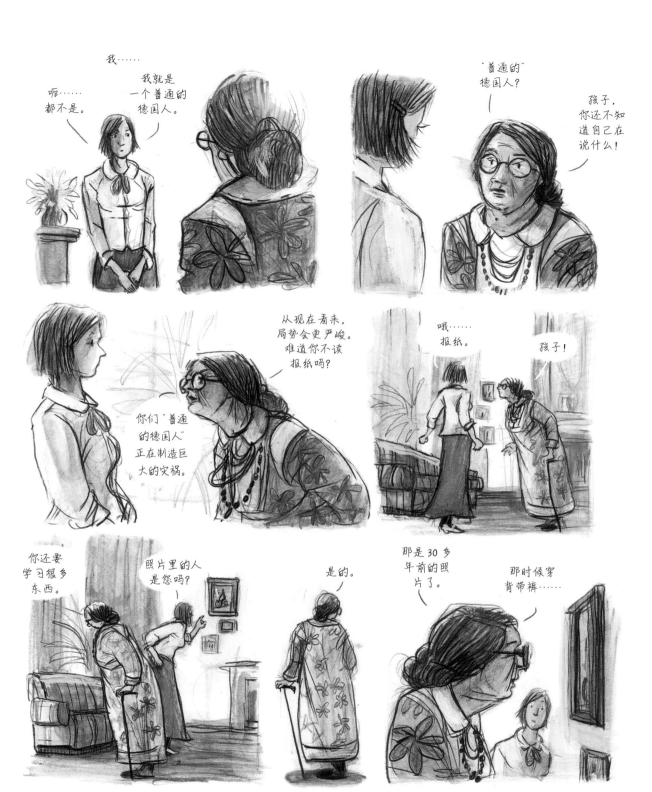

……我们差点
为此被关到
监狱里去。

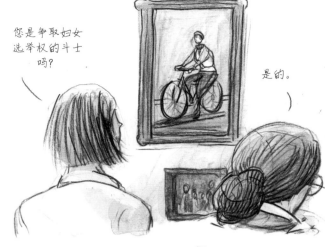

您是争取妇女
选举权的斗士
吗？

是的。

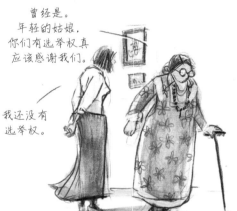

曾经是。
年轻的姑娘，
你们有选举权真
应该感谢我们。

我还没有
选举权。

要等到年满
21 岁才行。

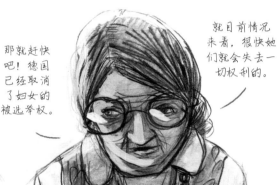

那就赶快
吧！德国
已经取消
了妇女的
被选举权。

就目前情况
来看，很快她
们就会失去一
切权利的。

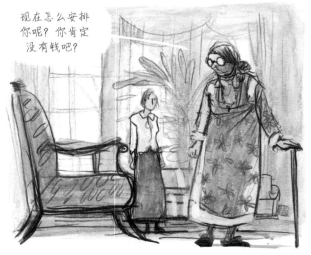

现在怎么安排
你呢？你肯定
没有钱吧？

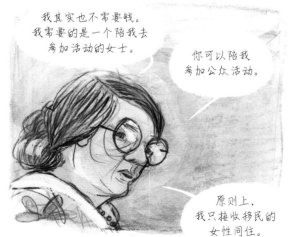

我其实也不需要钱。
我需要的是一个陪我去
参加活动的女士。

你可以陪我
参加公众活动。

原则上，
我只接收移民的
女性同住。

74

-叹气-

孩子,你还太年轻,不知道应该当个移民……

还是所谓的"普通"德国人。

不管怎么样,我们试试吧。你可以留在我这里。

牛津大学那位年轻大学生,言行举止都非常讲究的那位……

……为你说了很多好话。

明天你陪我去劳动党委员会。

谢谢,伯爵夫人。

我累了。 晚安。

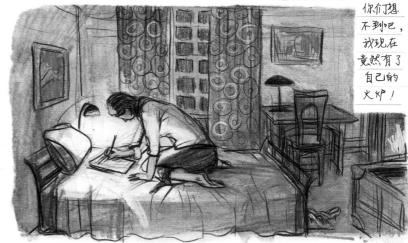

你们想不到吧,我现在竟然有了自己的火炉!

我写这封信是想告诉大家一个好消息：从几天前开始，我住进了一个富有的女士家里，我自己住一个大房间，有自己的洗手间，而且每天的食物都很丰盛、美味。她去哪里都会带上我，无论是讲座、宴会，还是劳动党的聚会。我跟着她认识了很多不同的人。

她每天都在奋斗……

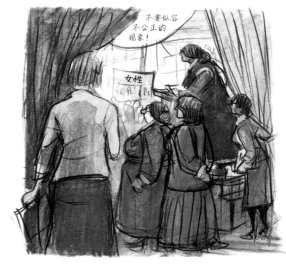

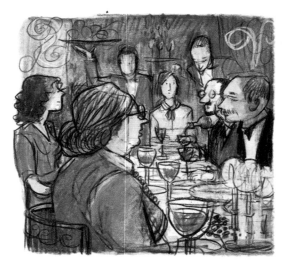

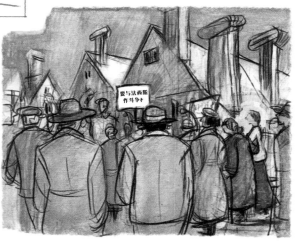

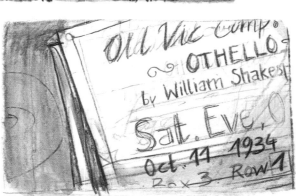

① 威廉·莎士比亚戏剧
《奥赛罗》
周六晚 开演
1934 年 10 月 11 日
3 号包厢 1 排

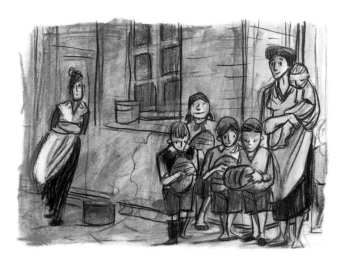

① 口述

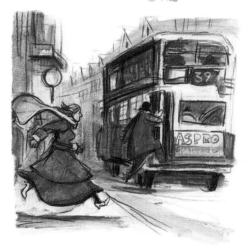

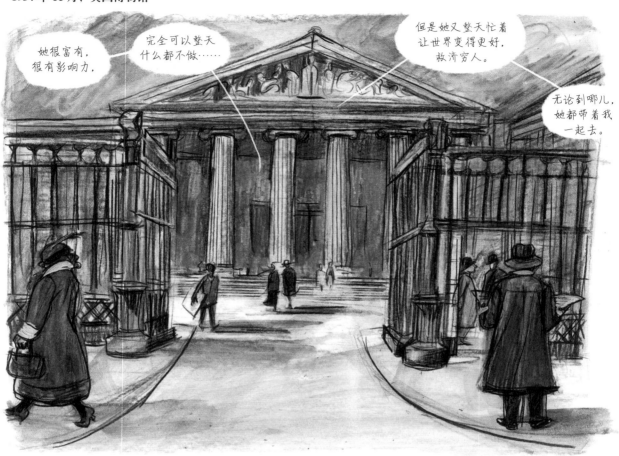

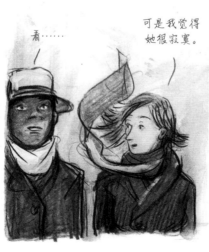

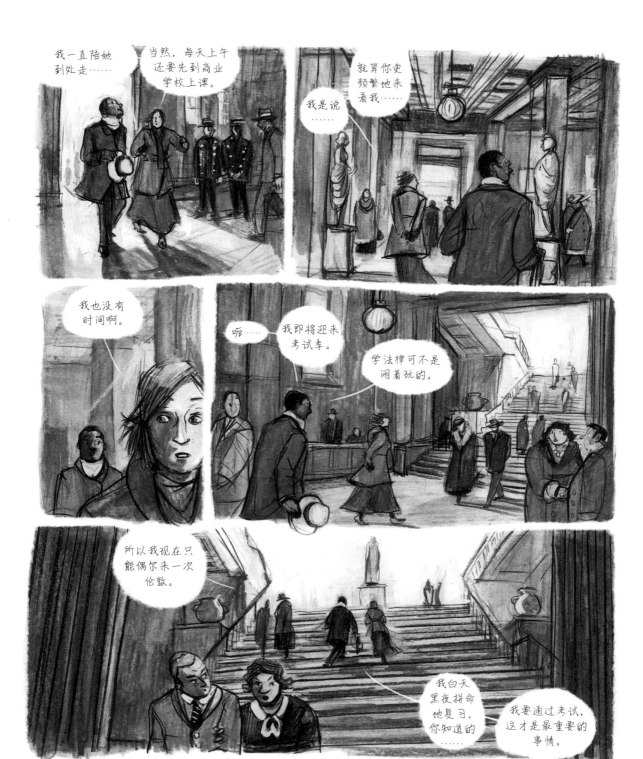

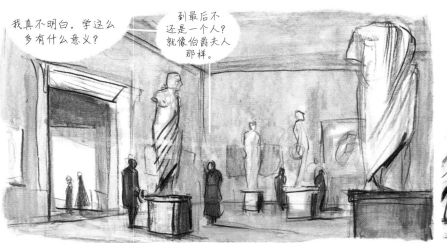

我真不明白，学这么多有什么意义？

到最后不还是一个人？就像伯爵夫人那样。

可是你不也想找份工作，自己挣钱吗！

是的。

可是我不想整天只学习。

也许……我还是回德国算了。

为什么？你怎么会这样想呢？你不是马上就要考试了吗！

是啊，可你的考试总是更重要！

伊尔米娜，你今天是怎么了？

别说傻话，好不好？

怎么，现在我成傻子啦？！

你呢，你总是最聪明的？！

说得轻松，你有奖学金嘛！

轻松？！

伊尔米娜，你根本无法想象，我必须多么勤奋地学习……

才能得到这份奖学金！

在德国，一个像你这样的人，根本什么都不可能得到！

你说什么？！

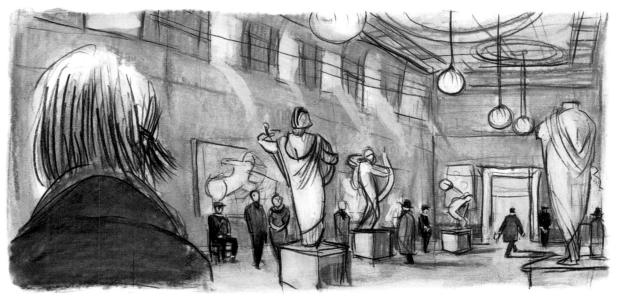

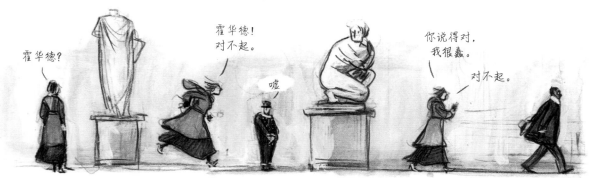

霍华德？

霍华德！对不起。

噢

你说得对，我很蠢。

对不起。

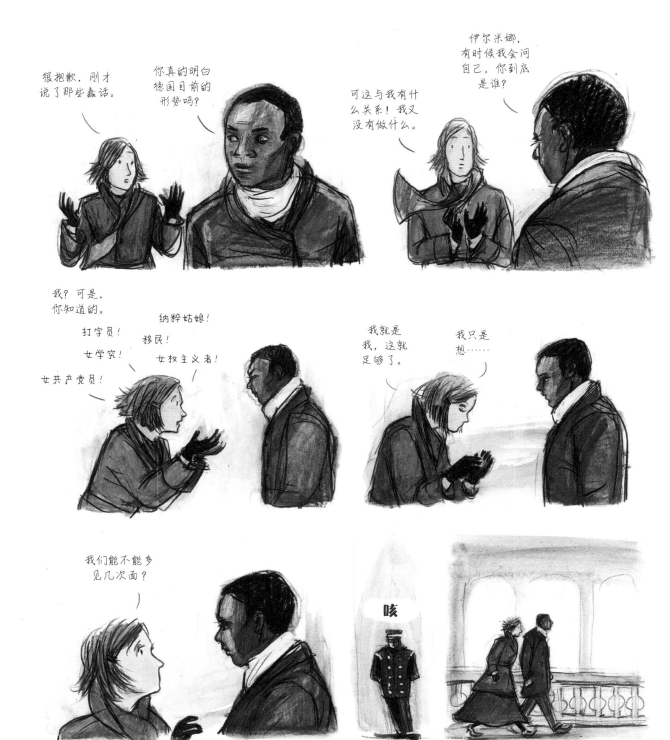

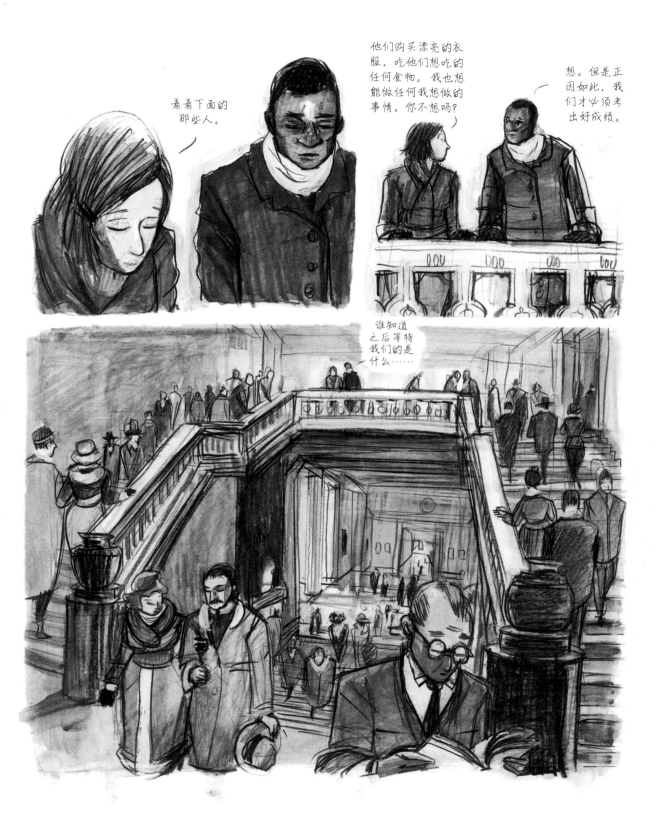

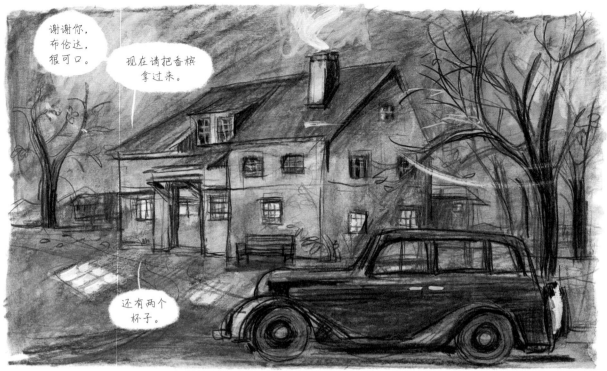

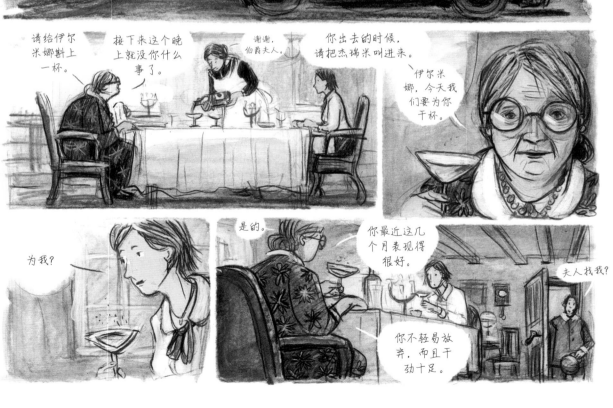

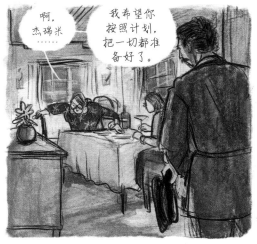

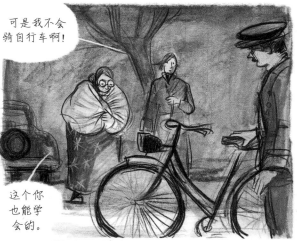

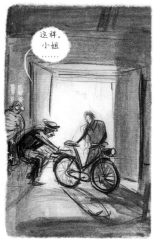

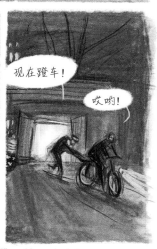

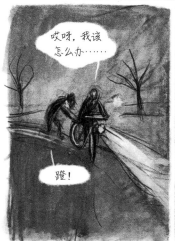

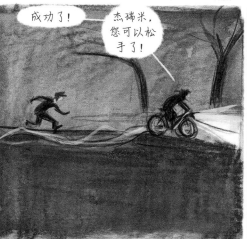

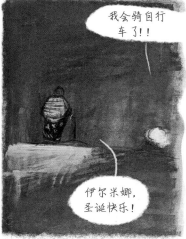

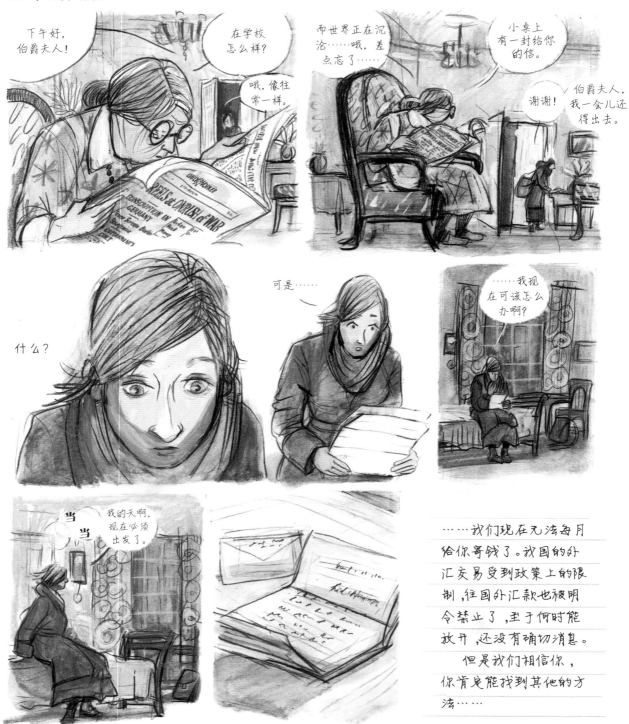

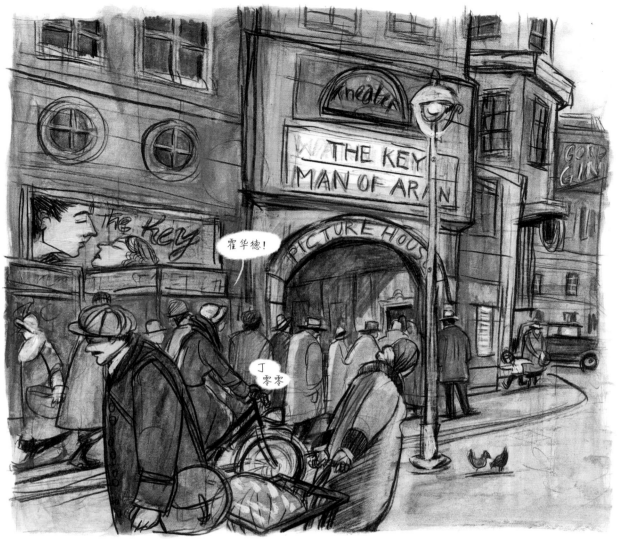

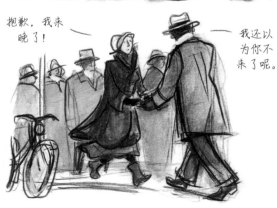

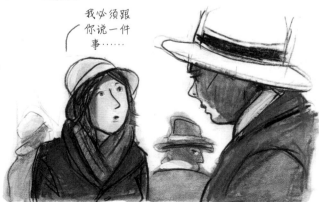

① 剧院
②《关键》《阿伦人》
③ 电影院

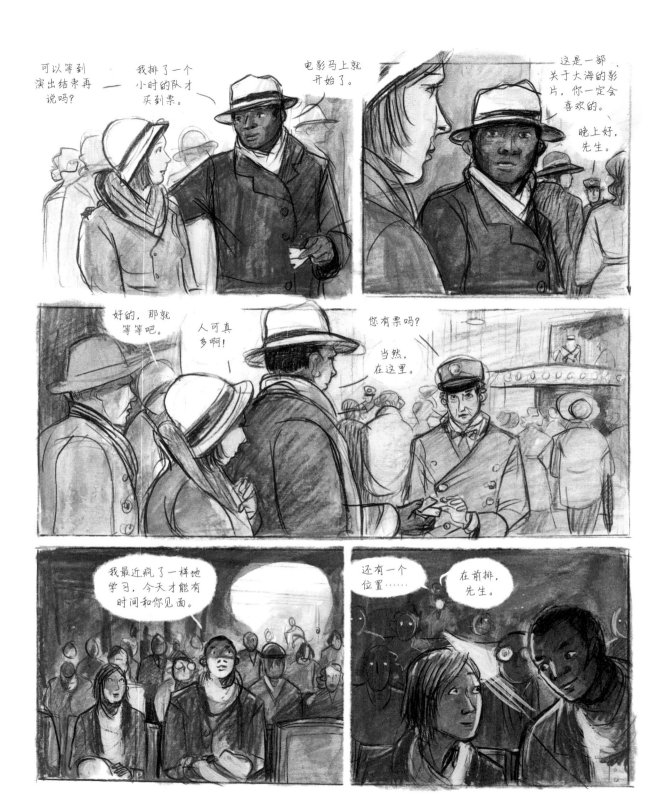

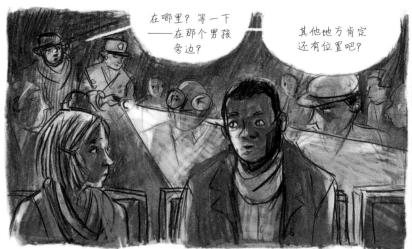

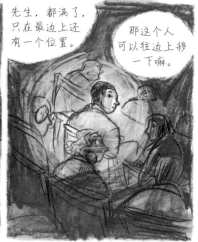

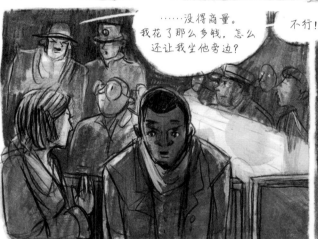

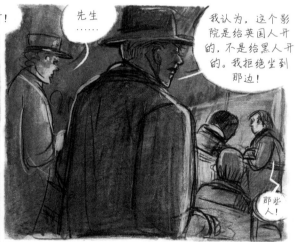

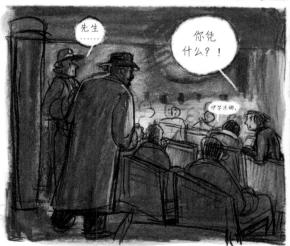

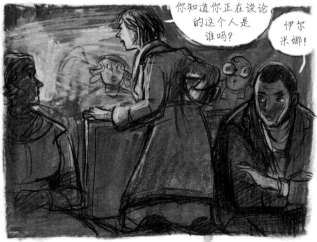

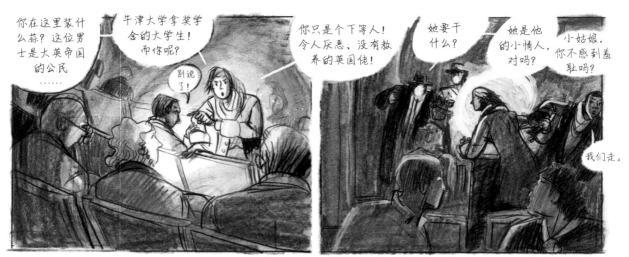

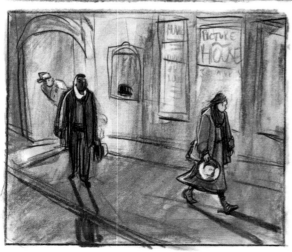

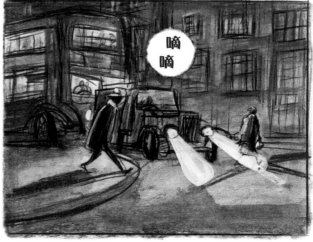

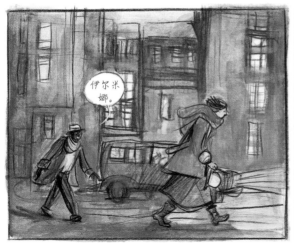
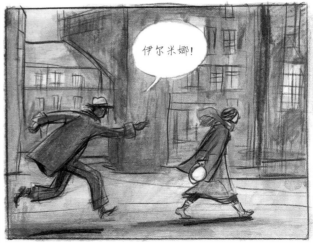
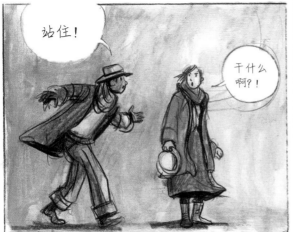

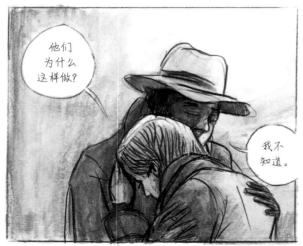

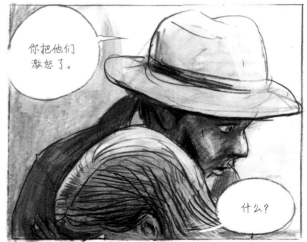

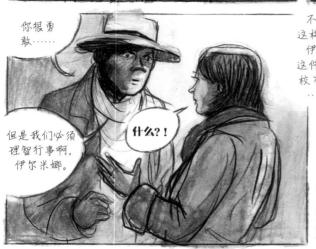

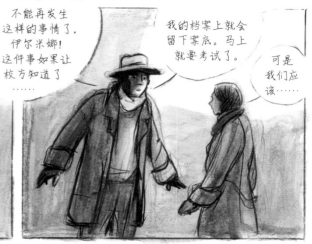

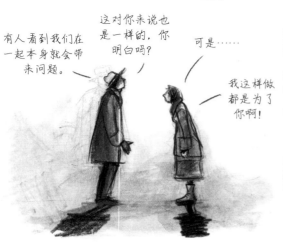

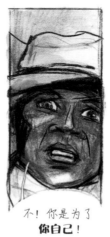

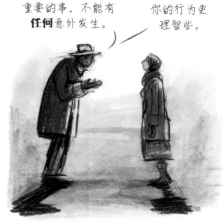

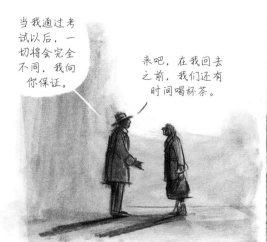

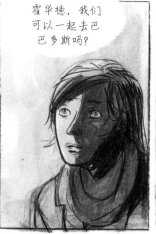

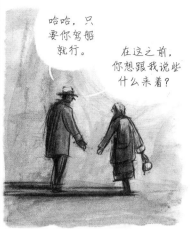

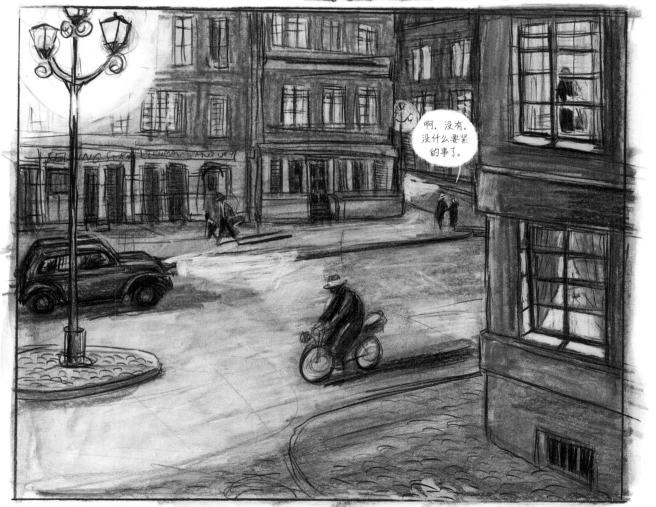

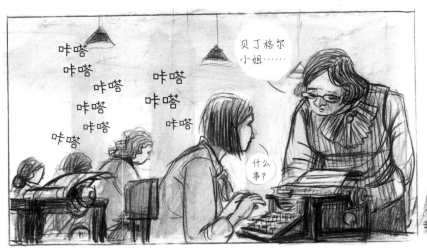

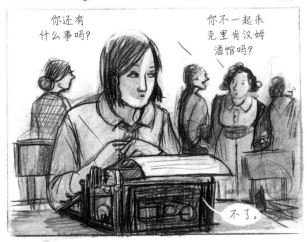

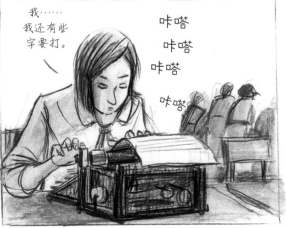

伯爵夫人……

……这个时候只有您能帮助我。我不知道还有什么其他办法。

不!

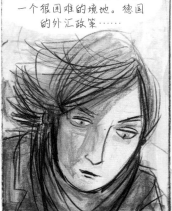

伯爵夫人，我现在处于一个很困难的境地。德国的外汇政策……

不!

再来一遍，清醒些！

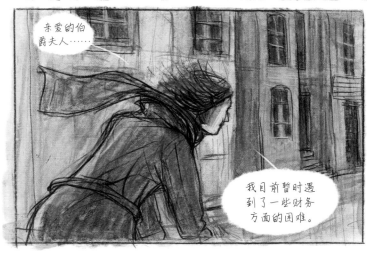

亲爱的伯爵夫人……

我目前暂时遇到了一些财务方面的困难。

我保证会把钱还给您的！

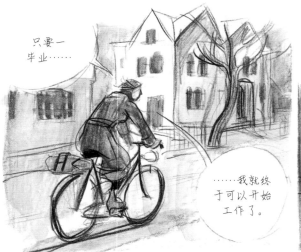

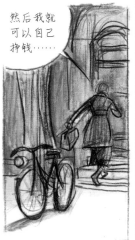

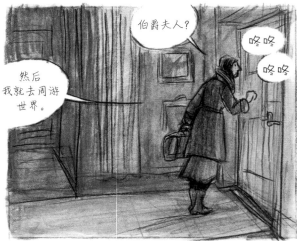

听我
说……

我接收了
一个移民。

她的身体
状况很不好。
你……

你必须明白，她
经历了很严重的
事情。

伊尔米娜，
我是真心喜
欢你的。

但是这个紧
急情况要求
我们必须采
取行动。

我想请你去
找个别的地
方住。

比起她，
你会更容易
找到住处。

你很年轻，
也很坚强。

但这个人
需要有人
照顾。

我明白了。

当然，我也会帮你
找新住所的。

不用了。

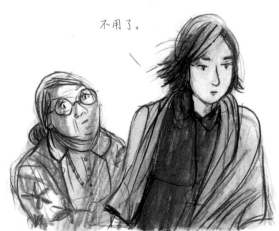

反正，我
本来……

也想回德国
去了。

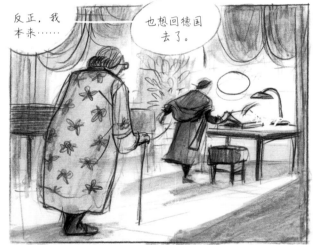

回去?

回德国?
孩子，
你疯了吗?

伊尔米娜!!
这件事你仔细
考虑了吗?

100

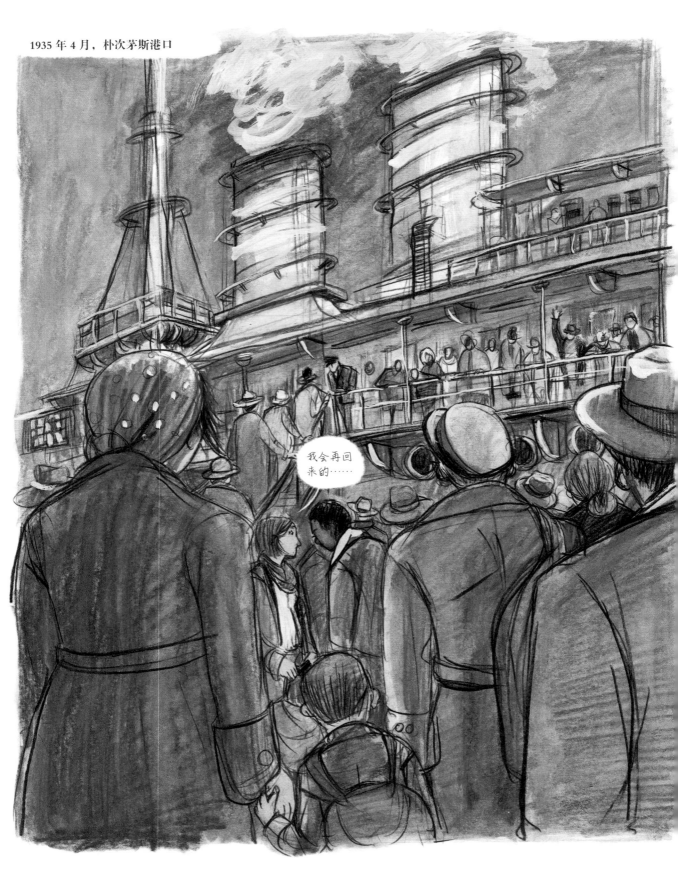

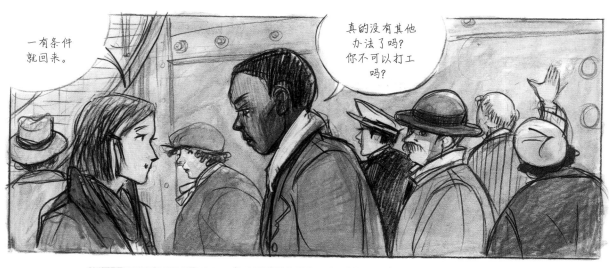

一有条件就回来。

真的没有其他办法了吗？你不可以打工吗？

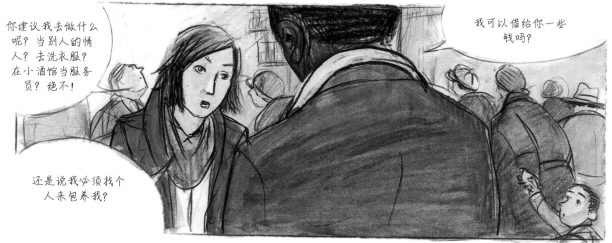

你建议我去做什么呢？当别人的情人？去洗衣服？在小酒馆当服务员？绝不！

我可以借给你一些钱吗？

还是说我必须找个人来包养我？

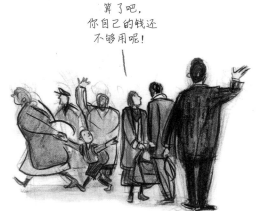

算了吧，你自己的钱还不够用呢！

我必须自己处理自己的事情，霍华德。我会筹够钱再回来的。

我的一个叔叔说我可以在他不来梅的办事处工作。看看吧。

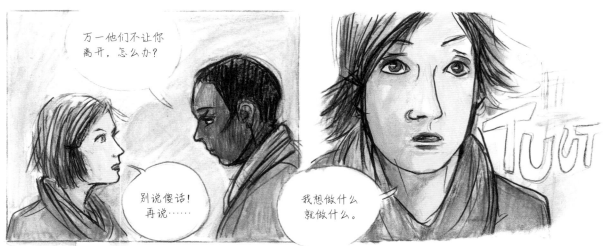
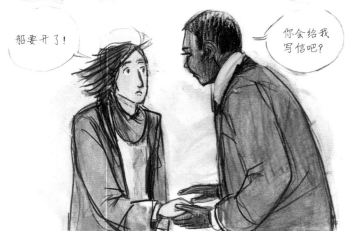
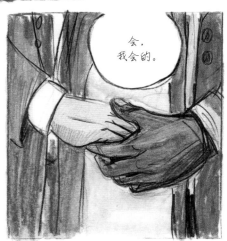
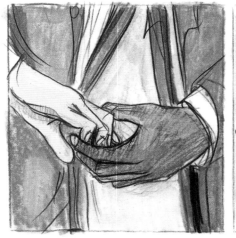

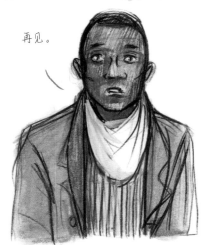

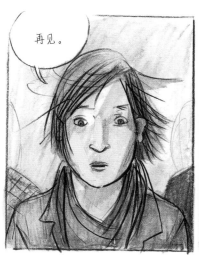

再见。

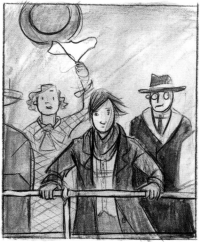

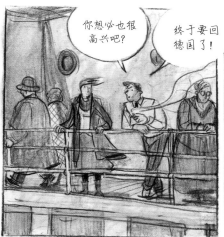

你想必也很高兴吧？

终于要回德国了！

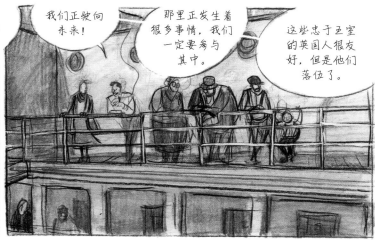

我们正驶向未来！

那里正发生着很多事情，我们一定要参与其中。

这些忠于王室的英国人很友好，但是他们落伍了。

德国才是未来！

天哪，你看起来可真严肃！

我还以为你也是个德国人，看来不是。

你只是一尊雕像。

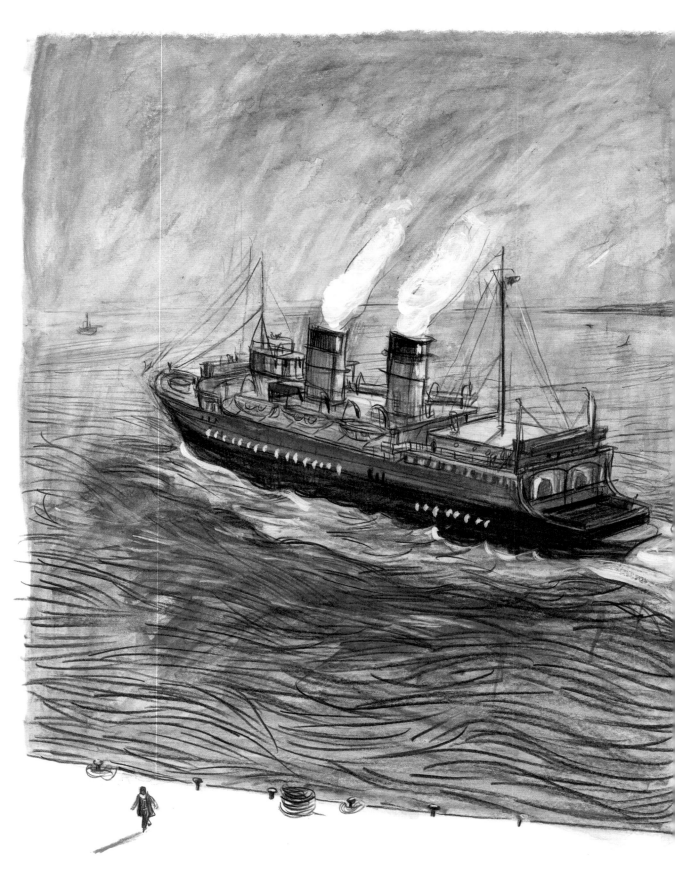

第二章

柏 林

亲爱的霍华德, 你怎么样?
自从我的上一封信以来, 又过去好几个月了。

我辞掉了在不来梅的工作, 因为他们说不能为我
涨工资。

然后我回到了斯图加特的父母身边, 我一度以为
我永远都无法离开那里了。

丁零零

现在终于有了新的转机。

但是事情必须一件一件地处理。首先我还得在这里待
一段时间, 因为我的母亲有神经系统的疾病……

她在床上躺了近三个月才终于能够重新站起来。

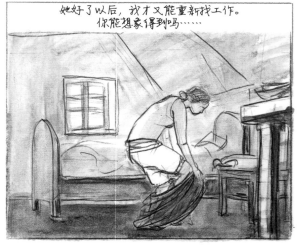

她好了以后，我才又能重新找工作。
你能想象得到吗……

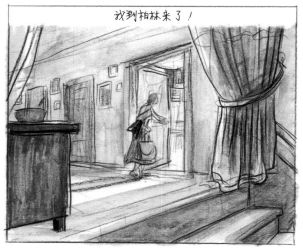

我到柏林来了！

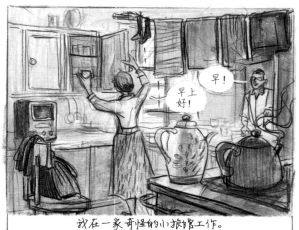

早上好！

早！

我在一家奇怪的小旅馆工作。

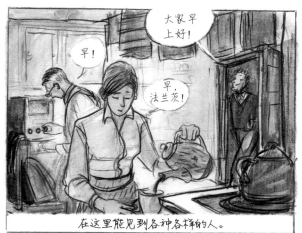

大家早上好！

早！

早，法兰茨！

在这里能见到各种各样的人。

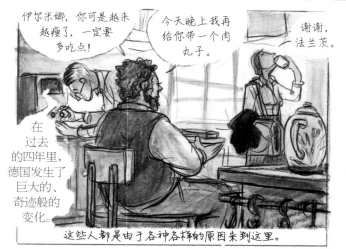

伊尔米娜，你可是越来越瘦了，一定要多吃点！

今天晚上我再给你带一个肉丸子。

谢谢，法兰茨。

在过去的四年里，德国发生了巨大的、奇迹般的变化。

这些人都是由于各种各样的原因来到这里。

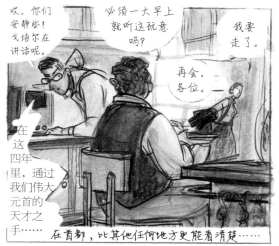

哎，你们安静些！戈培尔在讲话呢。

必须一大早上就听这玩意吗？

我要走了。

再会，各位。

在这四年里，通过我们伟大元首的天才之手……

在首都，比其他任何地方更能看清楚……

110

……这个国家发生了多么大的变化。

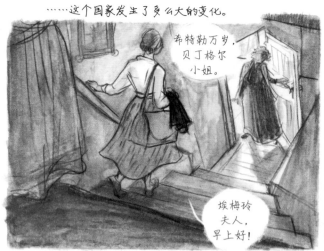

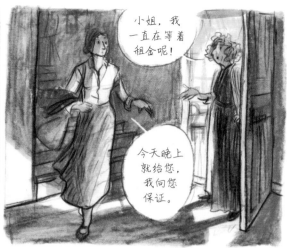

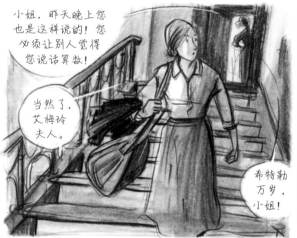

但我也逐渐习惯这一切了。

我终于在这里挣到属于自己的钱了，尽管很少。一切都在好转，我会很快回去的，霍华德！

我还得到了一些帮助……

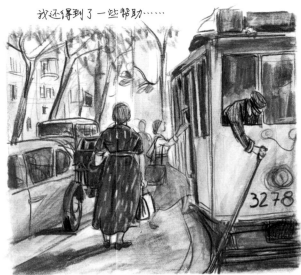

帮助来自一个富有的叔叔。

这个叔叔与上层有关系！

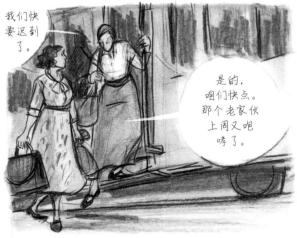

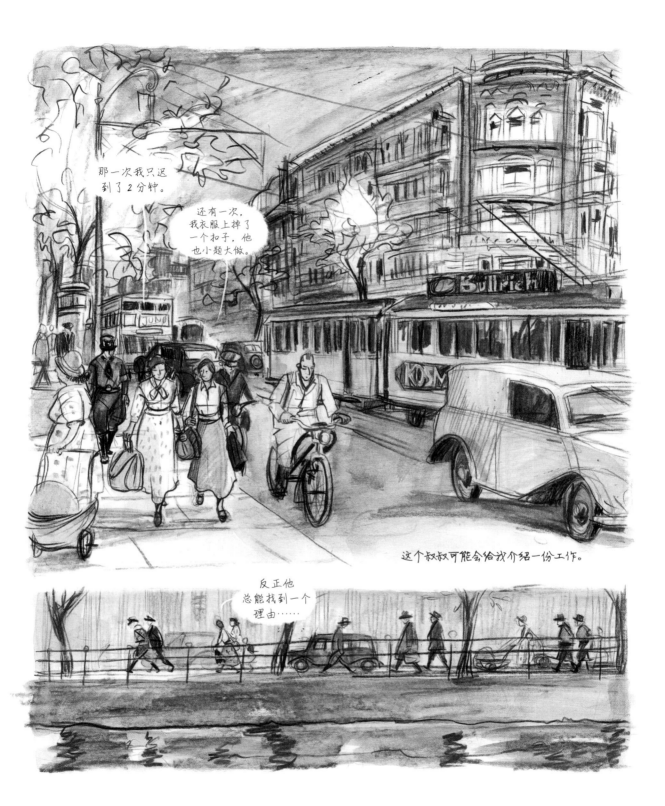

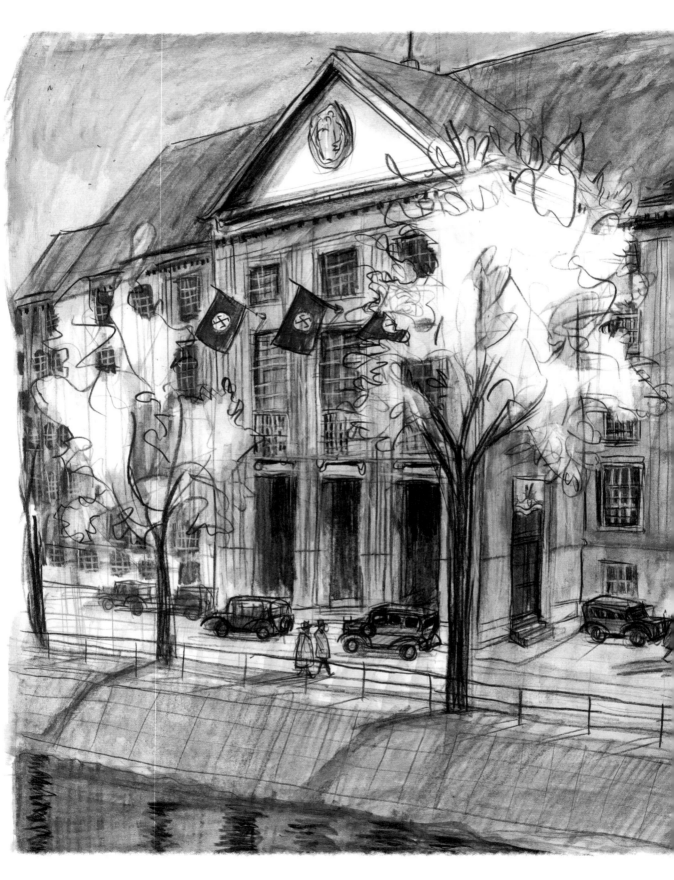

我在国家机关找到了一份工作。

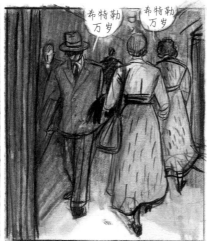

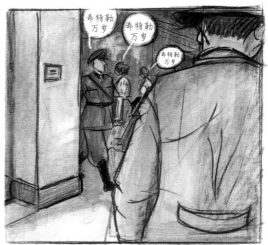

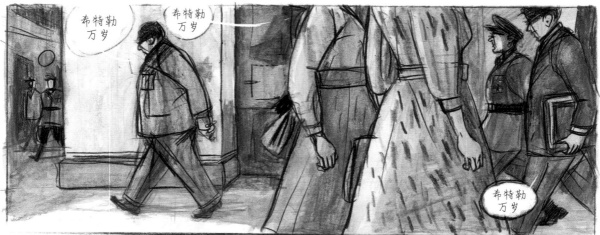

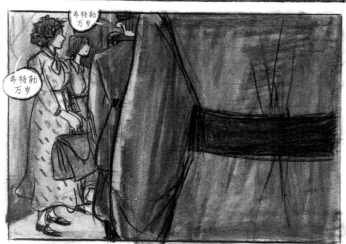

① 帝国战争部

我用了几个星期的时间熟悉工作。

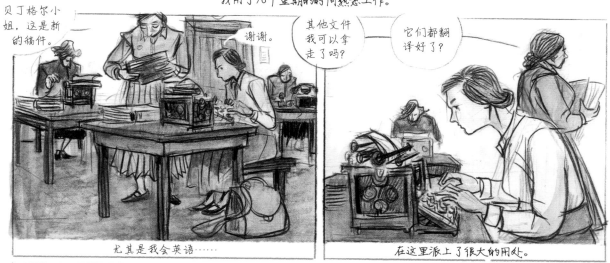

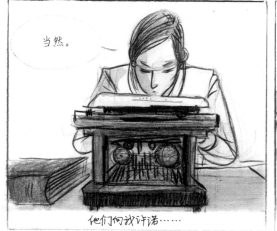

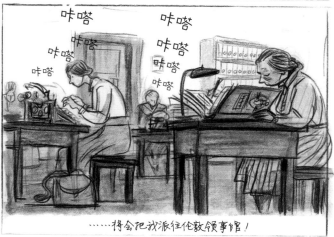

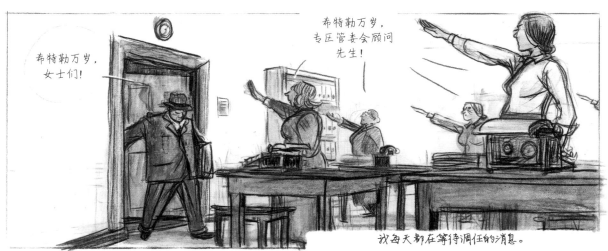

希特勒万岁，女士们！

希特勒万岁，专区管委会顾问先生！

我每天都在等待调任的消息。

啊……你好啊，小姐！

听说你工作很勤奋？

是的，顾问先生。

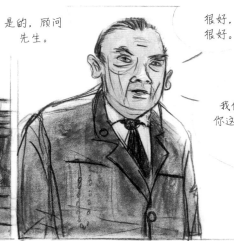

很好，很好。

所以嘛，我们是不会放你这样的好职员离开的。

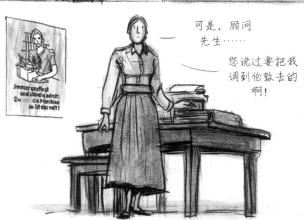

可是，顾问先生……

您说过要把我调到伦敦去的啊！

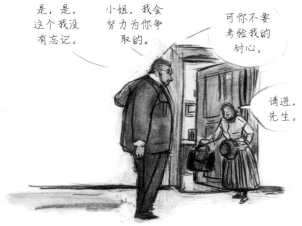

是，是，这个我没有忘记。

小姐，我会努力为你争取的。

可你不要考验我的耐心。

请进，先生。

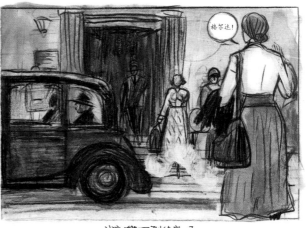

也就是说，应该用不了多长时间，

我就能回到伦敦了。

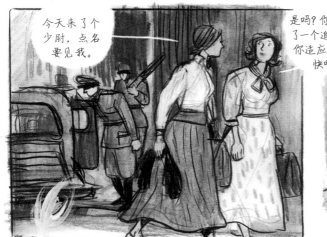

今天来了个少尉，点名要见我。

是吗？你已经有了一个追求者？你适应得可真快啊。

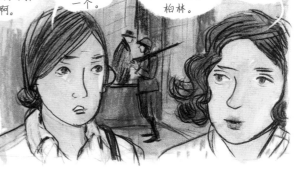

不是的。他认识我的无数表姐中的一个。

安娜－玛丽。我甚至都不知道她也在柏林。

太棒了，你们可以见面了！

我还需要有些耐心……

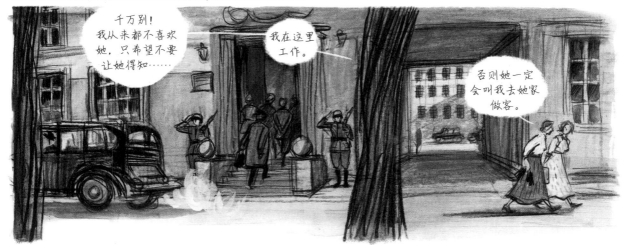

千万别！我从来都不喜欢她，只希望不要让她得知……

我在这里工作。

否则她一定会叫我去她家做客。

然后就可以再次跨过海峡了！很快就能见面了，霍华德！请别忘了给我写信！

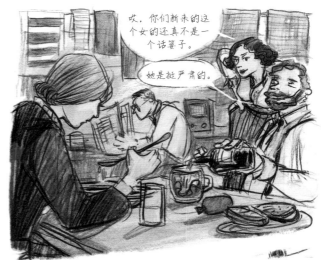

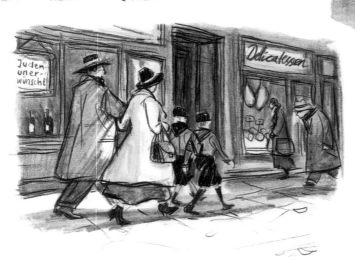

① 熟食店

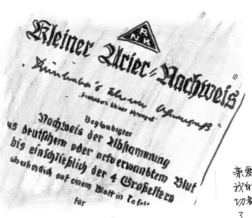

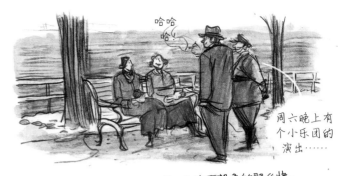

亲爱的霍华德，很遗憾这里一切进行得不如我所想象的那么快。我的调任一星期一星期地推迟着。他们要我提供很多的文件，一切都检查得很仔细。我想信用不了太长时间了。这里渐渐变冷了，不久前还下了第一场雪。

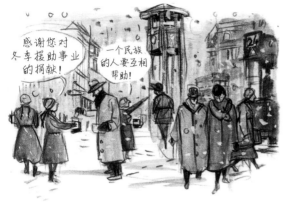

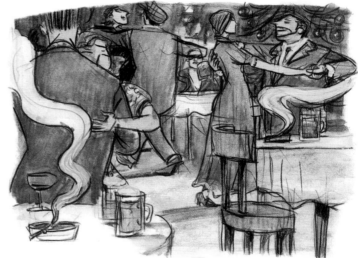

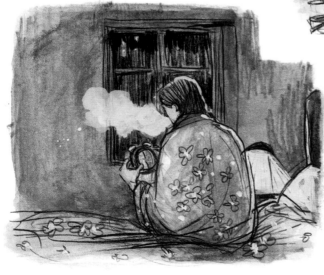

① 雅利安血统证明

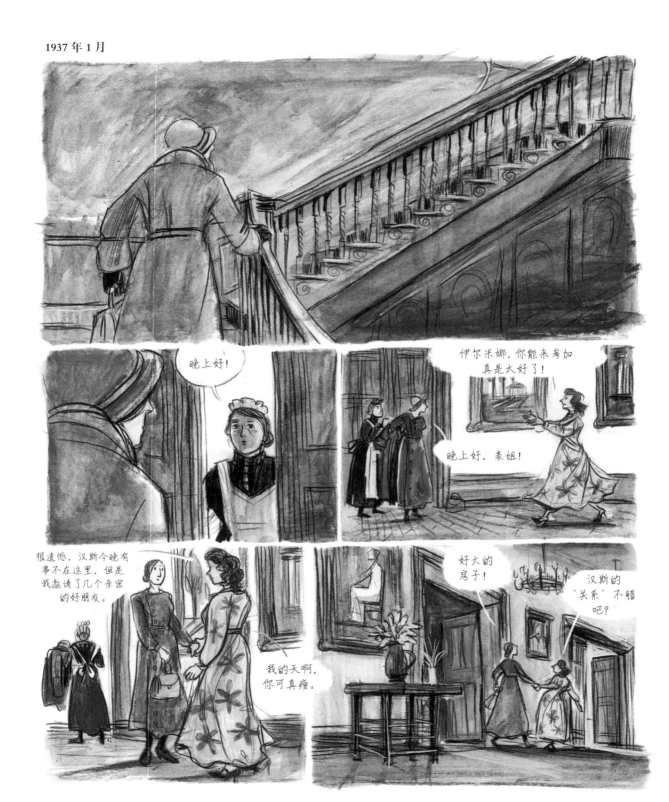

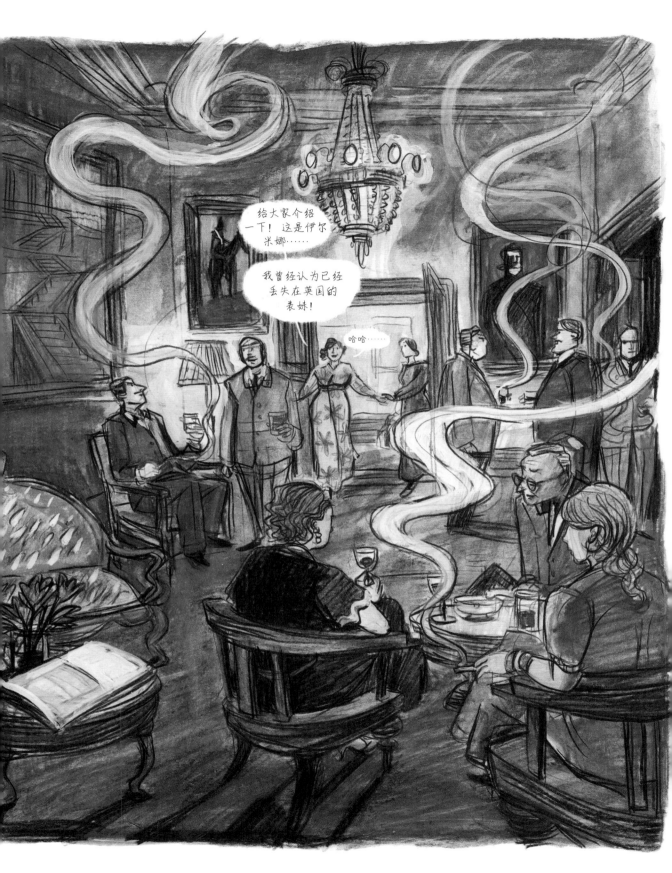

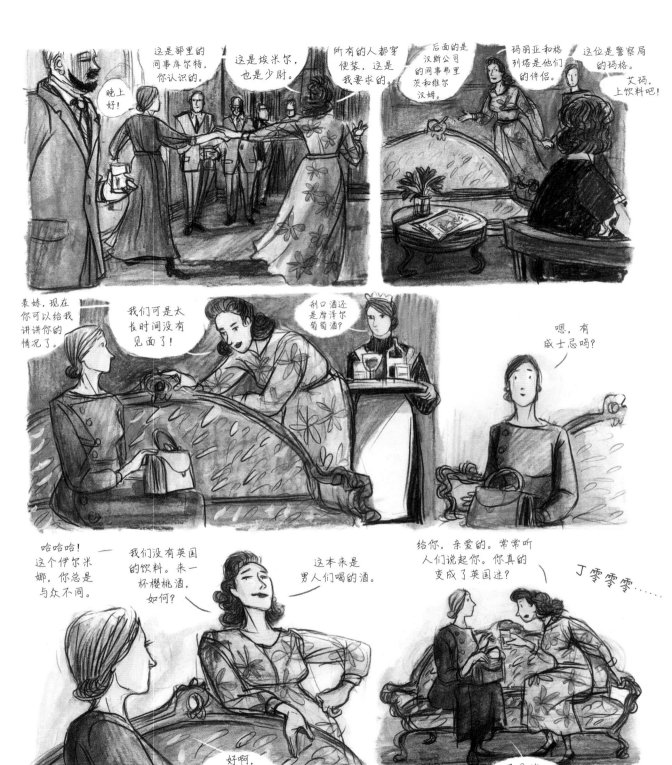

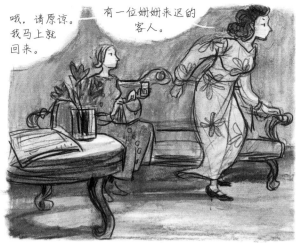

哦, 请原谅。我马上就回来。

有一位姗姗来迟的客人。

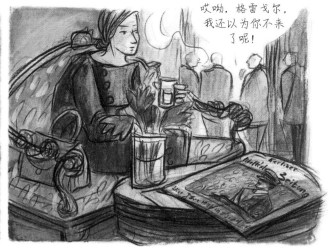

哎呦, 格雷戈尔, 我还以为你不来了呢!

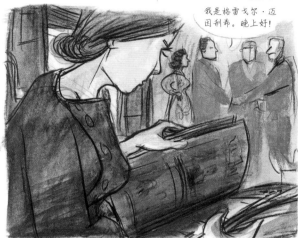

我是格雷戈尔·迈因刊希。晚上好!

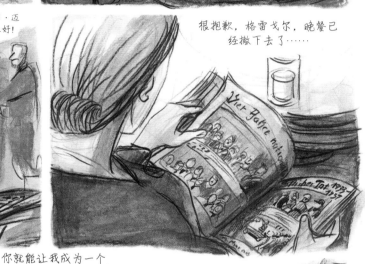

很抱歉, 格雷戈尔, 晚餐已经撤下去了……

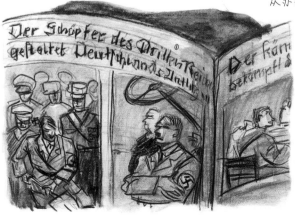

不用麻烦了, 安娜-玛丽。一杯酒和一把沙发椅……

你就能让我成为一个幸福的男人。我刚刚从办公室脱身。

我可以坐在这里吗?

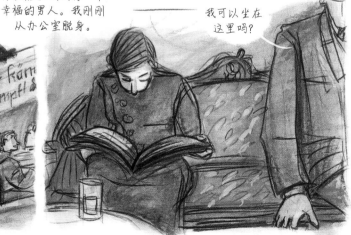

① 第三帝国的创造者

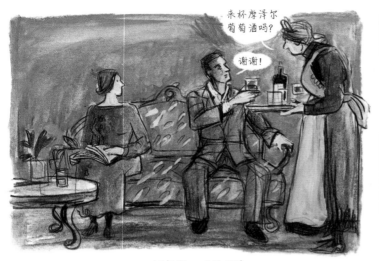

来杯摩泽尔葡萄酒吗？

谢谢！

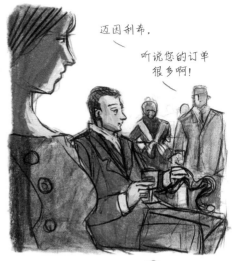

迈因利希，

听说您的订单很多啊！

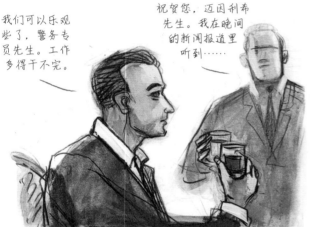

我们可以乐观些了，警务专员先生。工作多得干不完。

祝贺您，迈因利希先生。我在晚间的新闻报道里听到……

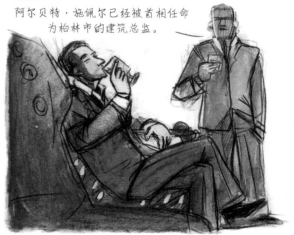

阿尔贝特·施佩尔已经被首相任命为柏林市的建筑总监。

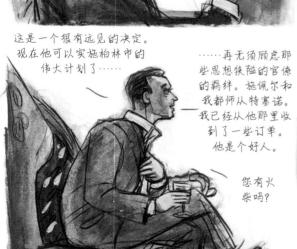

这是一个很有远见的决定。现在他可以实施柏林市的伟大计划了……

……再无须顾虑那些思想狭隘的官僚的羁绊。施佩尔和我都师从特塞诺。我已经从他那里收到了一些订单。他是个好人。

您有火柴吗？

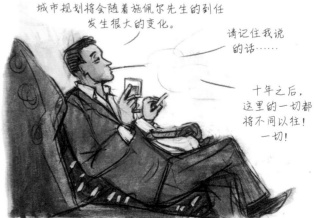

谢谢。我告诉您，柏林市的城市规划将会随着施佩尔先生的到任发生很大的变化。

请记住我说的话……

十年之后，这里的一切都将不同以往！一切！

您看看这个
沙发。

上个世纪的过分
雕琢的老古董，
早就该统统
扔掉了。

格雷戈尔，
这可是我祖
上传下来的
宝贝啊！

安娜 - 玛丽，
你应该更懂这一点：
要勇于追求宏伟、
清晰和严格！

......

您看我的
表情……
好严肃
啊！

一张
新面孔。

格雷戈尔，请允许我
介绍一下，这是伊尔
米娜·贝丁格尔，
刚到柏林。

表妹，这是格雷戈
尔·迈因利希，汉
斯的合伙人。

你说对了。

伊尔米娜
是个严肃
的人。

她去了英国，
几乎消失了
两年。

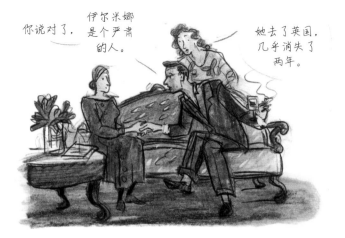

现在您又回
来了，这是
我们的幸事。

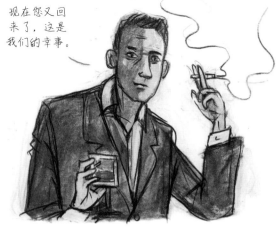

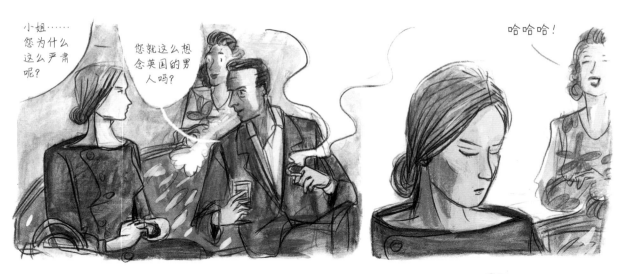

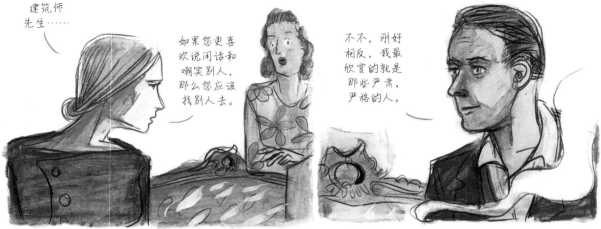

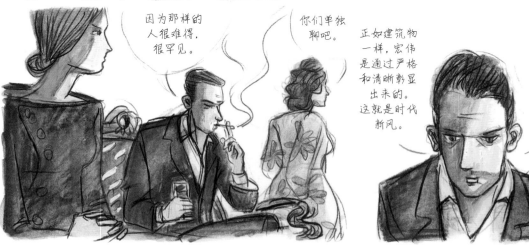

我父亲认识格罗皮乌斯。

他也非常欣赏格罗皮乌斯的"形式应该服从功能"这一理念。

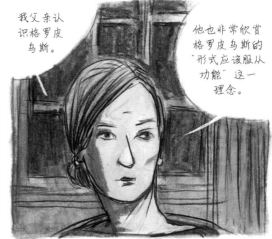

格罗皮乌斯?!我承认,我们刚开始学习时也曾追随他的思想。

好像我们没有自己的思想似的!

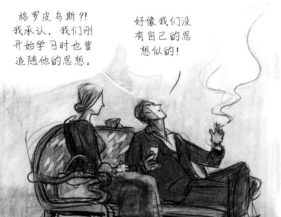

有一种直觉让我与他保持距离,他缺乏广大的视野,我这样说您能明白吗?

更何况,很快大家都知道了,他是个马克思主义者。

他很久以前就已经离开德国了。

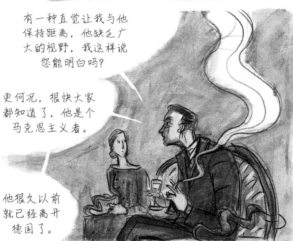

您难道不知道这些吗?小姐,他是一个没有灵魂的建筑师——太算计,技术至上,犹太味儿。

我们必须回到自己的文化根源中去,把旧传统引入新世界……

一座建筑要有自己民族的风貌,有灵魂,表达清晰,宏伟高大!

柏林的奥林匹克体育场,纽伦堡的帝国国会大厦……

这些才是扎根于人民群众的伟大建筑物!

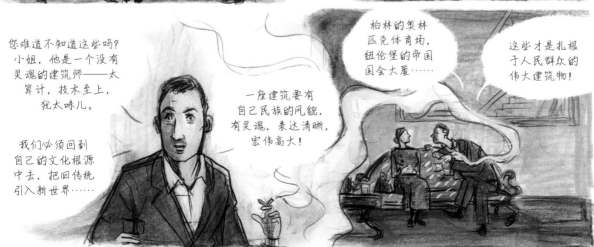

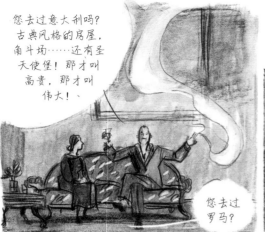

您去过意大利吗？古典风格的房屋，角斗场……还有圣天使堡！那才叫高贵，那才叫伟大！

您去过罗马？

我一直想去那里旅行。快说说，那里是什么样的？

啊，那里太棒了！

您可以想象一下：在五月一个温暖的夜晚，一阵微风吹过因拉真广场……

开一瓶基安蒂，

享受古代建筑艺术的那种纯净、石头里散发出的温暖、基安蒂酒的柔和。我告诉您……

我真想在那里待一辈子。

哦？基安蒂？它会不会把德国人的脑子搞进糊了？

哈！您并不像看起来那么严肃嘛，小姐。

这样说吧，或许我们应该为此与意大利人结盟，把红酒的事交给他们。

咱们的这个摩泽尔……

其味道给足了我们这么做的理由。

不过，您可千万别去安娜-玛丽那儿告发我啊。

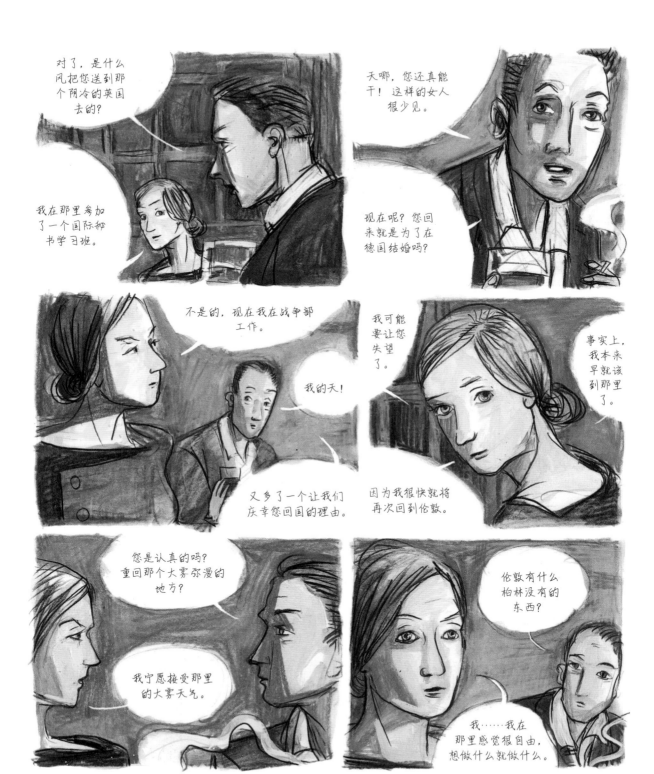

这就是您想要的吗？
独自一人
决定一切？

我的
祖国？
迈因利希
先生！

我在这里
甚至都
无法挣到
足够的钱
来满足我
微薄的
生活开支！
我住在一个
没有暖气的
小房间里，
吃的是
大麦粥！

面对新民族理念
所应该承担的责任在
哪里？对德国，您的
祖国，您的责任在
哪里？

您脑海中的建筑，也许可以你
之为宏伟，但我却无法用它们
给自己买个肉丸子。

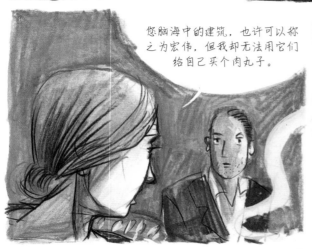

可是这事关我们
共同的愿景啊！
所有参与其中的
人都必将迎来一
个辉煌的未来。
为此，每个人
都应该做出
牺牲。

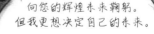

向您的辉煌未来鞠躬。
但我更想决定自己的未来。

我很欣赏您的诚实。
您也很勇敢，尽管
有些不够谨慎。但
无论如何，我还是
觉得您……您
背弃了我们。

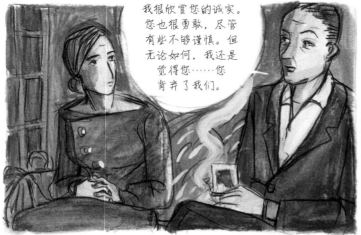

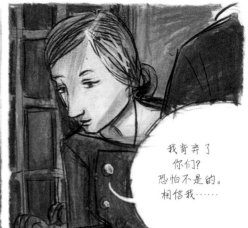

我背弃了
你们？
恐怕不是的。
相信我……

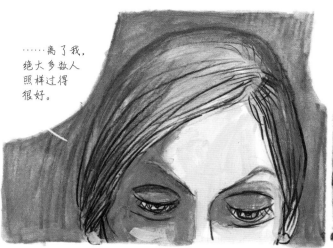

……离了我，绝大多数人照样过得很好。

如果您是错的呢？

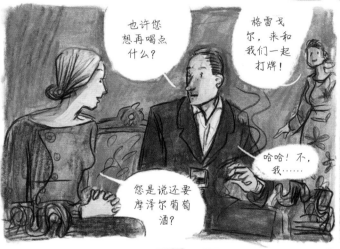

也许您想再喝点什么？

格雷戈尔，来和我们一起打牌！

哈哈！不，我……

您是说还要摩泽尔葡萄酒？

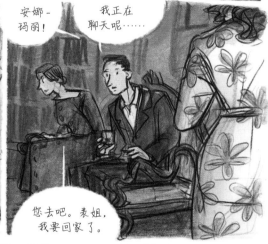

安娜－玛丽！

我正在聊天呢……

您去吧。表姐，我要回家了。

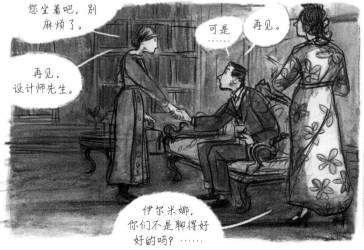

您坐着吧，别麻烦了。

再见，设计师先生。

可是

再见。

伊尔米娜，你们不是聊得好好的吗？……

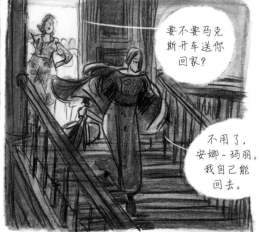

要不要马克斯开车送你回家？

不用了，安娜－玛丽。我自己能回去。

几天后

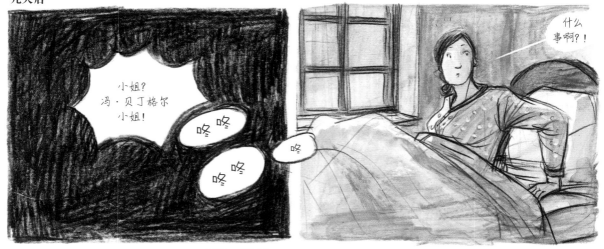

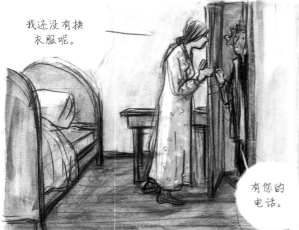

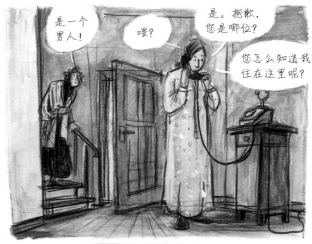

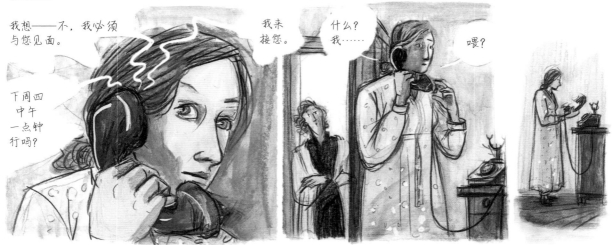

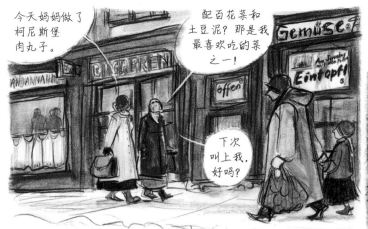

今天妈妈做了柯尼斯堡肉丸子。

配百花菜和土豆泥? 那是我最喜欢吃的菜之一!

下次叫上我,好吗?

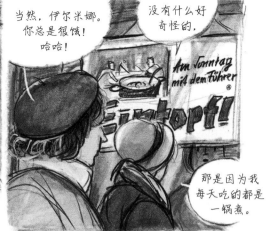

当然,伊尔米娜。你总是很饿! 哈哈!

没有什么好奇怪的,

那是因为我每天吃的都是一锅煮。

① 营业中 ② 蔬菜店 ③ 一锅烩 ④ 周日上午 与元首一起 一锅烩!

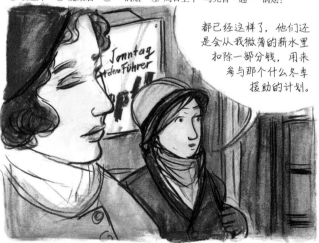

都已经这样了,他们还是会从我微薄的薪水里扣除一部分钱,用来参与那个什么冬季援助的计划。

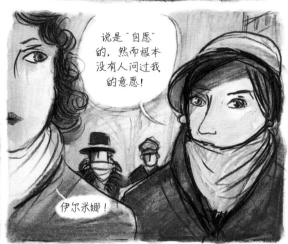

说是"自愿"的,然而根本没有人问过我的意愿!

伊尔米娜!

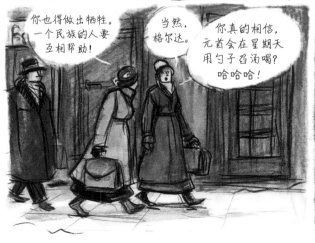

你也得做出牺牲。一个民族的人要互相帮助!

当然,格尔达。

你真的相信,元首会在星期天用勺子舀汤喝? 哈哈哈!

小声点!! 你疯了?! 要是别人听到怎么办?!

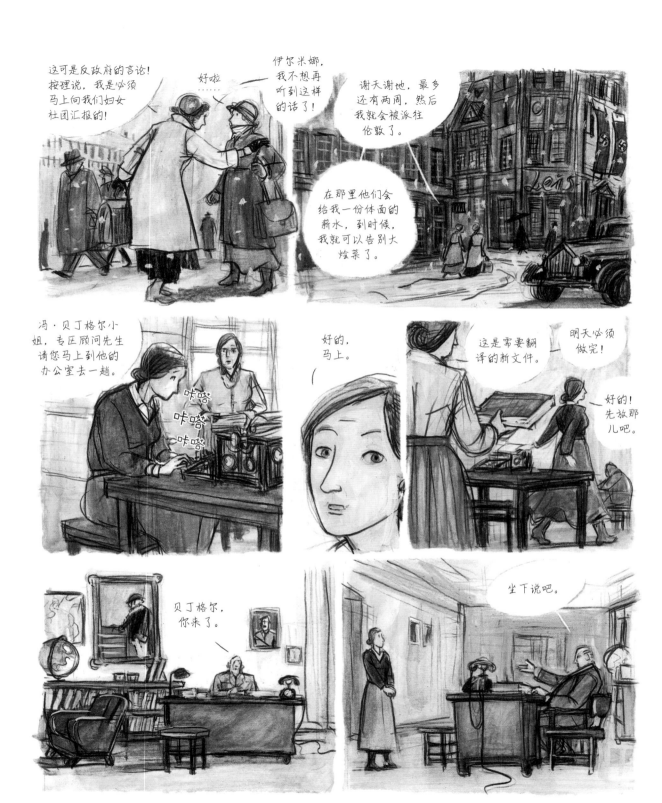

小姐，
我有一个
好消息。

终于来了，
顾问先生！

孩子，我可是
为你做了很大
的努力啊。

你可以留在我们
这里了，并且是
一个长期的职位。

什么？

可是
……

真棒，对吗？

请原谅，
先生……

可是……
这一定是
搞错了吧！

应该是把我
派到伦敦
去的啊！

那件事不行了，孩子。

你一定也听说了，英国的位置被别人占了，这自然会引发一系列调整。

我们在大使馆的海军武官不再……嗨，反正你对这些细节也不感兴趣。

那里尽是布尔什维克人和犹太人，对于像你这样的年轻女士来说太危险了。但是你不用担心，我已经为你做好安排，让你可以在我们这里继续工作。

你看啊，既然目前我们与英国的关系不是太好……

还不如设法改善一下咱们之间的关系，你说是不是呀？

哦，你看，我想……

你的上衣有一颗纽扣开了……

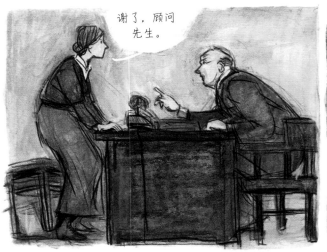

谢了，顾问先生。

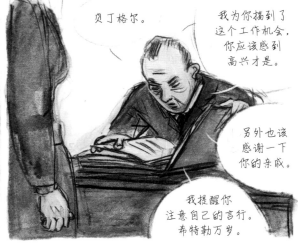

贝丁格尔。

我为你搞到了这个工作机会，你应该感到高兴才是。

另外也该感谢一下你的亲戚。

我提醒你注意自己的言行。希特勒万岁。

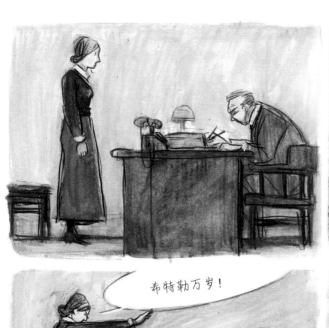

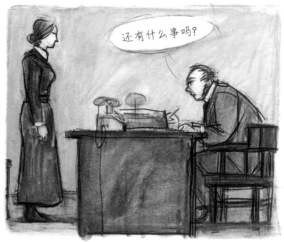

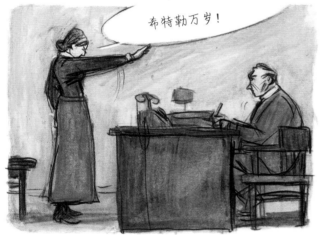

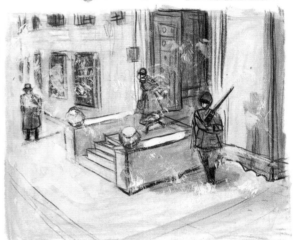

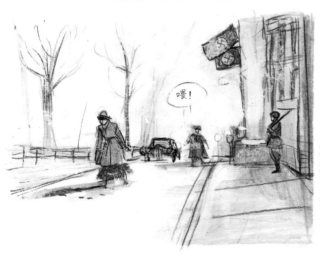

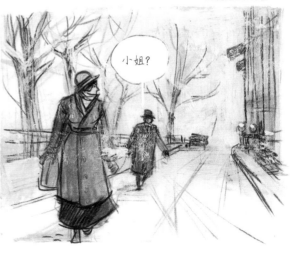

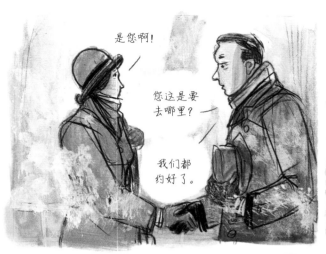

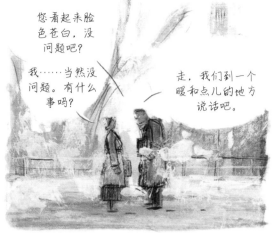

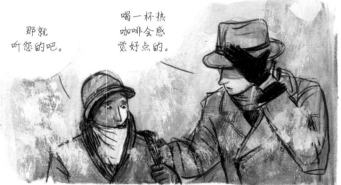

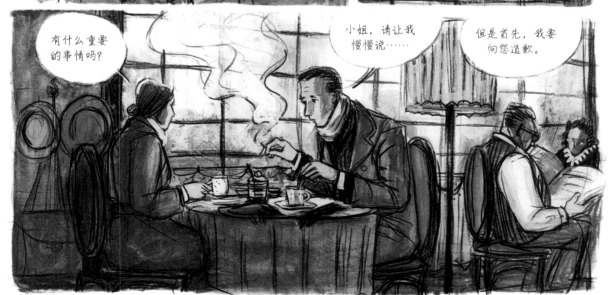

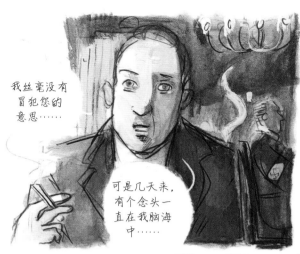

我丝毫没有冒犯您的意思……

可是几天来，有个念头一直在我脑海中……

……挥之不去。我觉得我有义务……

再次请您原谅……

……但是这句话我不吐不快。

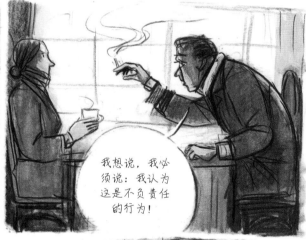

我想说，我必须说：我认为这是不负责任的行为！

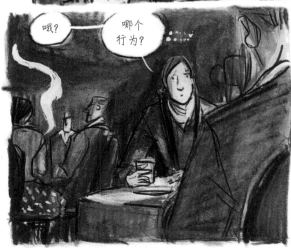

哦？

哪个行为？

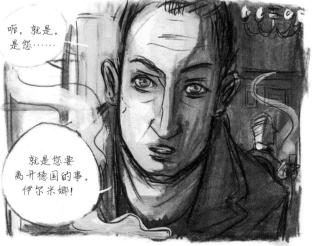

呃，就是，是您……

就是您要离开德国的事，伊尔米娜！

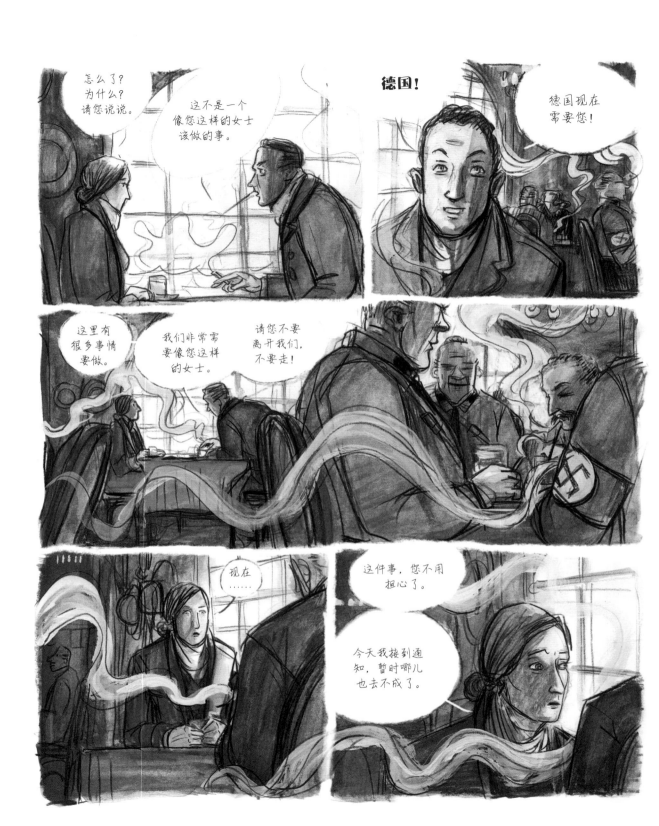

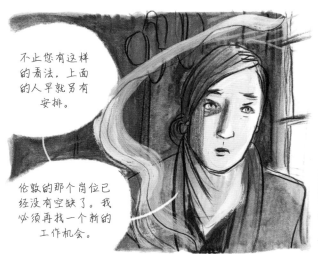

不止您有这样的看法，上面的人早就另有安排。

伦敦的那个岗位已经没有空缺了。我必须再找一个新的工作机会。

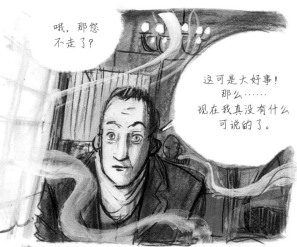

哦，那您不走了？

这可是大好事！那么……现在我真没有什么可说的了。

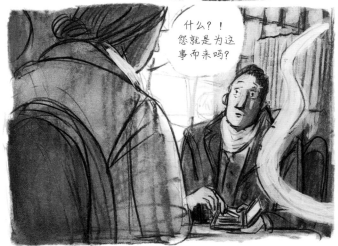

什么？！您就是为这事而来吗？

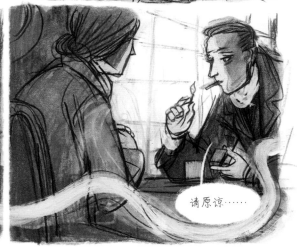

请原谅……

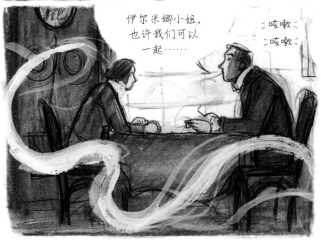

伊尔米娜小姐，也许我们可以一起……

咳嗽 咳嗽

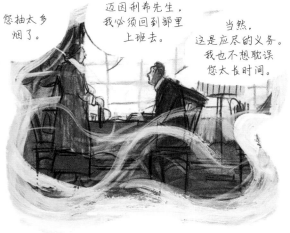

您抽太多烟了。

迈因利希先生，我必须回到部里上班去。

当然，这是应尽的义务。我也不想耽误您太长时间。

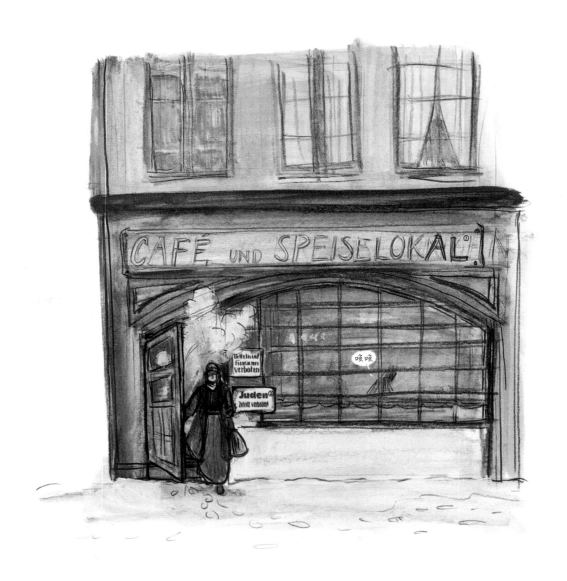

① 咖啡馆 – 餐馆
② 犹太人 禁止入内

伊尔米娜，你怎么来了？都这么晚了。

这可真是个惊喜。你不会是为柯尼斯堡肉丸子来的吧？

先进来吧。我刚刚给妈妈和我自己烧好了茶。

是谁来了？

不是的，格尔达。

对不起，这么晚还来打扰你们，古普特夫人。

年轻的女孩之间一定有你们的悄悄话要说。你们聊吧。

谢谢妈妈。

什么？！

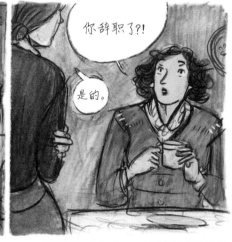

你辞职了？！

是的。

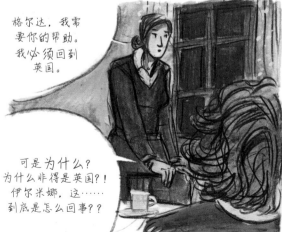

格尔达，我需要你的帮助。我必须回到英国。

可是为什么？为什么非得是英国？！伊尔米娜，这……到底是怎么回事？？

格尔达，我现在还不能告诉你，但是我只能来找你寻求帮助！

在什么地方能很快挣到钱来支付船费？我省下来一些钱，但是还不够。

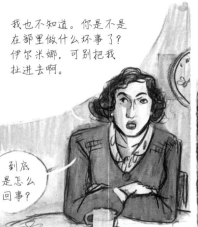

我也不知道。你是不是在部里做什么坏事了？伊尔米娜，可别把我扯进去啊。

到底是怎么回事？

哦，天哪！

我明白了！！

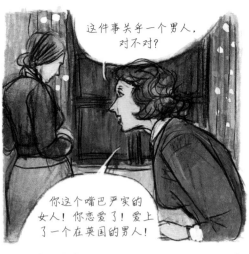

这件事关乎一个男人，对不对？

你这个嘴巴严实的女人！你恋爱了！爱上了一个在英国的男人！

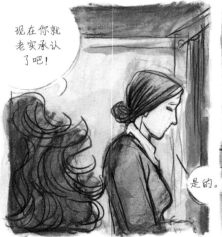

现在你就老实承认了吧！

等一下。

是的。

今年秋天的果酱做得太多了，我们吃不了。

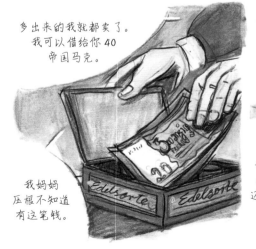

多出来的我就都卖了。我可以借给你40帝国马克。

我妈妈压根不知道有这笔钱。

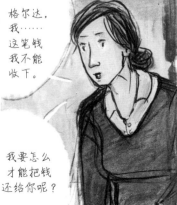

格尔达，我……这笔钱我不能收下。

我要怎么才能把钱还给你呢？

伊尔米娜，他在等你，是吗？

① 贵族品味

我……
是。

我希望
是。

那你就必须要
拿上这些钱啊,
为了……爱情!

别等太长
时间了!

赶快走吧,
买船票去!

谢谢,
格尔达。

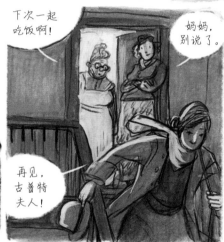

下次一起
吃饭啊!

妈妈,
别说了。

再见,
古普特
夫人!

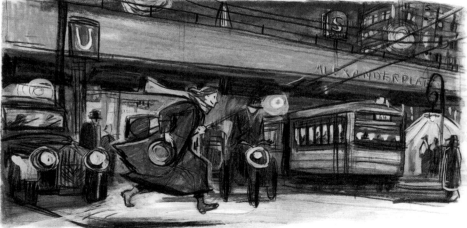

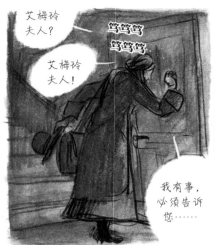

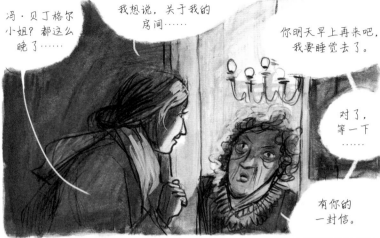

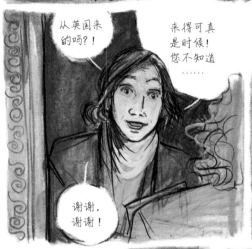

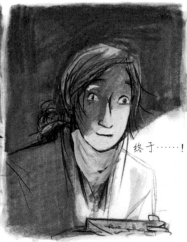

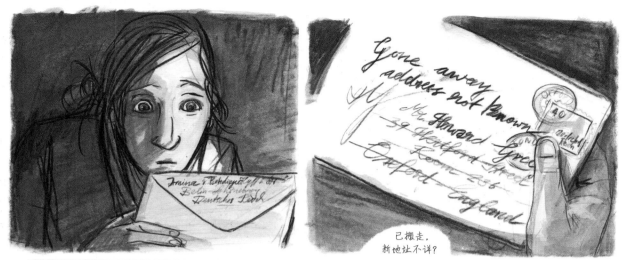

已搬走，
新地址不详？

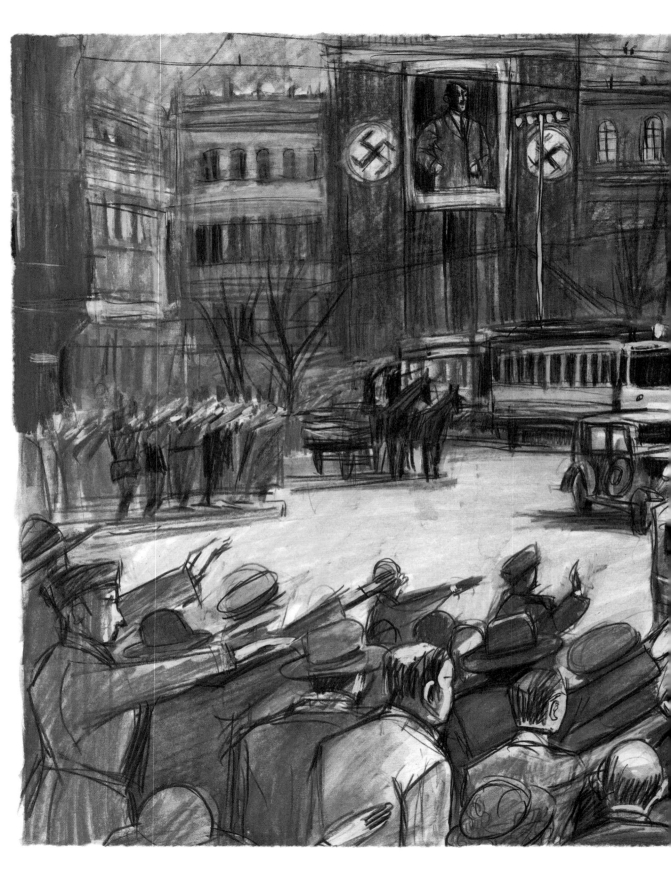

对不起。

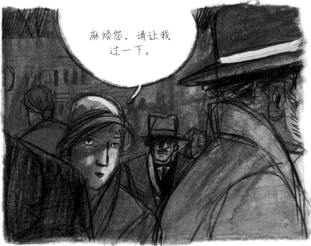

麻烦您，请让我
过一下。

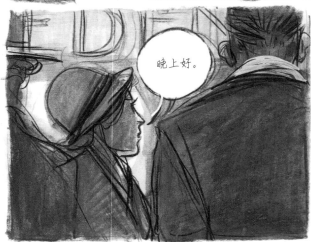

晚上好。

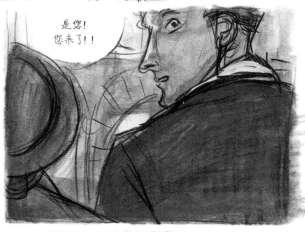

是您！
您来了！！

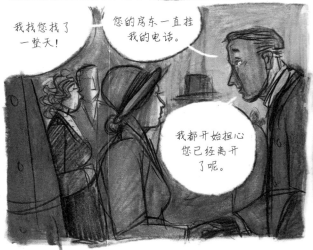

我找您找了
一整天！

您的房东一直挂
我的电话。

我都开始担心
您已经离开
了呢。

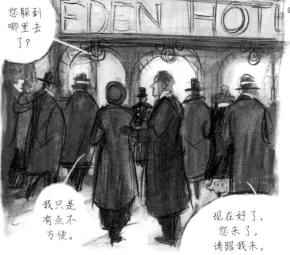

您躲到
哪里去
了？

我只是
有点不
方便。

现在好了。
您来了。
请跟我来。

① 伊甸园酒店

154

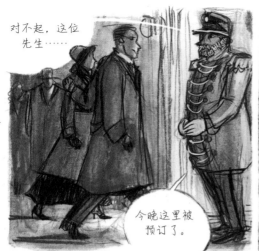

对不起，这位先生……

今晚这里被预订了。

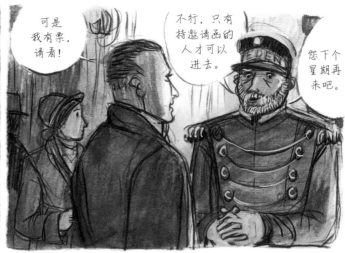

可是我有票，请看！

不行，只有持邀请函的人才可以进去。

您下个星期再来吧。

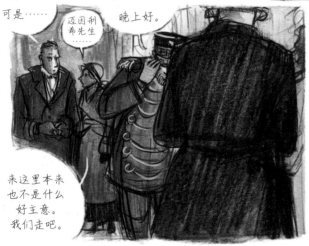

可是……

迈因利希先生……

晚上好。

来这里本来也不是什么好主意。我们走吧。

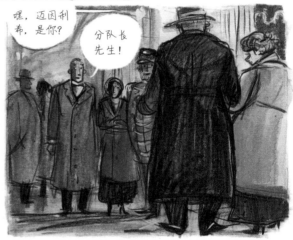

嘿，迈因利希，是你？

分队长先生！

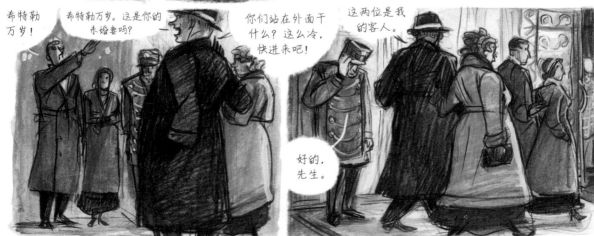

希特勒万岁！

希特勒万岁。这是你的未婚妻吗？

你们站在外面干什么？这么冷，快进来吧！

这两位是我的客人。

好的，先生。

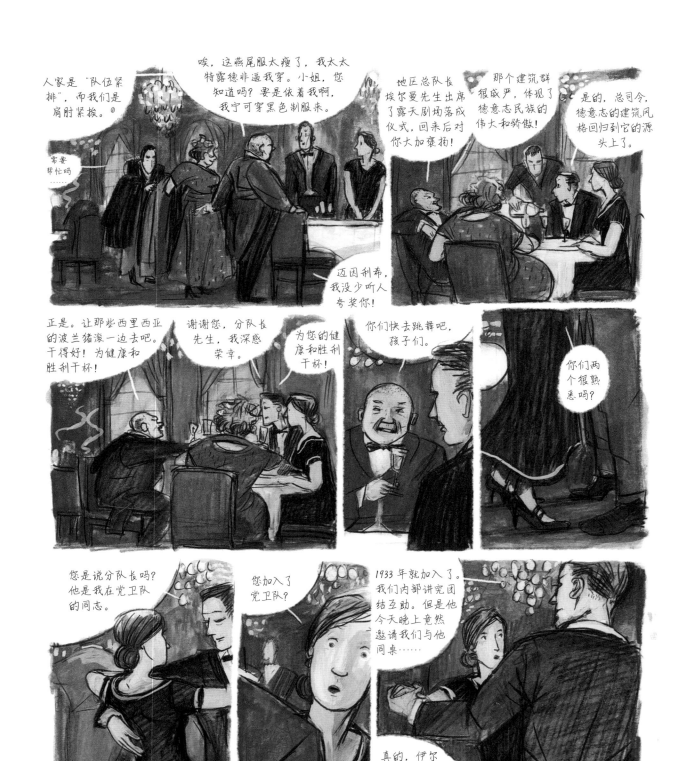

① "队伍紧排"出自相当于纳粹国歌之一的《霍斯特·威塞尔之歌》。"肩肘紧挨"一语双关，本来是形容党卫队成员之间团结互助的常用语，此处又用来形容礼服太紧。

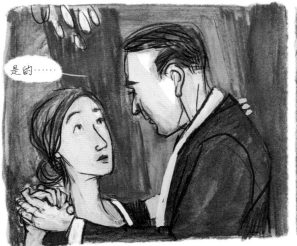

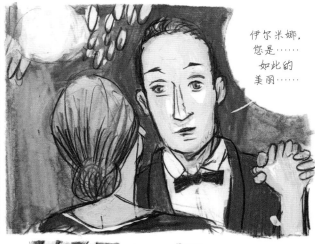

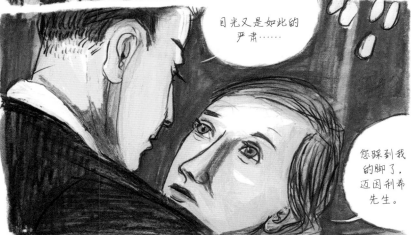

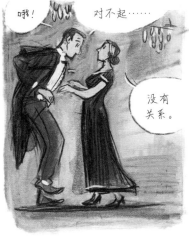

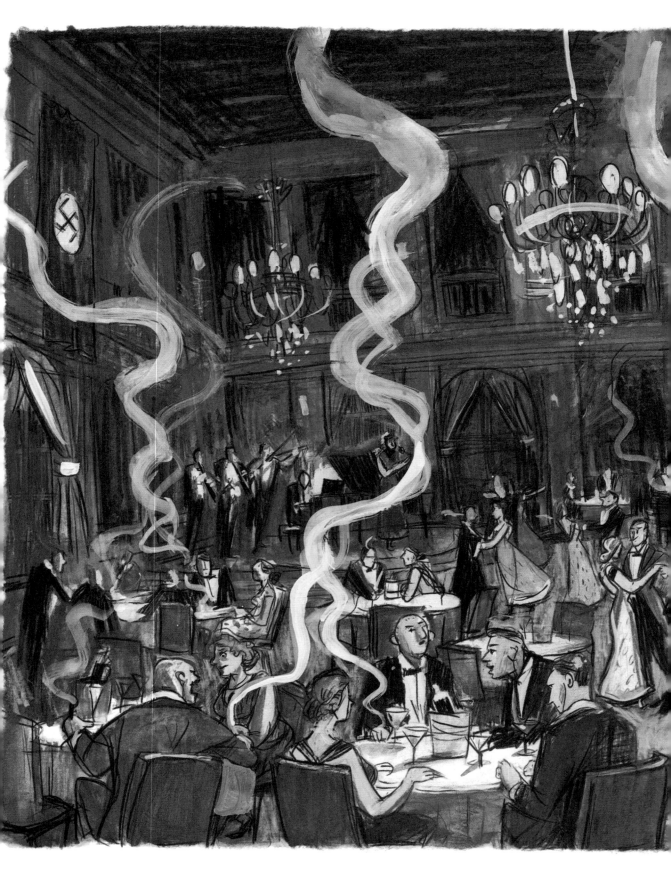

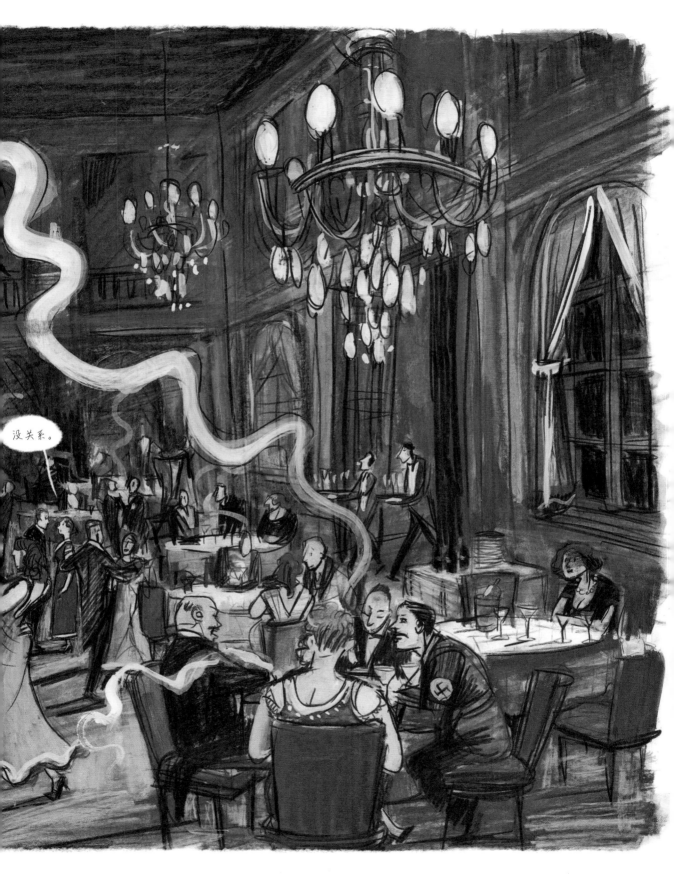

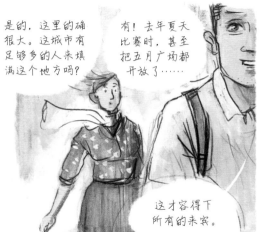

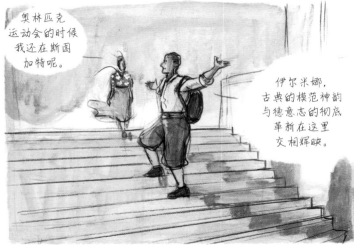

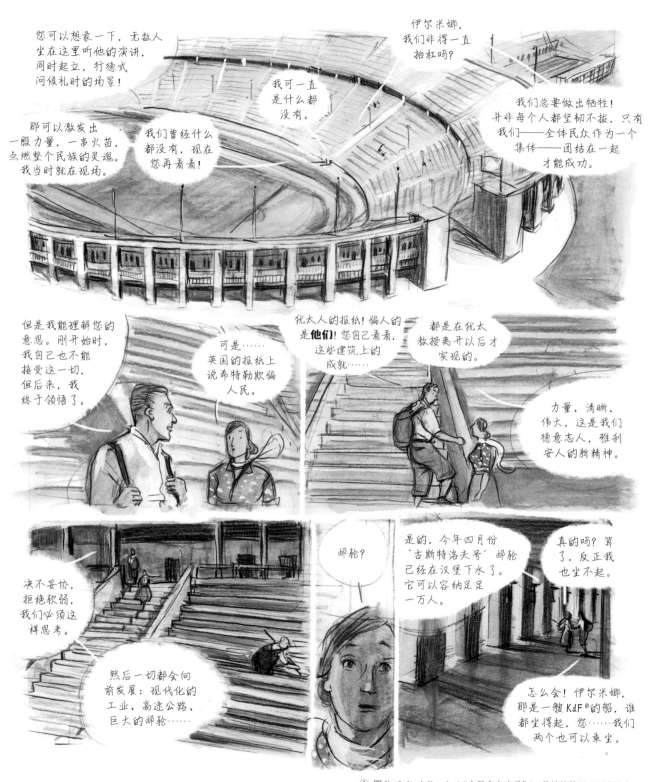

① 即 Kraft durch Freude（"力量来自欢乐"），是纳粹德国 "国家社会主义" 性质的大型度假组织，旨在缓解阶级分化，刺激经济发展。

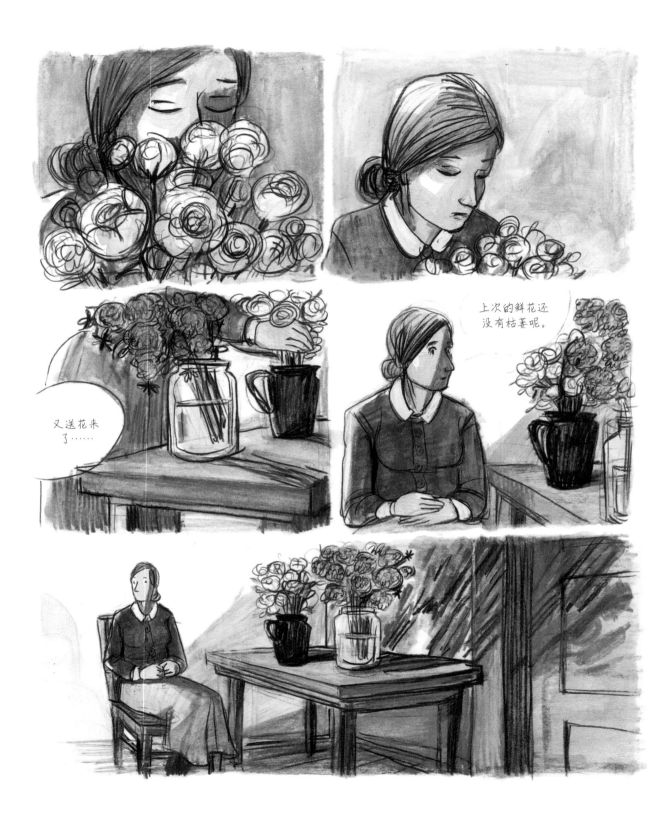

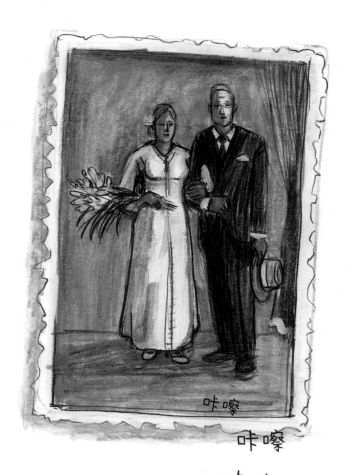

咔嚓

咔嚓

咔嚓

咔嚓

咔嚓

1938 年 11 月

咔嗒
咔嗒
咔嗒
咔嗒
咔嗒

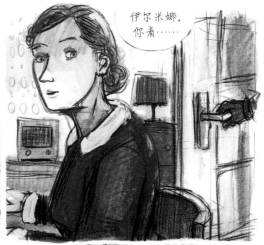

伊尔米娜，你看……

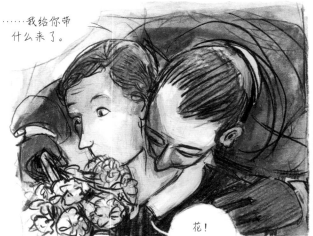

……我给你带什么来了。

花！

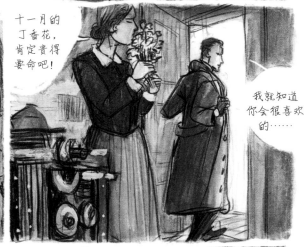

十一月的丁香花，肯定贵得要命吧！

我就知道你会很喜欢的……

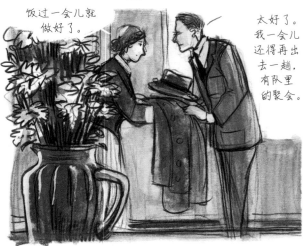

饭过一会儿就做好了。

太好了。我一会儿还得再出去一趟，有队里的聚会。

你在写什么呢？

像往常一样，只是记日记。

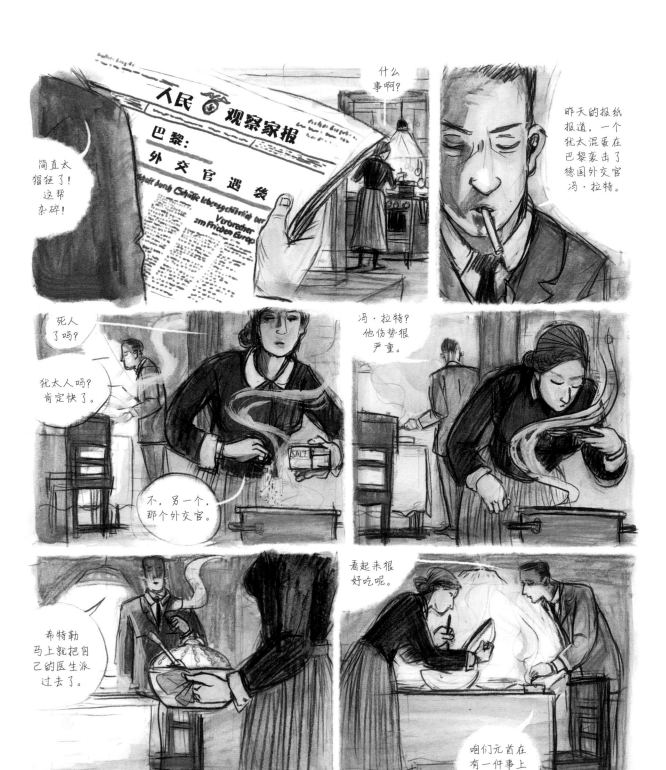

那就是，他很照顾自己人。

那个人为什么要开枪？

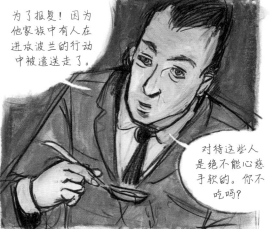

为了报复！因为他家族中有人在进攻波兰的行动中被遣送走了。

对待这些人是绝不能心慈手软的。你不吃吗？

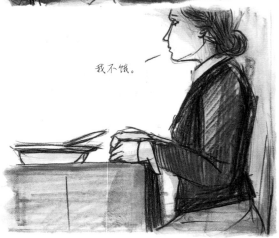

我不饿。

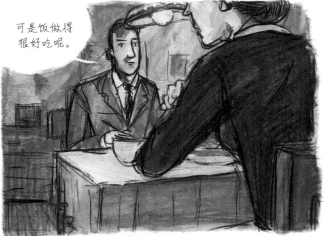

可是饭做得很好吃呢。

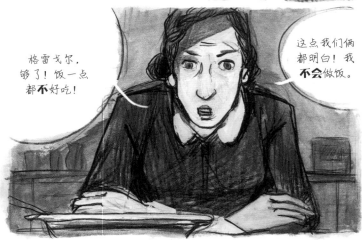

格雷戈尔，够了！饭一点都**不好吃**！

这点我们俩都明白！我**不会**做饭。

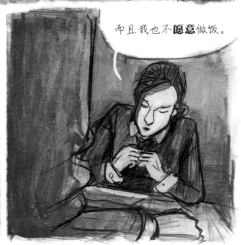

而且我也不**愿意**做饭。

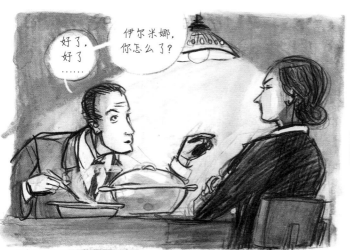

好了，
好了
……

伊尔米娜，
你怎么了？

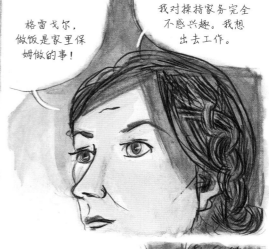

格雷戈尔，
做饭是家里保
姆做的事！

我对操持家务完全
不感兴趣。我想
出去工作。

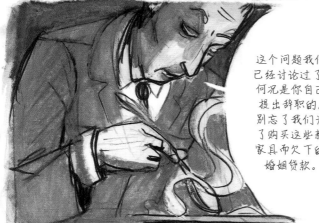

这个问题我们
已经讨论过了。
何况是你自己
提出辞职的。
别忘了我们为
了购买这些新
家具而欠下的
婚姻贷款。

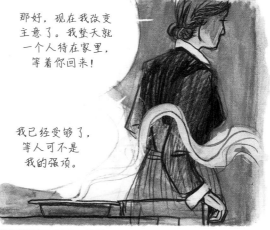

那好，现在我改变
主意了。我整天就
一个人待在家里，
等着你回来！

我已经受够了，
等人可不是
我的强项。

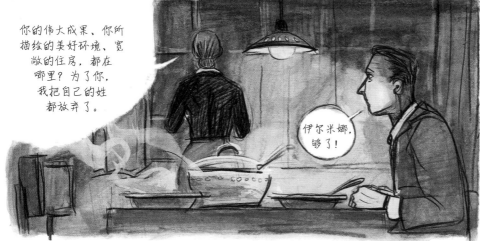

你的伟大成果、你所
描绘的美好环境、宽
敞的住房，都在
哪里？为了你，
我把自己的姓
都放弃了。

伊尔米娜，
够了！

……我们难道就
不能再去意大利
旅行一次吗？

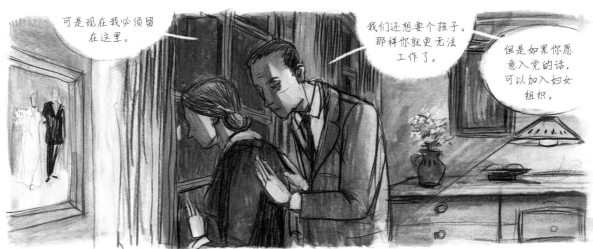

可是现在我必须留在这里。

我们还想要个孩子。那样你就更无法工作了。

但是如果你愿意入党的话，可以加入妇女组织。

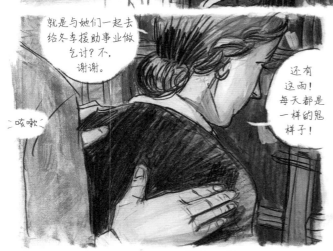

就是与她们一起去给冬季援助事业做乞讨？不，谢谢。

还有这雨！每天都是一样的鬼样子！

咳嗽

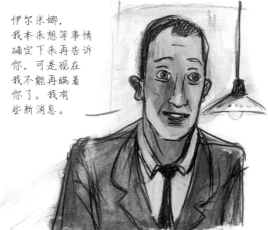

伊尔米娜，我本来想等事情确定下来再告诉你，可是现在我不能再瞒着你了。我有些新消息。

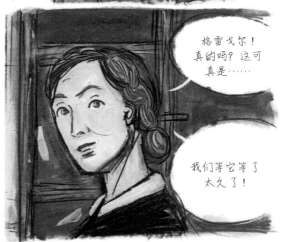

汉斯刚才打电话过来，说今天早上的面谈进行得非常顺利。戈培尔对我们的设计很认可。伊尔米娜，如果这次成功了……

我们就**终于**可以拿下我们的大订单了！

格雷戈尔！真的吗？这可真是……

我们等它等了太久了！

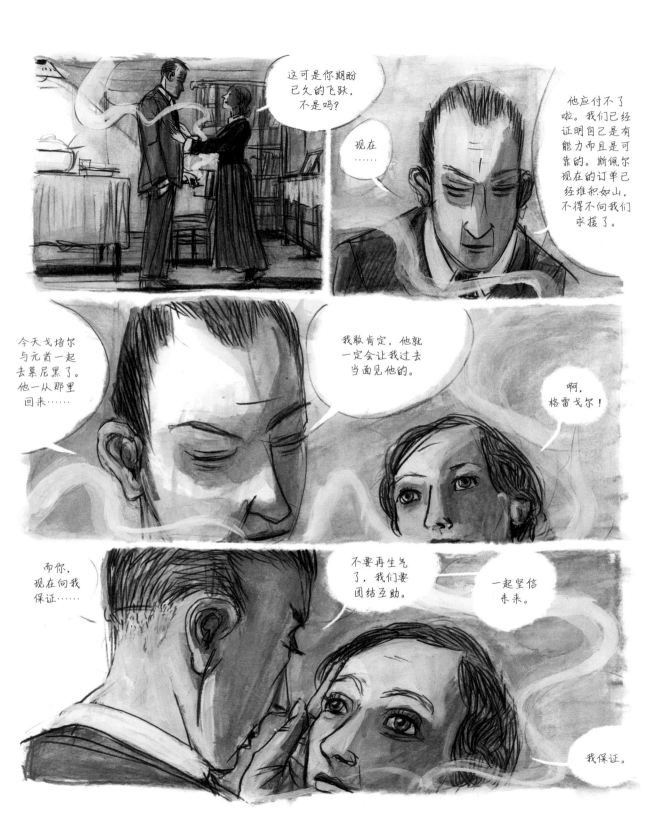

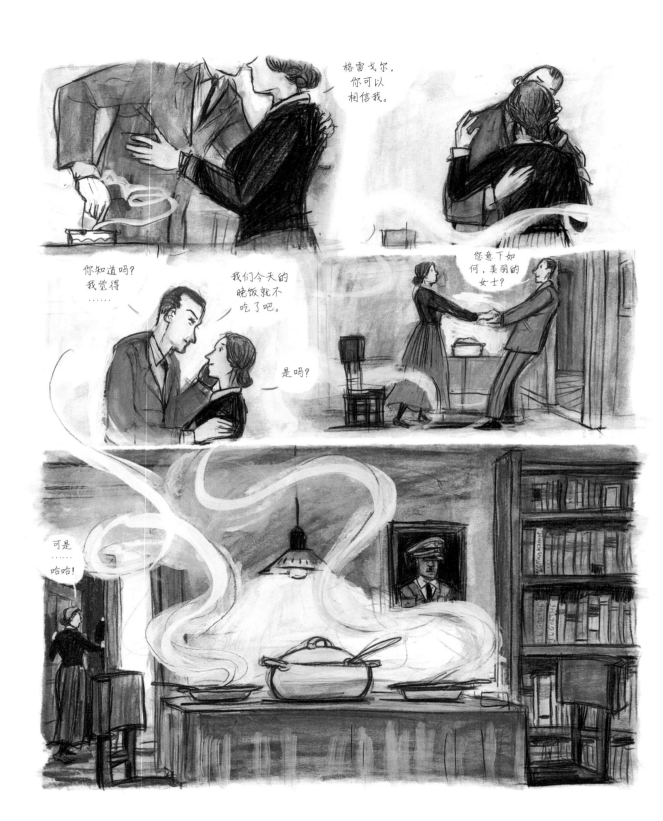

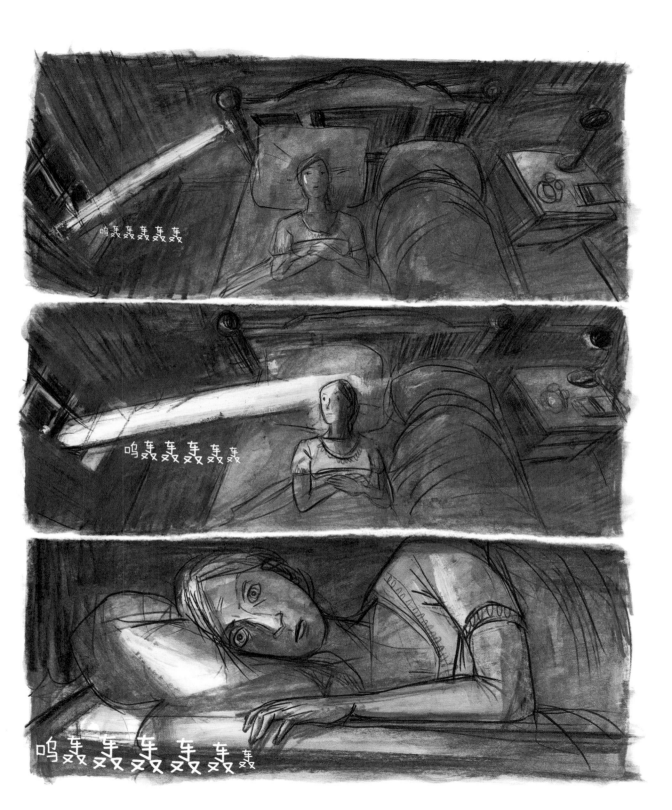

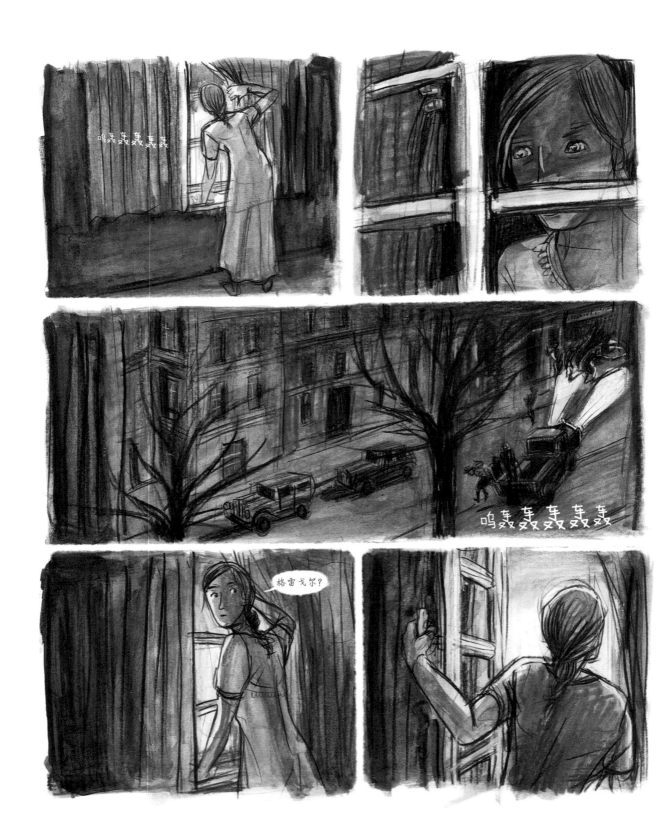

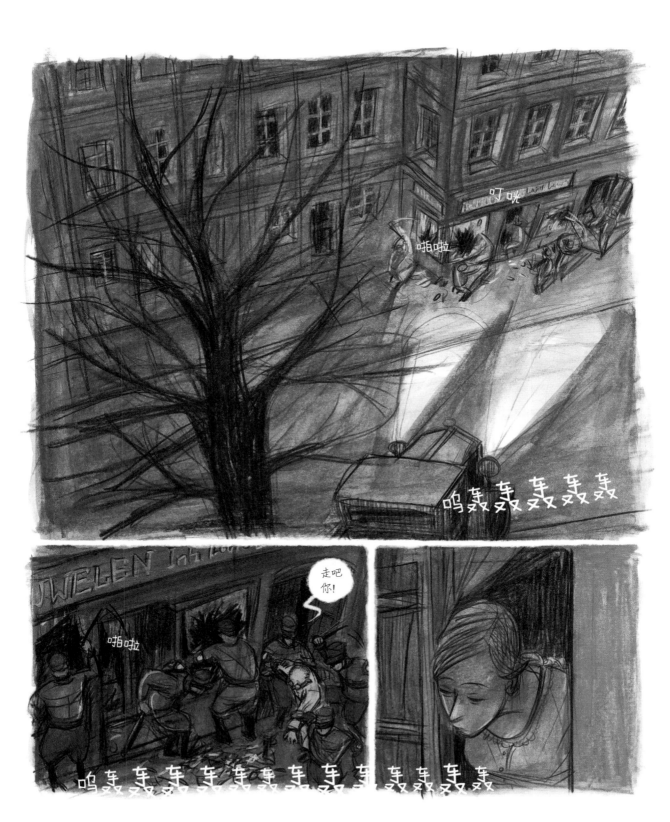

呜轰轰轰轰轰轰轰轰

呜轰轰轰轰轰

轰轰轰轰轰轰

轰轰轰轰轰

路易斯！！
可是他什么都
没有做啊！

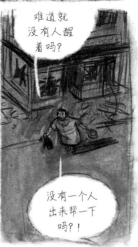

难道就
没有人醒
着吗？

没有一个人
出来帮一下
吗？！

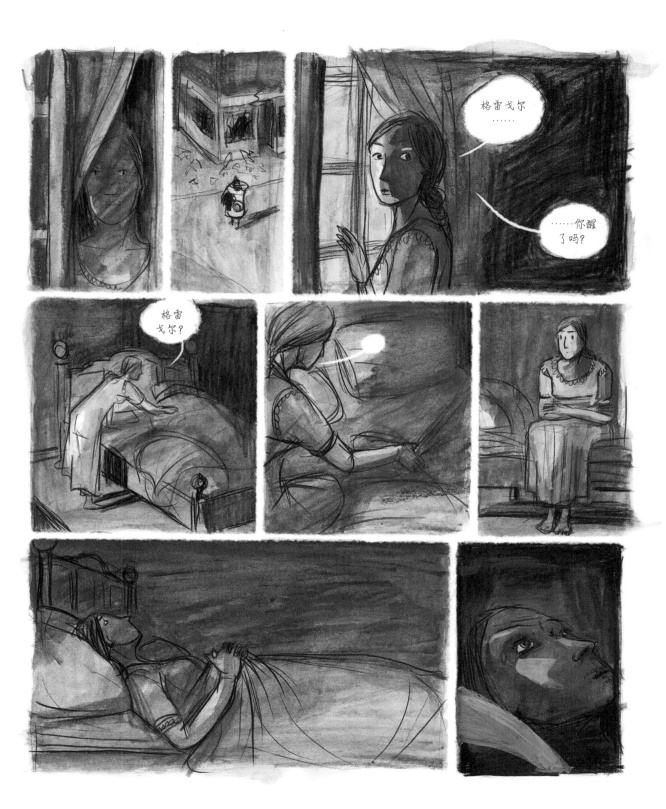

伊尔米娜！

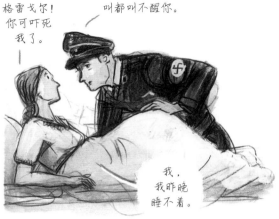

格雷戈尔！你可吓死我了。

叫都叫不醒你。

我，我昨晚睡不着。

因为你不在家！

他们需要我过去。我马上还要出去。

我就是告诉你，不用担心。

格雷戈尔，昨天晚上，下面犹太人的商店……

嗯，我刚才看到了。

伊尔米娜，我得回去了。军令如山。

冯·拉特死了。这是要有人付出代价的。

帮我一个忙……

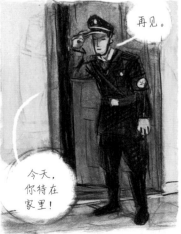

今天，你待在家里！

再见。

啪

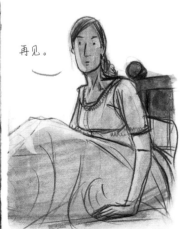

再见。

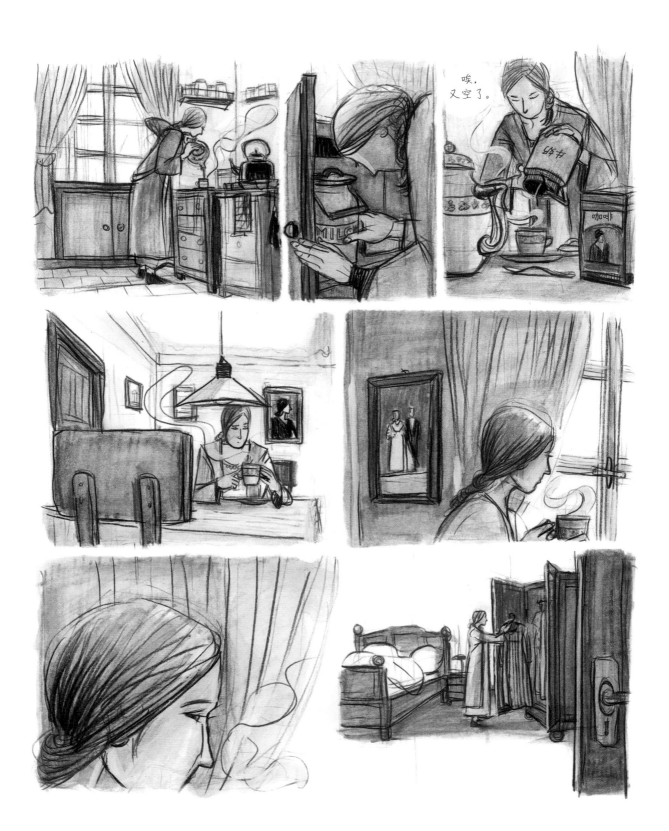

唉，
又空了。

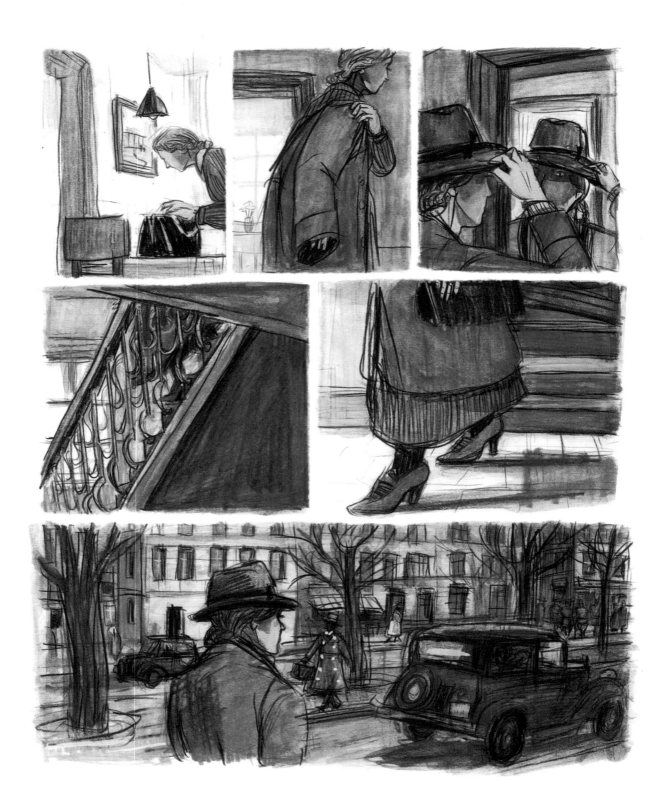

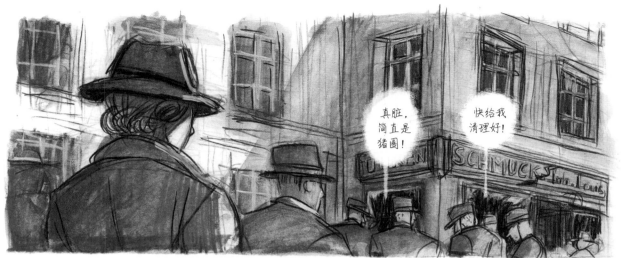

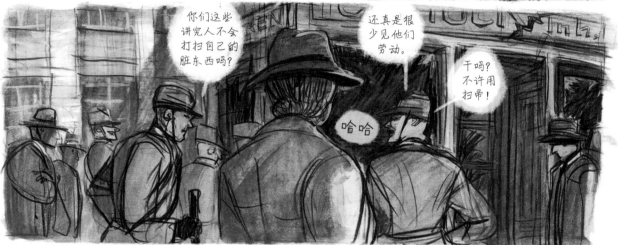

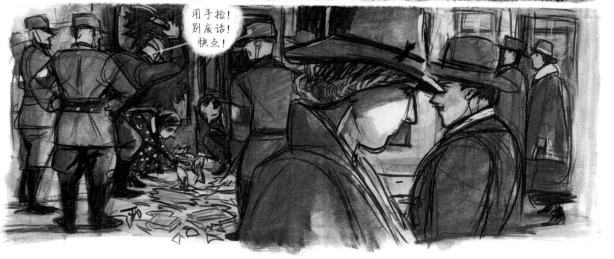

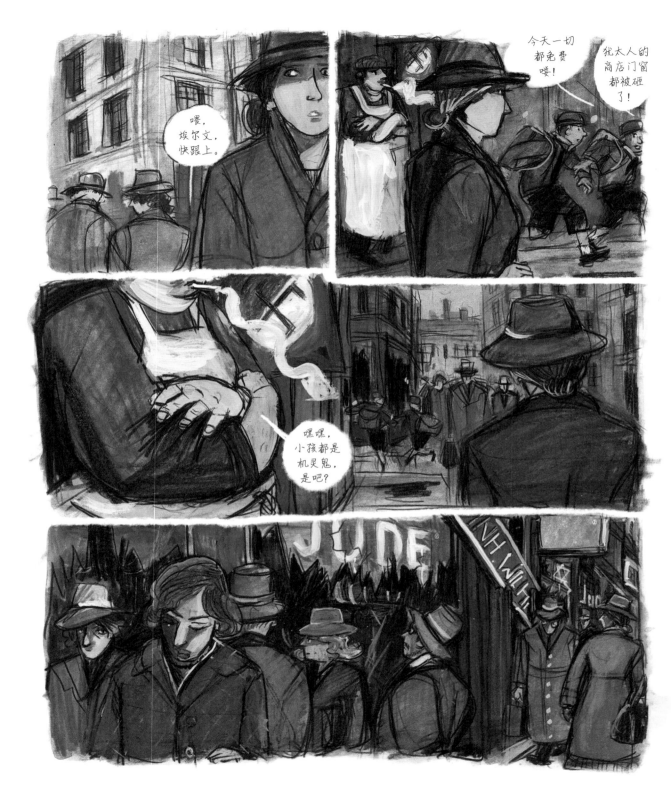

① 犹太人
② 摩登

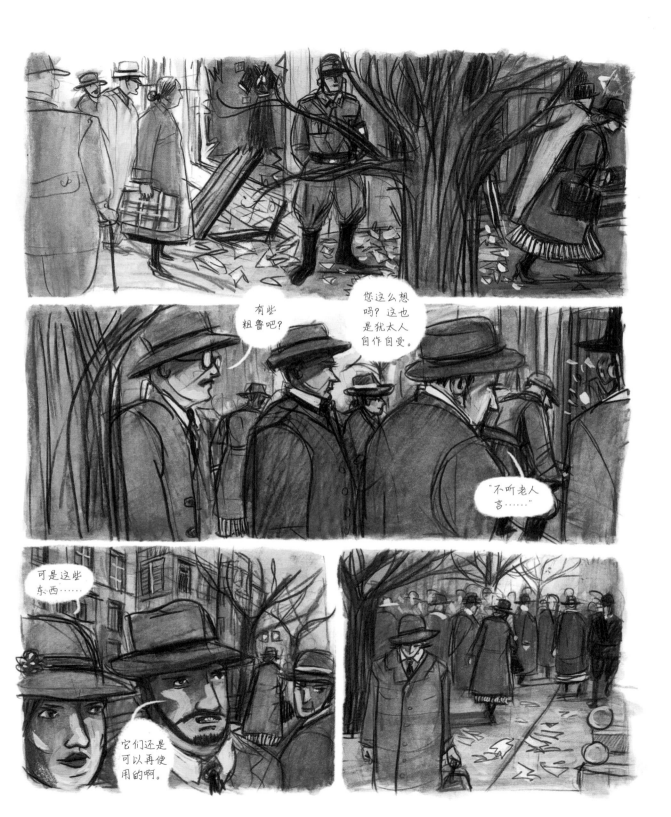

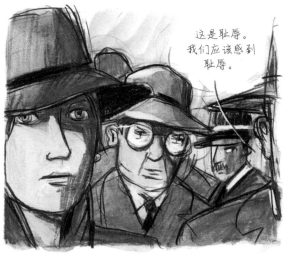

这是耻辱。
我们应该感到
耻辱。

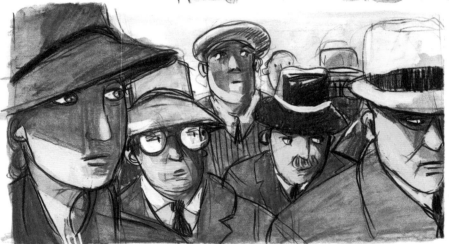
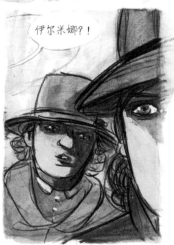

伊尔米娜？！

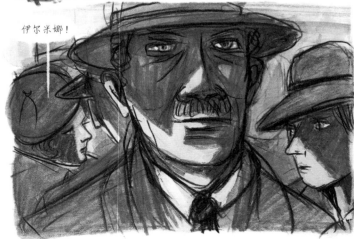
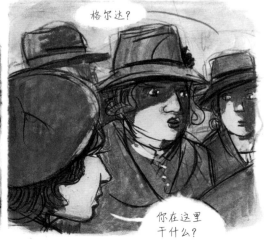

伊尔米娜！

格尔达？

你在这里
干什么？

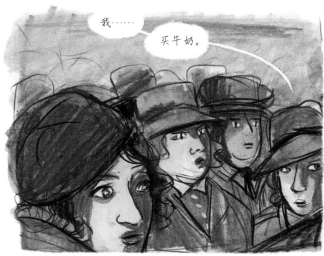

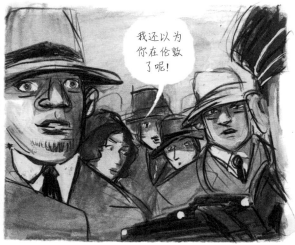

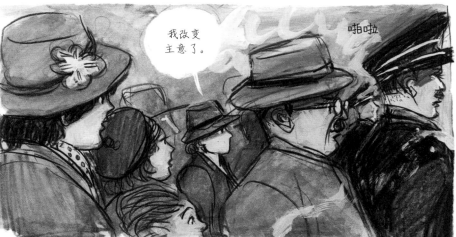

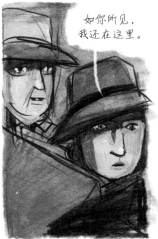

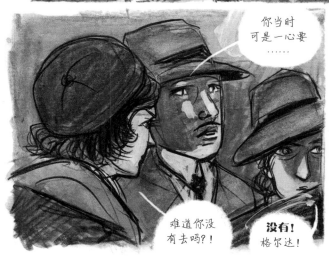

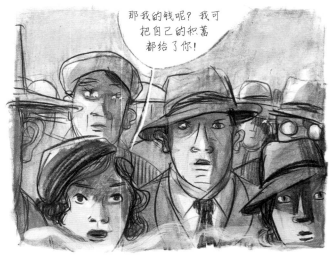

那我的钱呢？我可
把自己的积蓄
都给了你！

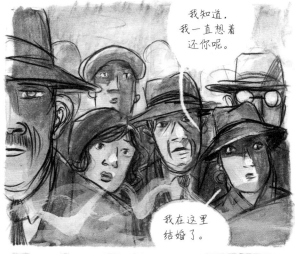

我知道，
我一直想着
还你呢。

我在这里
结婚了。

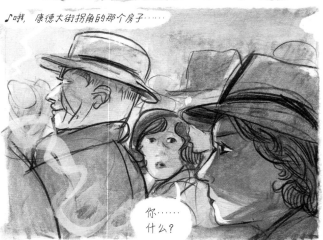

♪哦，康德大街拐角的那个房子……

你……
什么？

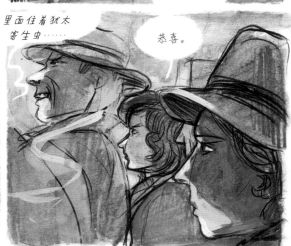

里面住着犹太
寄生虫……

恭喜。

我们去敲敲门，有礼貌地，
好不好？♫

咔啦

我还
有事。

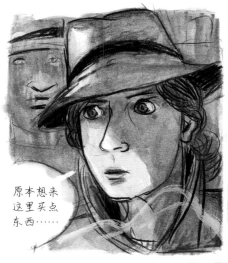

原本想来
这里买点
东西……

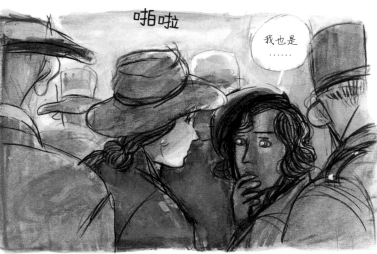

啪啦

我也是
……

我还是去
弗兰克商场
看看吧。

伊尔米娜，
我觉得……
那里恐怕也
不会开门。

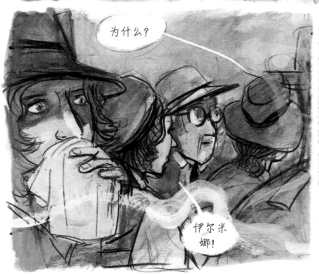

为什么？

伊尔米
娜！

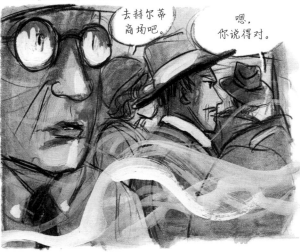

去赫尔蒂
商场吧。

嗯，
你说得对。

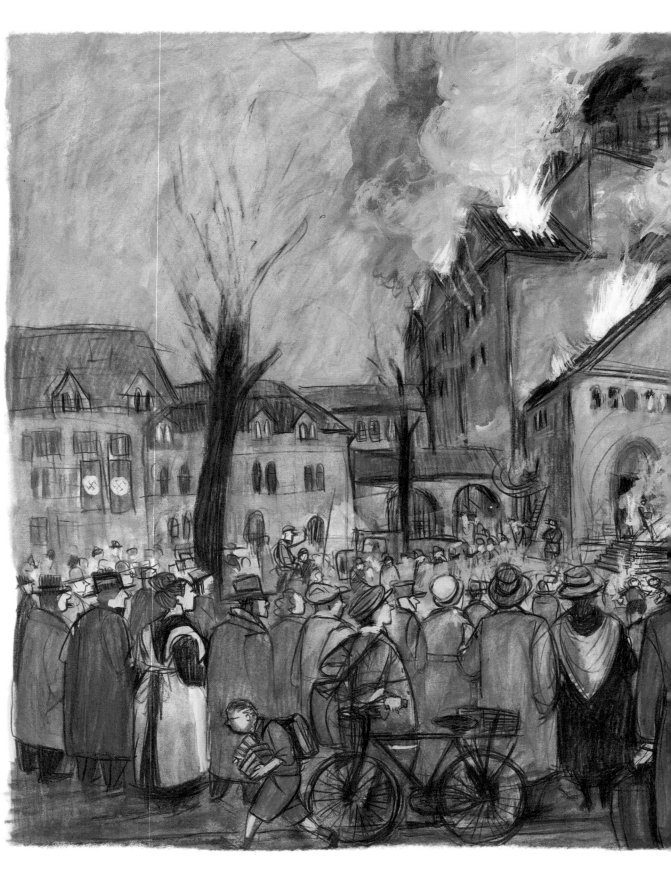

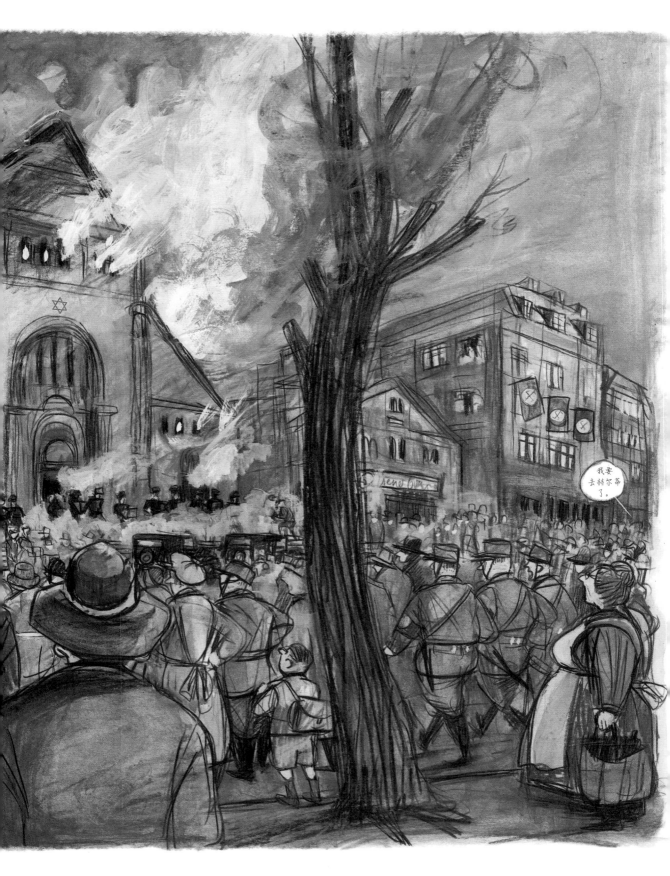

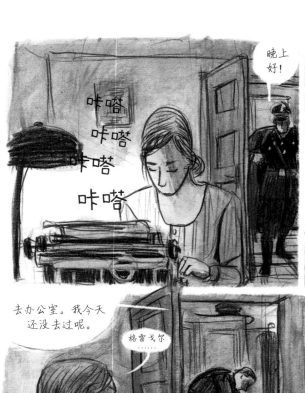
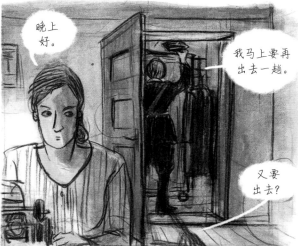
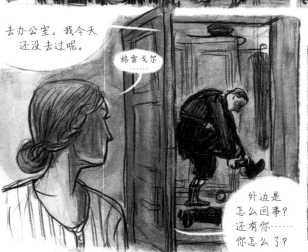
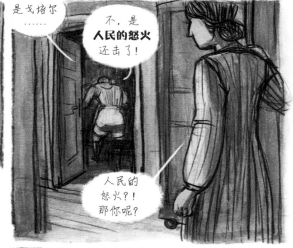
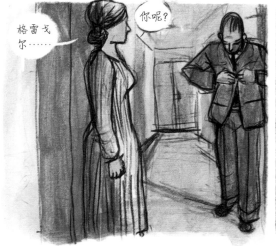
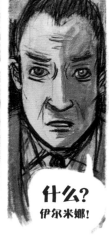
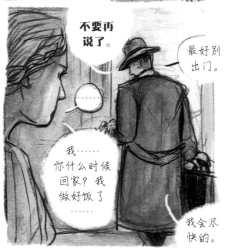

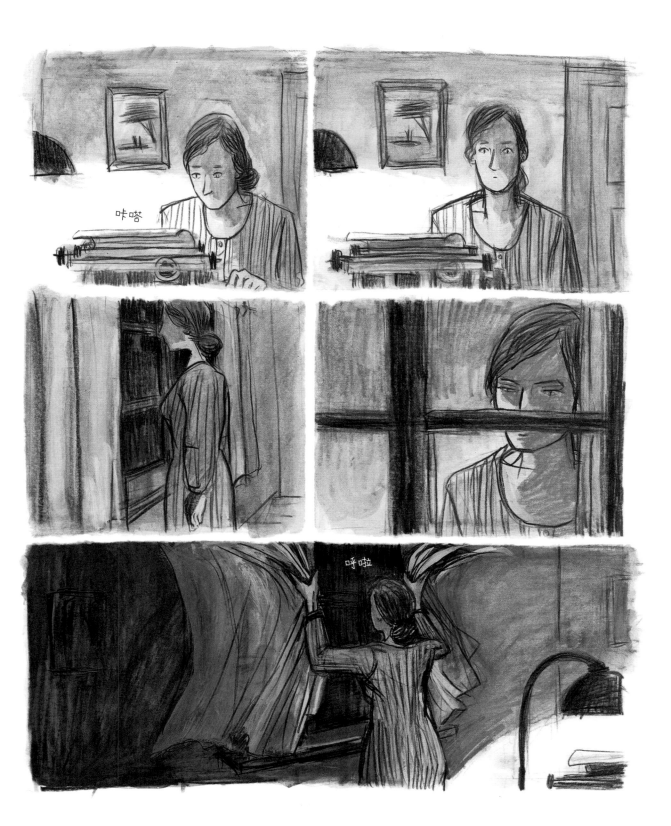

1939 年 8 月

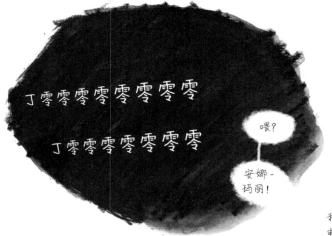

丁零零零零零零零零
丁零零零零零零零

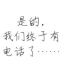

喂?

安娜-
玛丽!

是的,
我们终于有
电话了……

没有,
还没生
……

当然,
该准备的
东西……

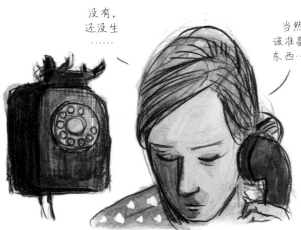

……都已
经准备好
了。

我能
感觉得
到……

快了。

随时都
有可能。

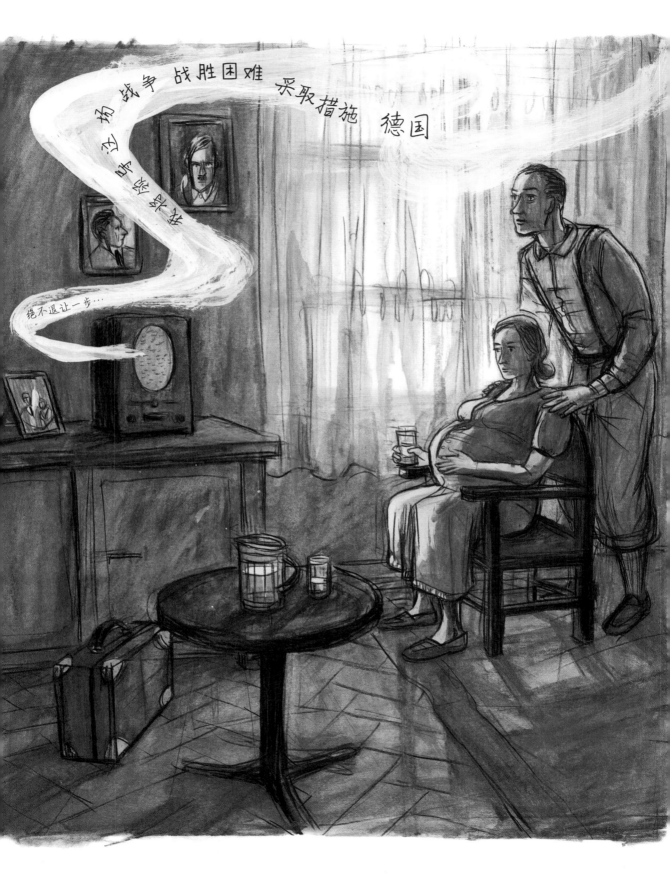

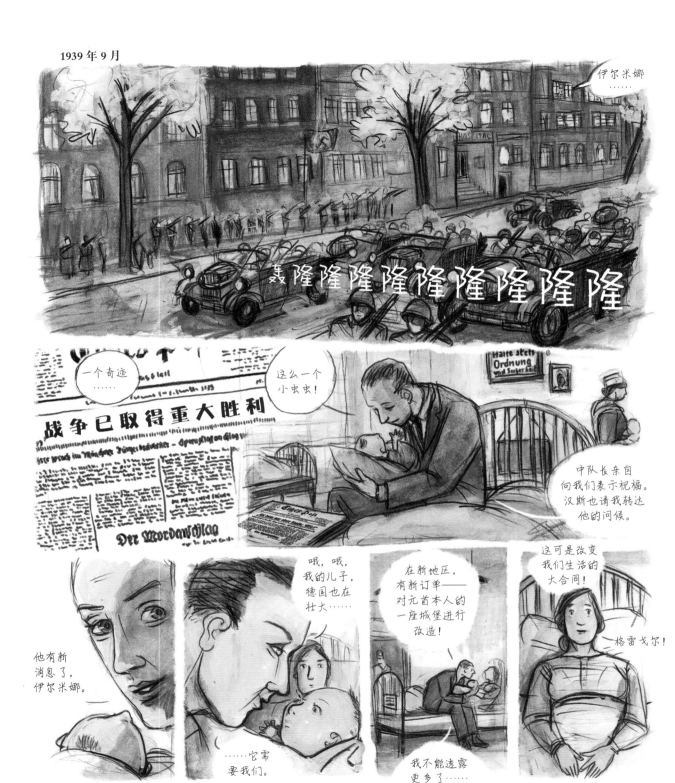

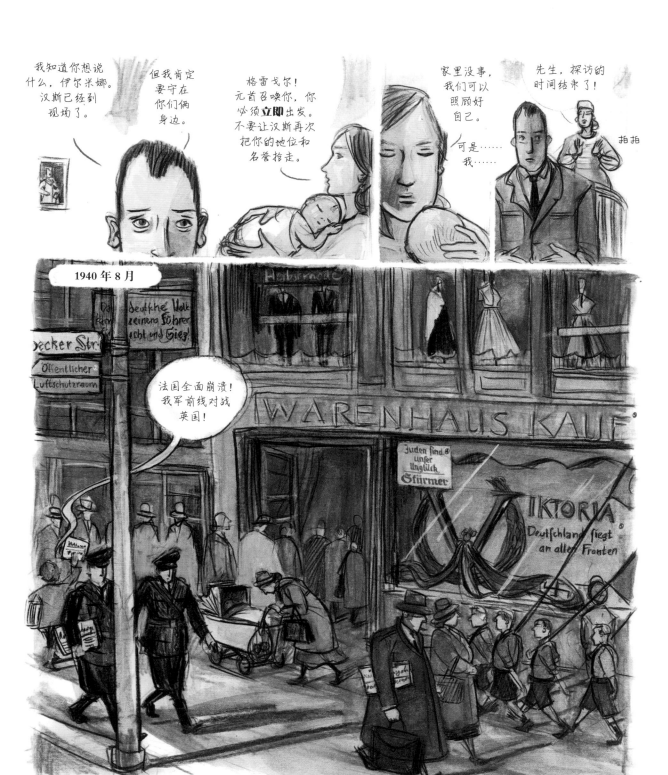

① 赛科尔街
② 公共防空洞
③ 瓦伦豪斯大卖场
④ 犹太人是我们的不幸　冲锋报
⑤ 胜利　德军全线告捷

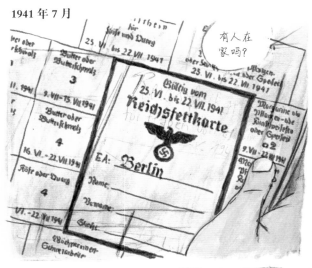

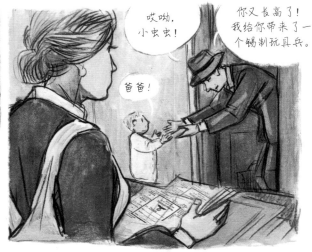

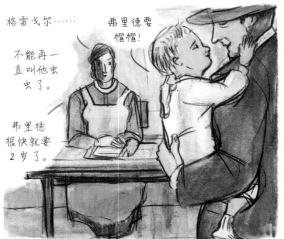

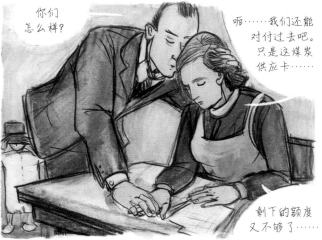

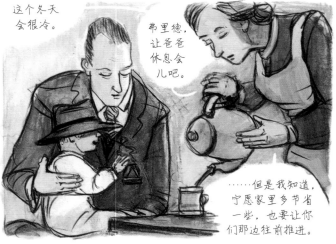

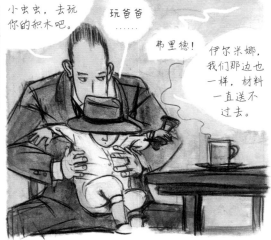

194

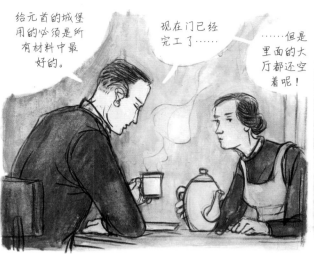

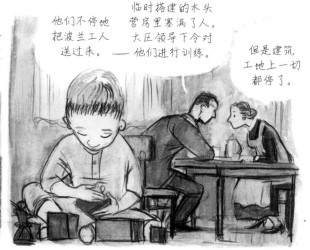

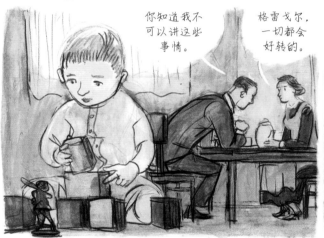

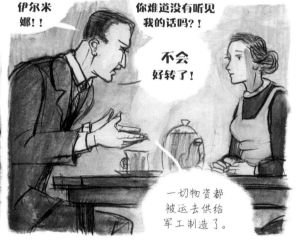

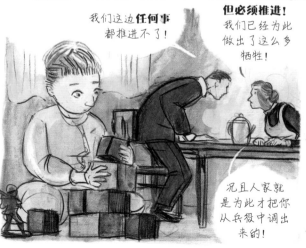

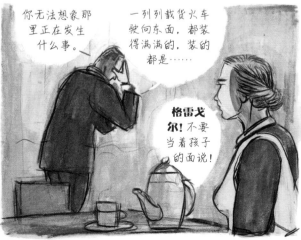

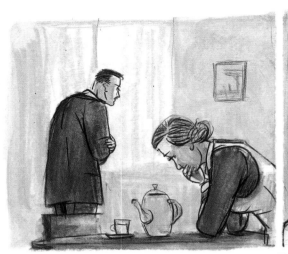

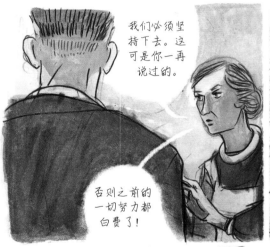

我们必须坚持下去。这可是你一再说过的。

否则之前的一切努力都白费了!

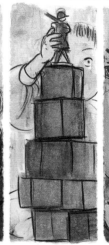

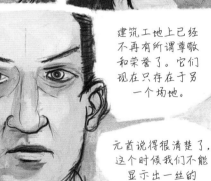

建筑工地上已经不再有所谓尊敬和荣誉了。它们现在只存在于另一个场地。

元首说得很清楚了,这个时候我们不能显示出一丝的软弱。

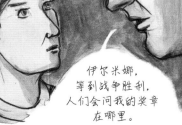

格雷戈尔!你弟弟不久前才在前线阵亡!

伊尔米娜,等到战争胜利,人们会问我的奖章在哪里。

你说得对,不能有一丝的软弱。

哗啦

哗啦
嘣

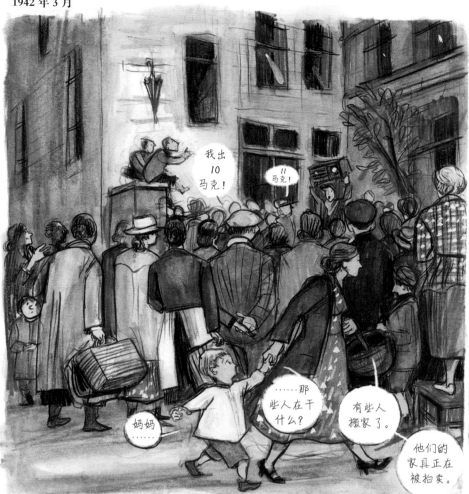

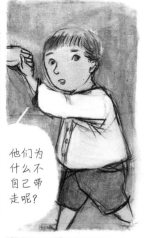

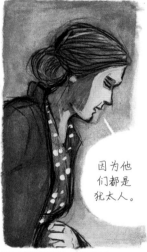

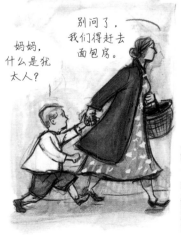

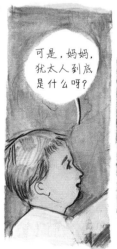

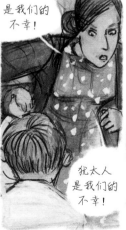

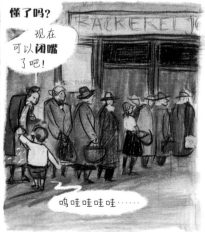

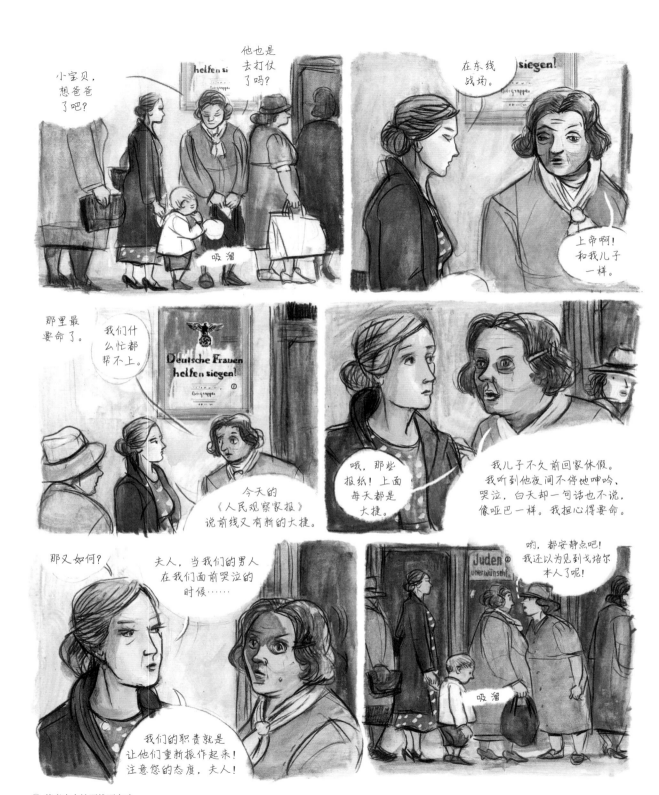

① 德意志女性不战而有功。
② 不欢迎犹太人。

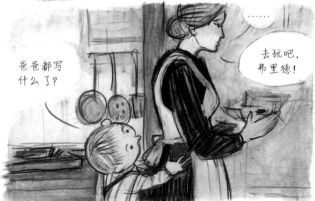

……我已经记不清上一封真正的信件是什么时候的事了，我想是在那天夜里……

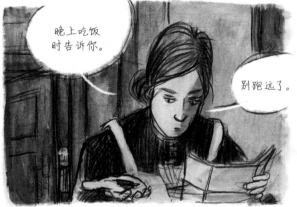

……我们的连队要守住处在一条河道拐弯处的阵地。我们的战壕里……

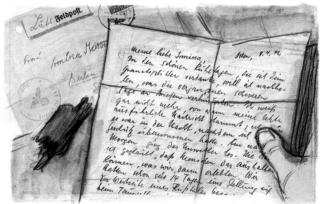

……冰凉刺骨，河水都被冻住了，河面上全是坚冰，以至于坦克车都……

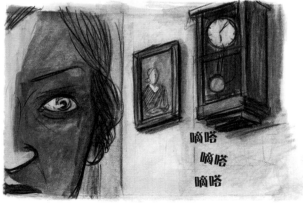

早上八点左右，我刚刚接过岗，地狱般的炮火就开始了。俄国人……

使用所有我们能想象出来的重型武器发动进攻。到处是尖啸声、嚎叫声和爆炸声。

此前，我从来都不敢相信人类能忍受我们这里所经受的一切。炸弹的轰鸣，人的喊叫声……

令人心惊胆战。那些受伤的战士躺在结冰的雪地上嚎叫，慢慢死去……

……我好像两边肩胛骨中间突然挨了一锤似的，昏厥过去……

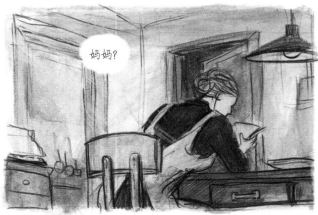

……随信即去手榴弹的碎片，收藏好，我亲爱的伊尔米娜。我曾向你保证过……

你要像我自己一样，为我感到骄傲。今天，这个男人就在他应该在的地方。另外……

① 柏林国家歌剧院
② 购买大众牌防毒面罩。
③《北欧之魂》(副标题为"种族灵魂科学导论"，首版于 1923 年，是一部诋毁犹太人的伪科学著作。)

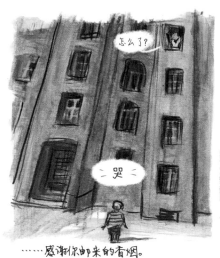

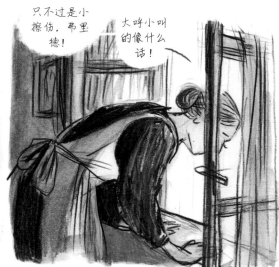

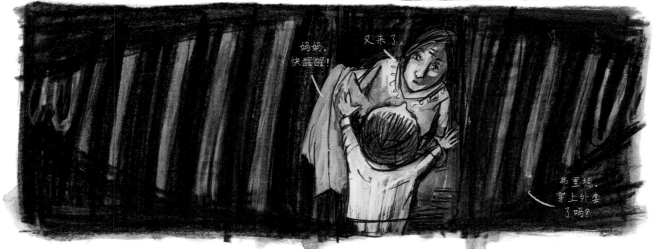

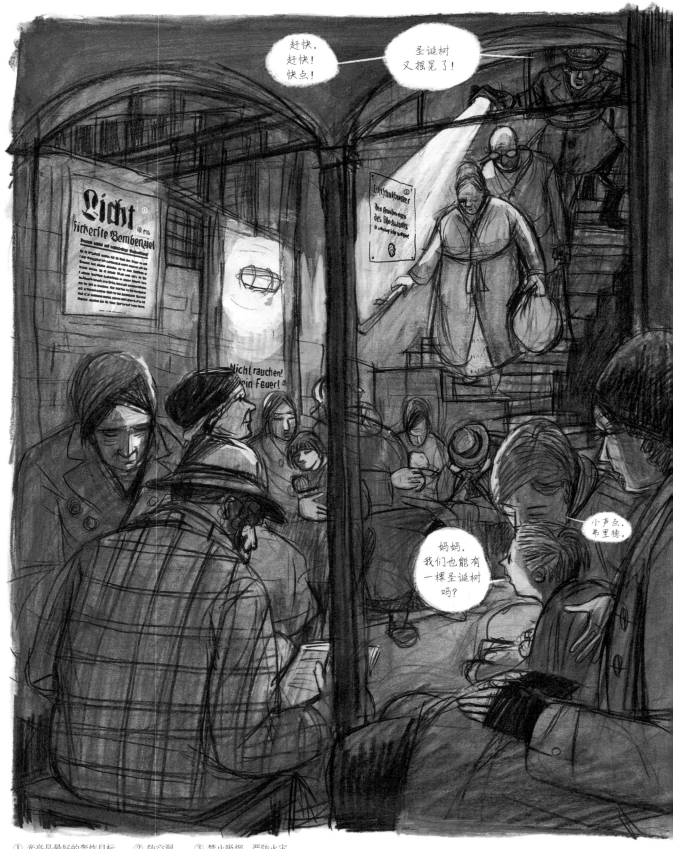

① 光亮是最好的轰炸目标　　② 防空洞　　③ 禁止吸烟，严防火灾

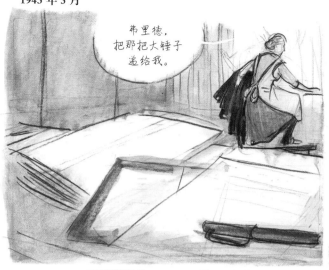

弗里德, 把那把大锤子 递给我。

叮咚
叮咚

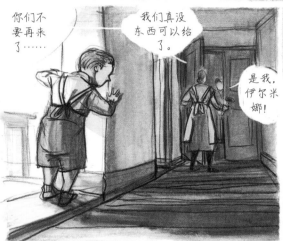

你们不 要再来 了……

我们真没 东西可以给 了。

是我, 伊尔米 娜!

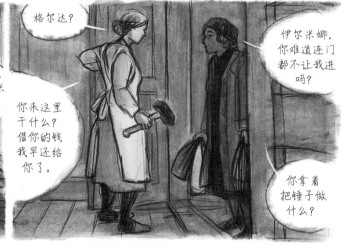

格尔达?

伊尔米娜, 你难道连门 都不让我进 吗?

你来这里 干什么? 借你的钱 我早还给 你了。

你拿着 把锤子做 什么?

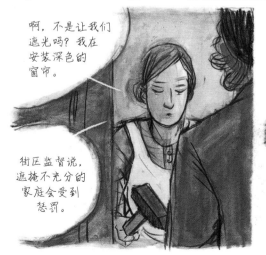

啊, 不是让我们 遮光吗? 我在 安装深色的 窗帘。

街区监督说, 遮掩不充分的 家庭会受到 惩罚。

我知道, 伊尔米 娜。不过我们家…… 我家, 已经没有 什么好遮掩 的了。

都被炸了。 几乎所有的 东西都被烧 光了。

那……你 母亲呢?

进来吧。 不过我 什么都 不能给 你。

扔炸弹那天我不在，只有母亲一个人在家……

我没有地方可去……

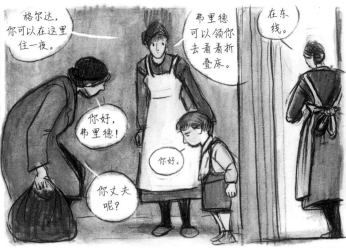

格尔达，你可以在这里住一夜。

弗里德可以领你去看看折叠床。

在东线。

你好，弗里德！

你好。

你丈夫呢？

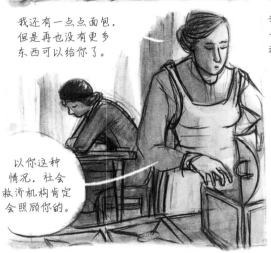

我还有一点点面包，但是再也没有更多东西可以给你了。

以你这种情况，社会救济机构肯定会照顾你的。

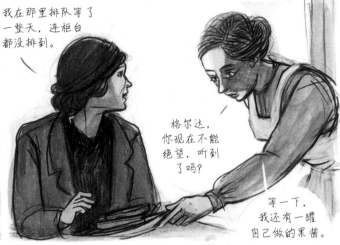

我在那里排队等了一整天，连柜台都没排到。

格尔达，你现在不能绝望，听到了吗？

等一下，我还有一罐自己做的果酱。

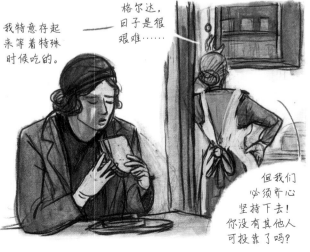

我特意存起来等着特殊时候吃的。

格尔达，日子是很艰难……

但我们必须齐心坚持下去！你没有其他人可投靠了吗？

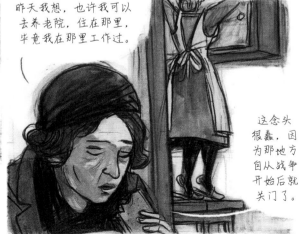

昨天我想，也许我可以去养老院，住在那里，毕竟我在那里工作过。

这念头很蠢，因为那地方自从战争开始后就关门了。

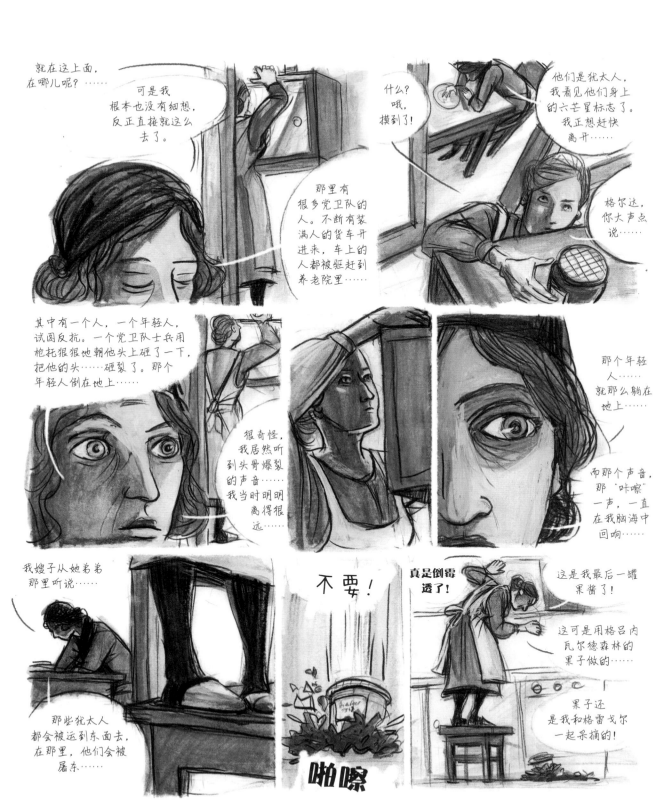

就在这上面，在哪儿呢？……

可是我根本也没有细想，反正直接就这么去了。

那里有很多党卫队的人。不断有装满人的货车开进来，车上的人都被驱赶到养老院里……

什么？哦，摸到了！

他们是犹太人，我看见他们身上的六芒星标志了。我正想赶快离开……

格尔达，你大声点说……

其中有一个人，一个年轻人，试图反抗。一个党卫队士兵用枪托狠狠地朝他头上砸了一下，把他的头……砸裂了。那个年轻人倒在地上……

很奇怪，我居然听到头骨爆裂的声音……我当时明明离得很远……

那个年轻人……就那么躺在地上……

而那个声音，那"咔嚓"一声，一直在我脑海中回响……

我嫂子从她弟弟那里听说……

那些犹太人都会被运到东面去，在那里，他们会被屠杀……

不要！

啪嚓

真是倒霉透了！

这是我最后一罐果酱！

这可是用格吕内瓦尔德森林的果子做的……

果子还是我和格雷戈尔一起采摘的！

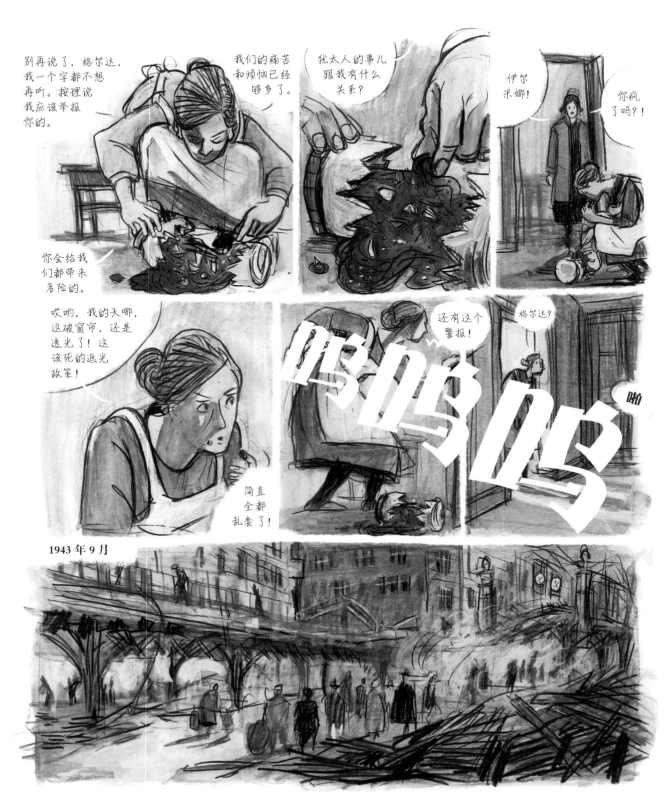

关于房子维护方面的所有问题……

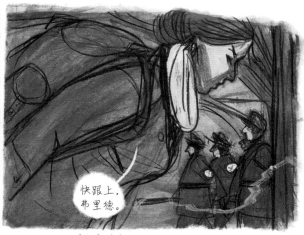

快跟上，弗里德。

……稍后都会解决的。只带上必需用品就好。

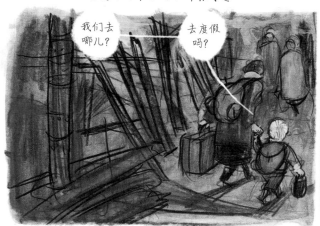

我们去哪儿？

去度假吗？

地下室的衣物、与薪酬相关的证明、

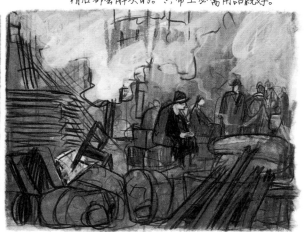

保金单、房屋储金册……

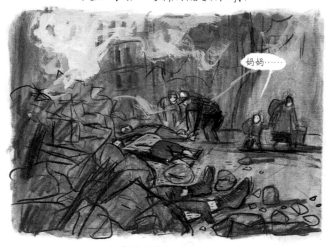

妈妈……

还有债券类的文件……

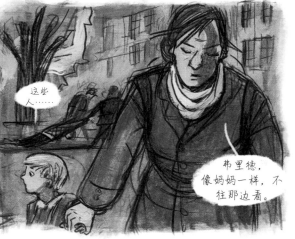

这些人……

弗里德，像妈妈一样，不往那边看。

这些最重要的文件都带上。

菲尔德的妻子来信说，他在三月底抽牲了。

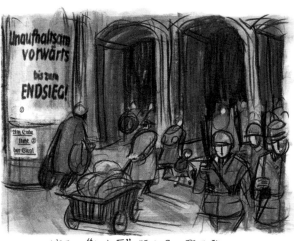

昨天，"小木匠"踩上了一颗地雷……

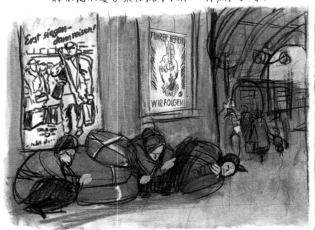

也抽牲了。只有桑德还活着……

克斯林可能也活着吧。我们原来的那帮人中……

算上我，最多只剩下三个了。

附：别忘了带上孩子的防毒面罩。

① 不断向前，直到最后的胜利。
② 终点是胜利!
③ 元首指挥，我们跟随。

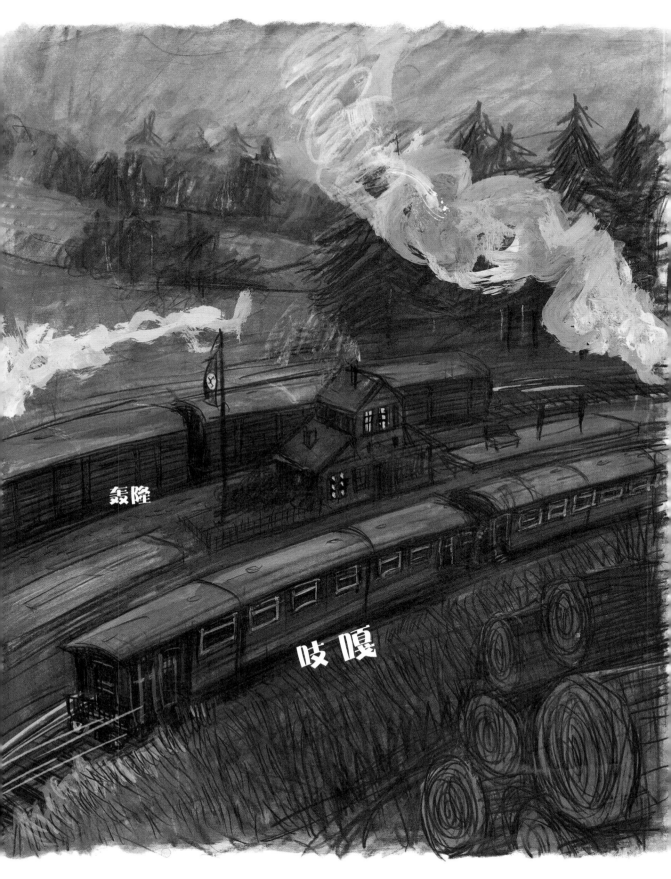

亲爱的格雷戈尔，我在马上又要到地里干活之前，匆忙给你写几行字。

在这里，在农村，生活很平静，几乎没有警报声。就像在另一个世界。

就像你曾经展望、描绘的那一个世界。

我保证，从今往后会相信它。我们必须更加坚韧，继续忍受下去。

忍受，然后你回来……

然后一切都会好的。

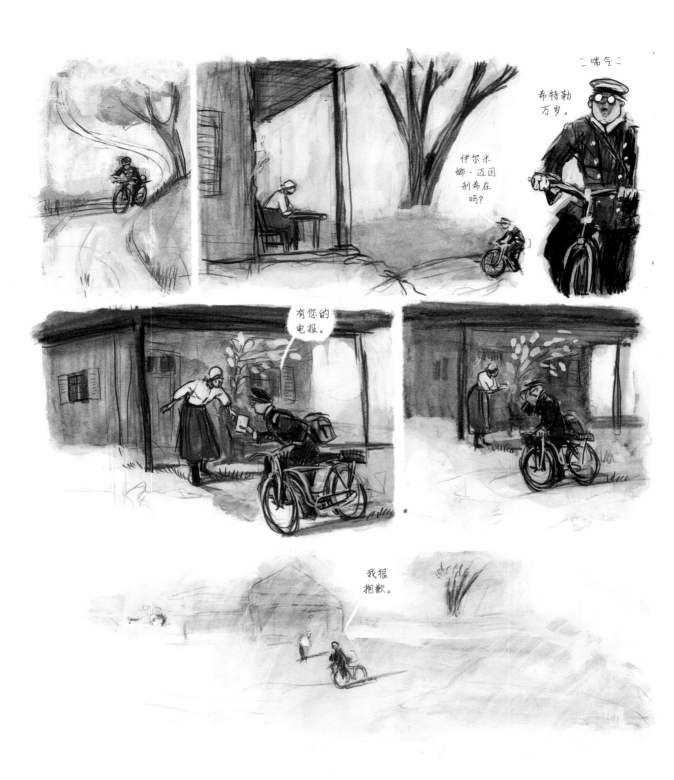

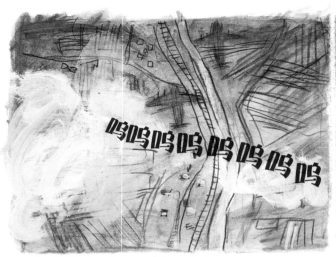

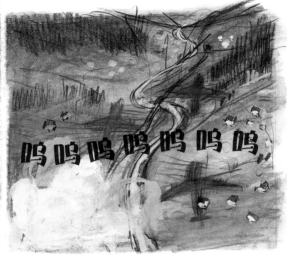

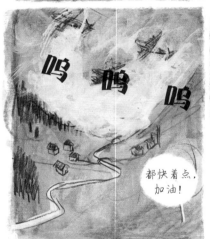

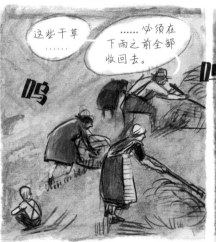

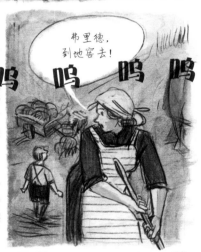

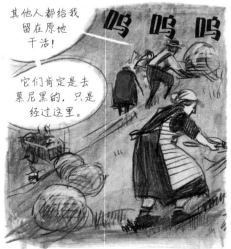

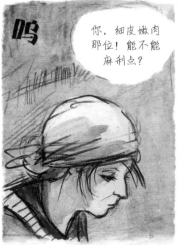

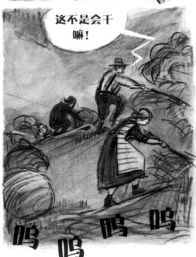

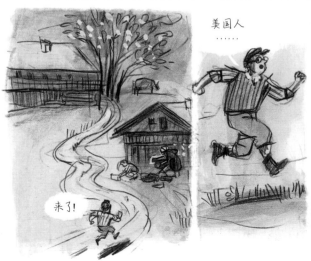

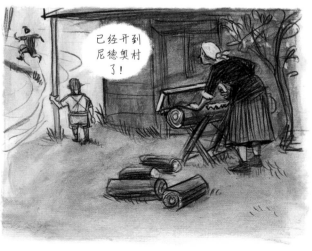

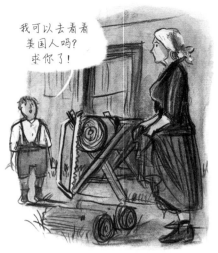

我可以去看看
美国人吗?
求你了!

等等。你
再去玩一
会儿吧。

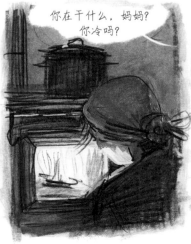

你在干什么,妈妈?
你冷吗?

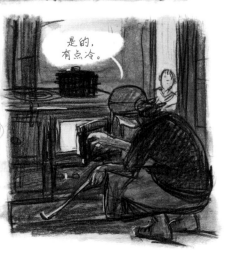

是的,
有点冷。

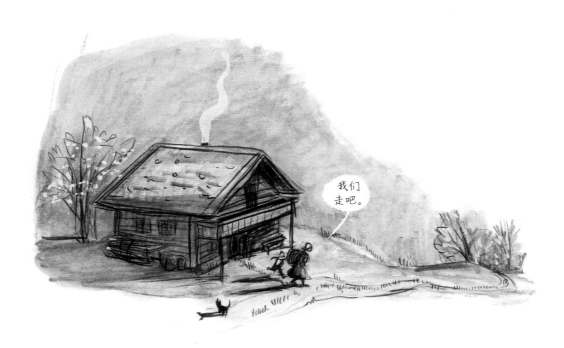

第三章
巴巴多斯

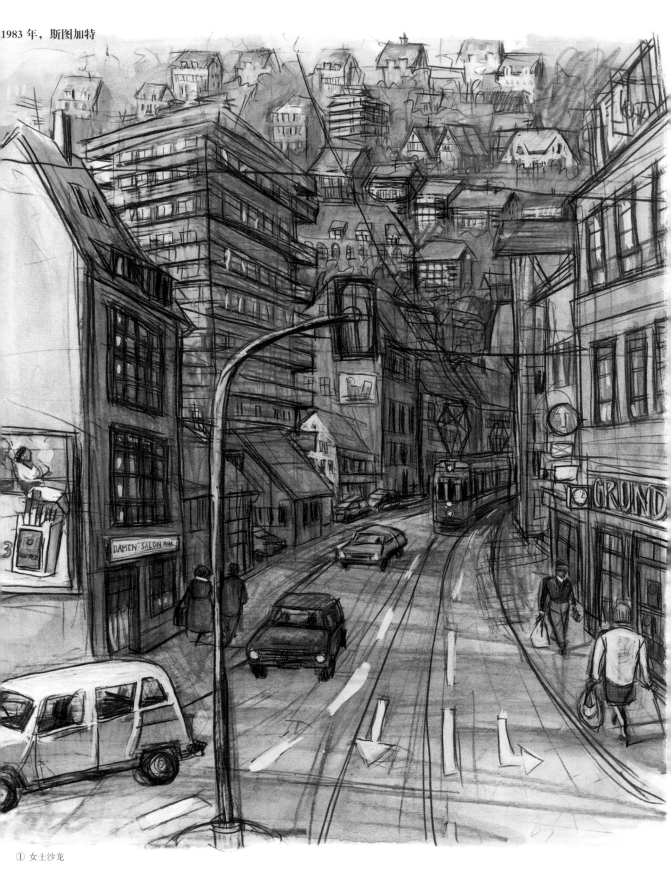

1983 年，斯图加特

① 女士沙龙

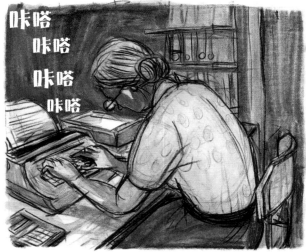

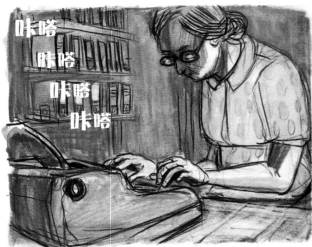

① 综合学校

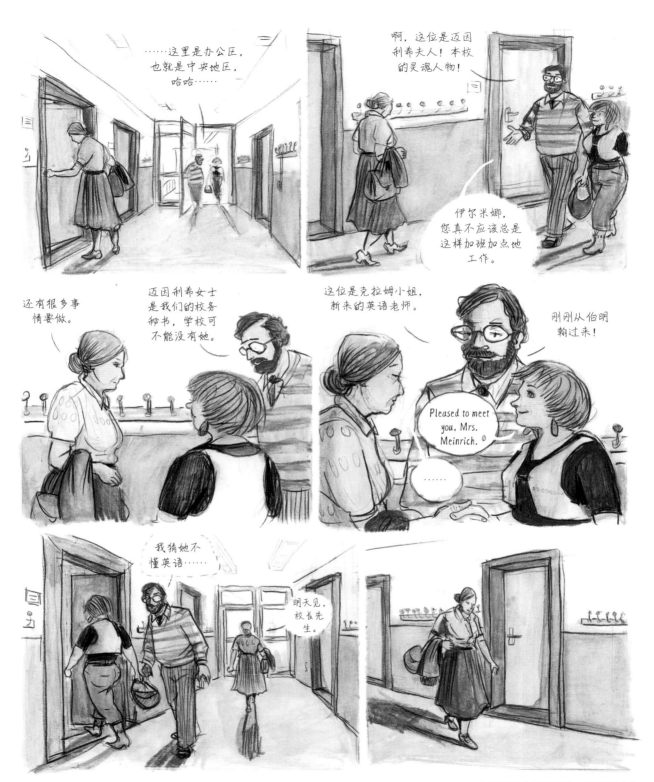

① （英语）很高兴认识你，迈因利希女士。

唉，真是的！

我的眼镜……

你慢慢开始忘事了呀，伊尔米娜……

哦，迈因利希女士……

她是我们学校古董级的人物，从1947年起就在本校了。一切都在她的掌控之中。

她能叫出上千名学生每一个人的名字。

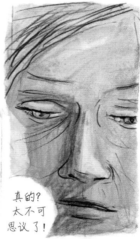

真的？太不可思议了！

她甚至清楚地知道谁还没有交饭费。

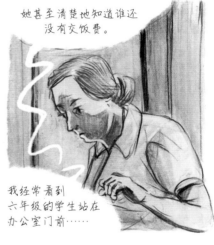

我经常看到六年级的学生站在办公室门前……

……傻站着，不敢进。

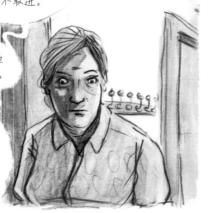

我妻子有时戏称她为"学校里的龙"。

她是经历过战争的那一代人，好像是个寡妇。有个儿子，但应该很久以前就离开家了。

所以她几乎总是待在学校，极其可靠。明年她就要退休了。

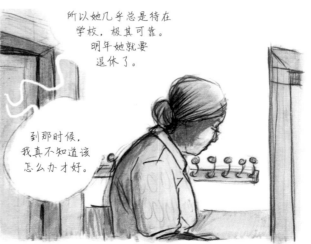

到那时候，我真不知道该怎么办才好。

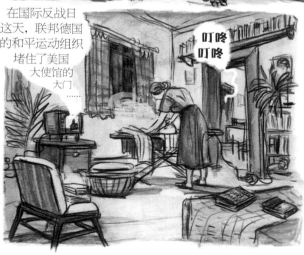

在国际反战日这天，联邦德国的和平运动组织堵住了美国大使馆的大门……

叮咚
叮咚

埃尔克，是你啊！

太好了，你还没睡，伊尔米娜。

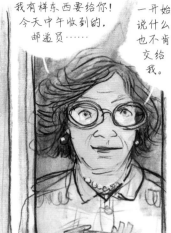

我有样东西要给你！今天中午收到的，邮递员……

一开始说什么也不肯交给我。

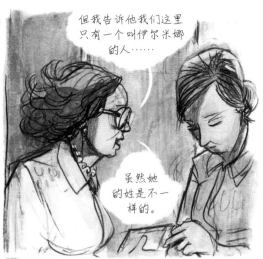

但我告诉他我们这里只有一个叫伊尔米娜的人……

虽然她的姓是不一样的。

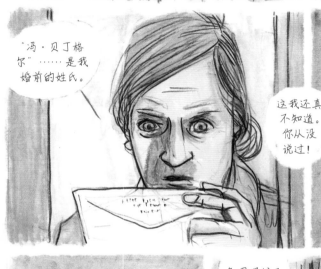

"冯·贝丁格尔"……是我婚前的姓氏。

这我还真不知道。你从没说过！

你原来是带"冯"的啊！[1]

很久之前的事了，找机会再聊，好吗？我明天还得早起。

别忘了明天的读书会！

当然，不会。

晚安！

备用眼镜又放哪儿去了？

① "冯"在德国是贵族姓的标志。——译者注

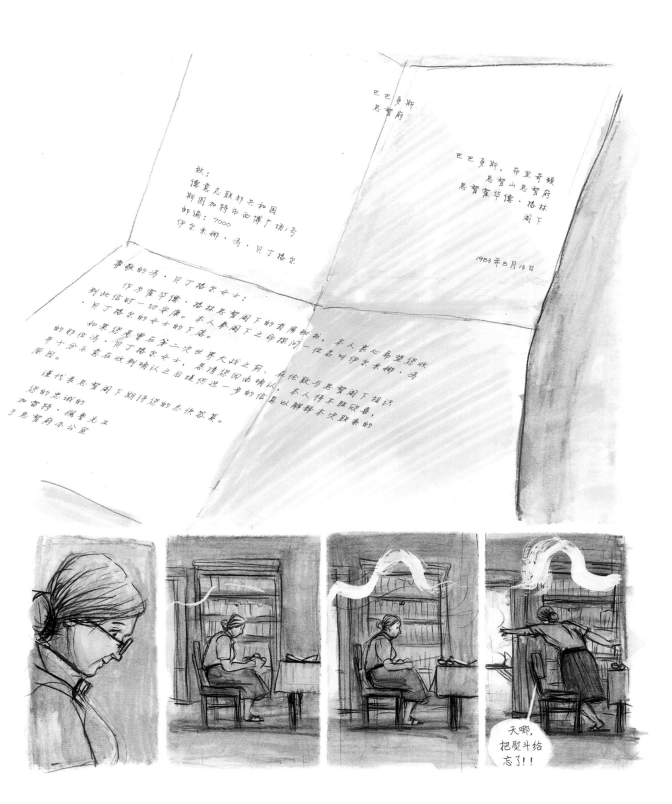

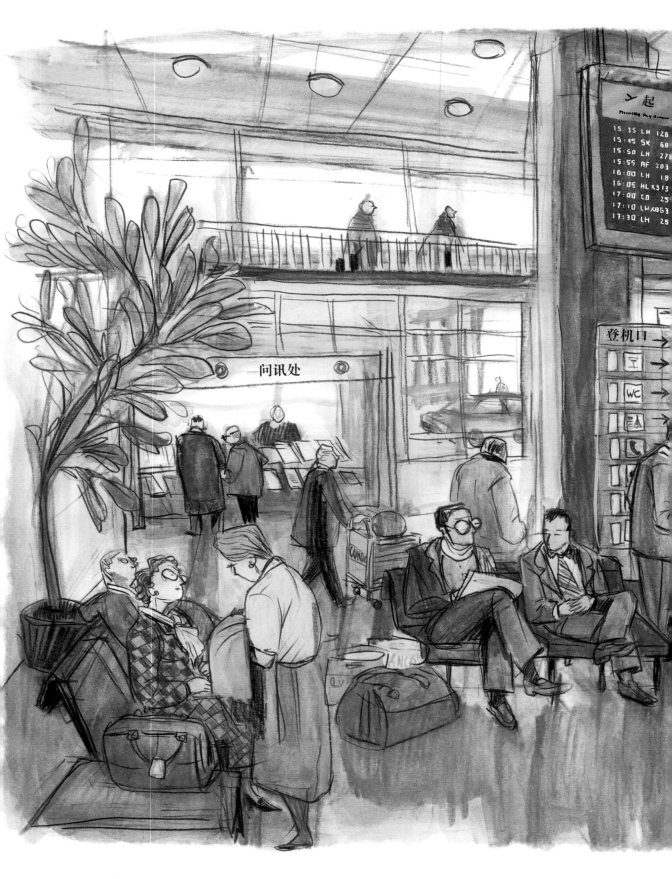

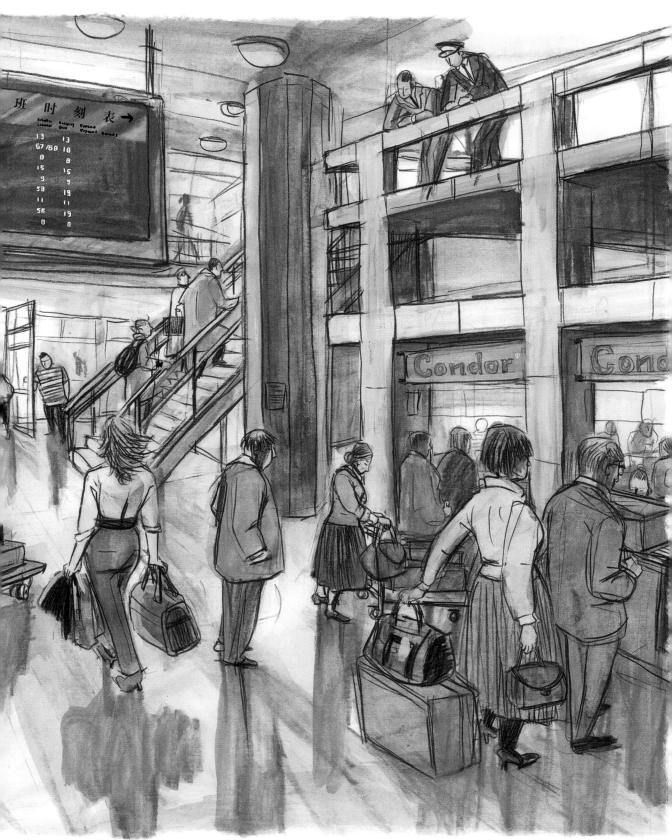

班 时 刻 表 →

① 神鹰航空

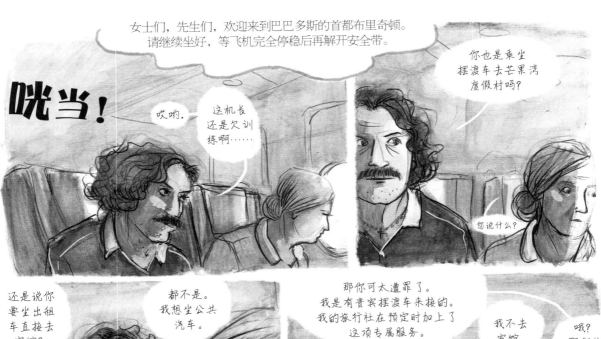

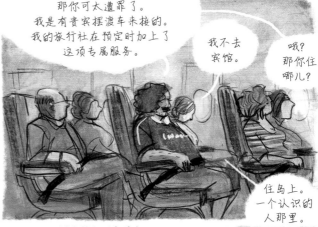
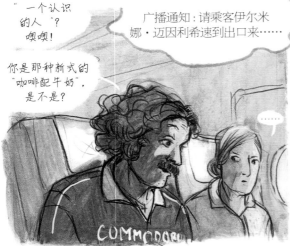
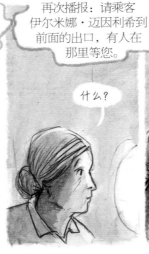
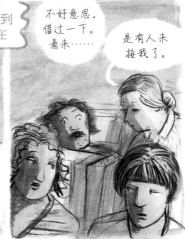

① 准将

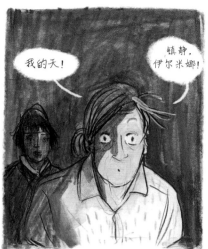

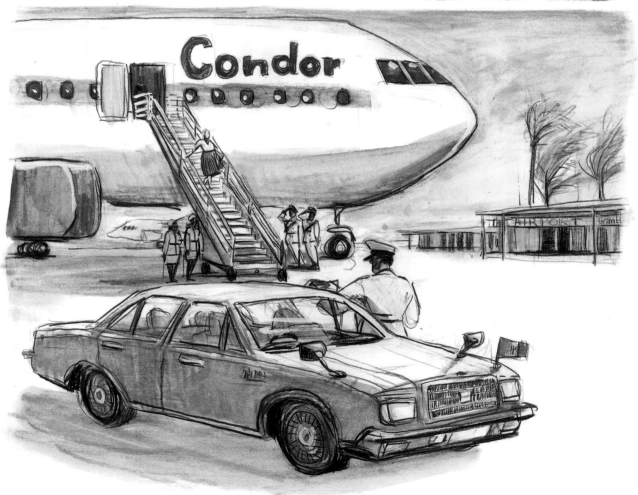

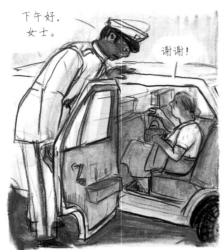

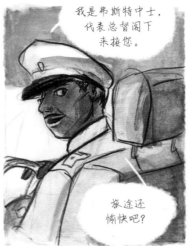

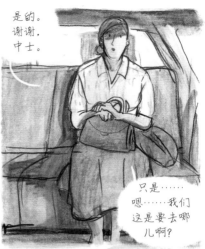

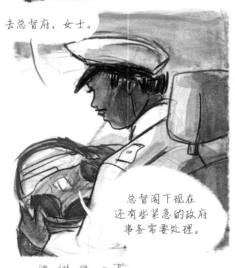

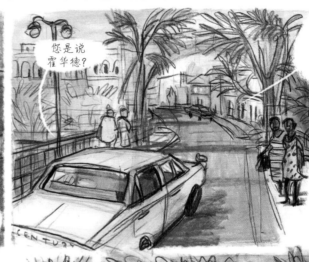

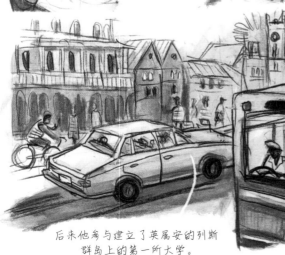

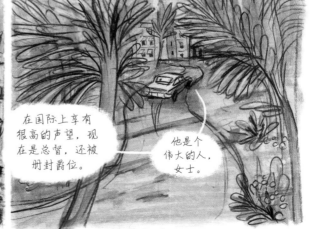

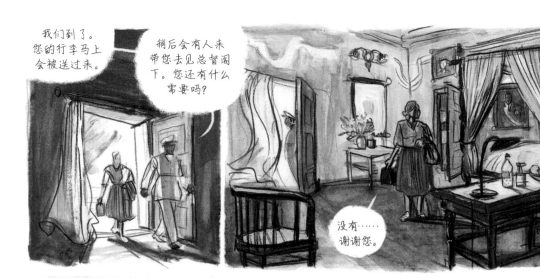

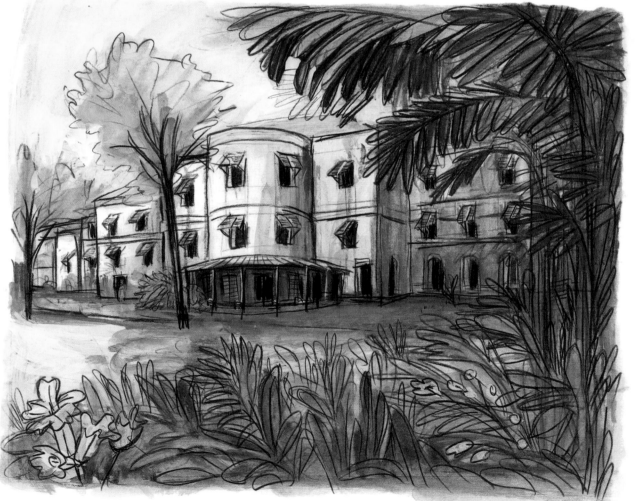

咚咚
咚咚

终于……

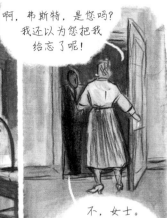

啊，弗斯特，是您吗？我还以为您把我给忘了呢！

不，女士。我是汤姆，总督的管家。

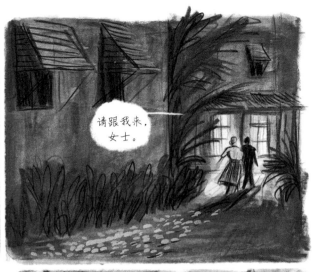

请跟我来，女士。

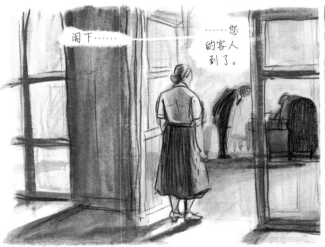

阁下……

……您的客人到了。

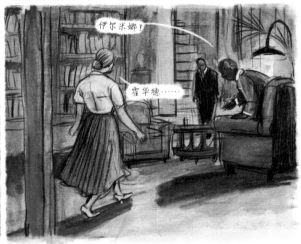

伊尔米娜！

霍华德……

……

欢迎光临，伊尔米娜！

天哪，已经过去多长时间了……谢谢你长途跋涉过来。

应该是我表示感谢，霍华德。

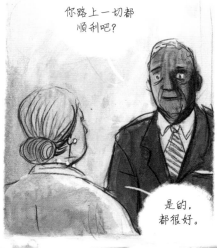

你路上一切都顺利吧？

是的，都很好。

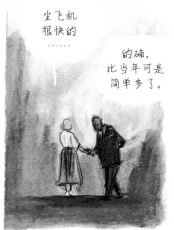

坐飞机很快的……

的确，比当年可是简单多了。

这年头乘船过来，想都不敢想了！来，坐下聊吧。

庆祝我们再次相见。

你想喝点什么？

这所房子里的酒水还是挺丰富的。

来一杯水就好了，谢谢。

除非……等一下……

有威士忌吗？

当然，女士。

对了，威士忌！我怎么能把这个都忘了？

你也要来一杯吗？

我不喝，很遗憾。

我已经戒酒了。汤姆，我照旧。

肝脏问题，你懂的……

伊尔米娜，来，为我们的重逢干杯。

那时候我就确信你会亲眼看到加勒比海的。你还记得吗？

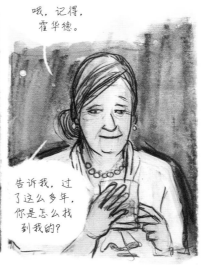

哦，记得，霍华德。

告诉我，过了这么多年，你是怎么找到我的？

其实是我的秘书找到你的。我只给了他一些指示……

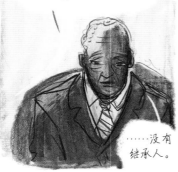

我首先请他在英国尝试。对了，他还找到了那位伯爵夫人的下落，可惜她很早以前就过世了。

……没有继承人。

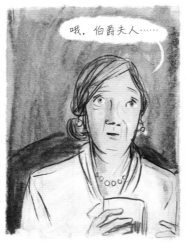

哦，伯爵夫人……

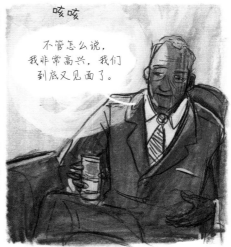

最终，他在德国找到了你。他查遍了德国所有的城市登记簿，找你的名字。

然后你就收到了他的信。

刚开始我怀疑那是否真的是你。

因为我记得你当初无论如何都不想回斯图加特……

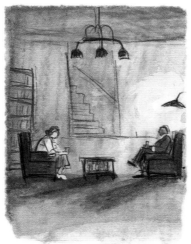

咳咳

不管怎么说，我非常高兴，我们到底又见面了。

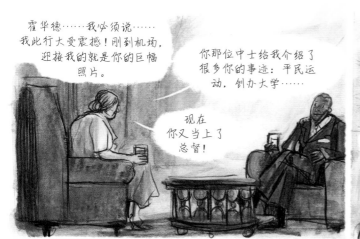

霍华德……我必须说……我此行大受震撼！刚到机场，迎接我的就是你的巨幅照片。

你那位中士给我介绍了很多你的事迹：平民运动，创办大学……

现在你又当上了总督！

这个可爱的弗斯特，说话总喜欢夸张一点。但是我的确一直没有停止过努力。今天，巴巴多斯的公民们因为我为他们做的事、与他们一起取得的成就而心存感激。

当时要做的工作实在是太多了：全体国民的平等选举权、国家独立、受教育的机会……

几乎完全没有休息的时间。

我至今难以想象，再过几年我就要退休了。

那你之后打算做什么呢？

哦，我相信鲁比已经制订了很多的计划。

鲁比？

我很快会把我的妻子介绍给你。她这几天正好为了一个慈善项目出差去了。

她很高兴回来之后可以认识你。

我的女儿很快也会回来。

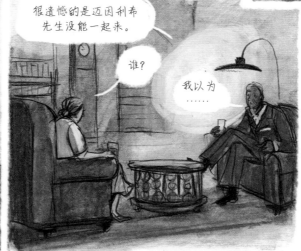

很遗憾的是迈因利希先生没能一起来。

谁？

我以为……

哦，格雷戈尔，我丈夫，40多年前就去世了。

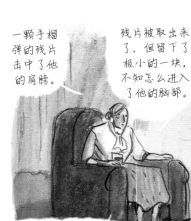

一颗手榴弹的残片击中了他的肩膀。

1944 年，在去西线战场的路上，他突然就那么倒下了。

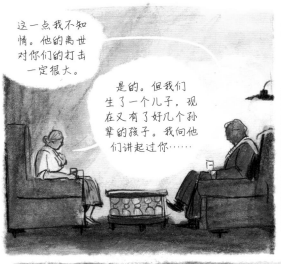

残片被取出来了，但留下了极小的一块，不知怎么进入了他的脑部。

这一点我不知情。他的离世对你们的打击一定很大。

是的。但我们生了一个儿子，现在又有了好几个孙辈的孩子。我向他们讲起过你……

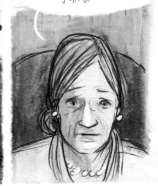

……以及这次旅行。当然，他们很想知道当初我们为什么失去了联系……

倒也是。这么多年过去了……

那时社会动荡……

然后就是战争……

是。

我得承认，有时候我很难记起所有的事情了……

但我还记得一件事……

"回忆！哦，你这漂向远方的木板……

来自刚刚撞碎的船，风推波助澜……

推着你躲过一个个暗礁……

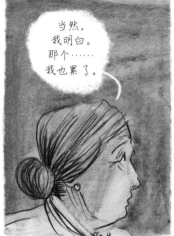

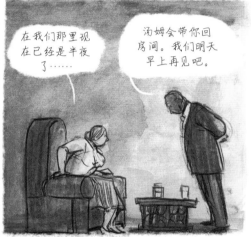

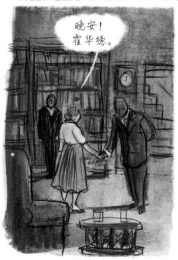

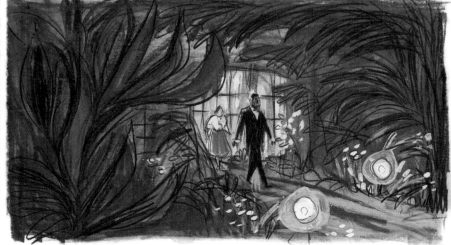

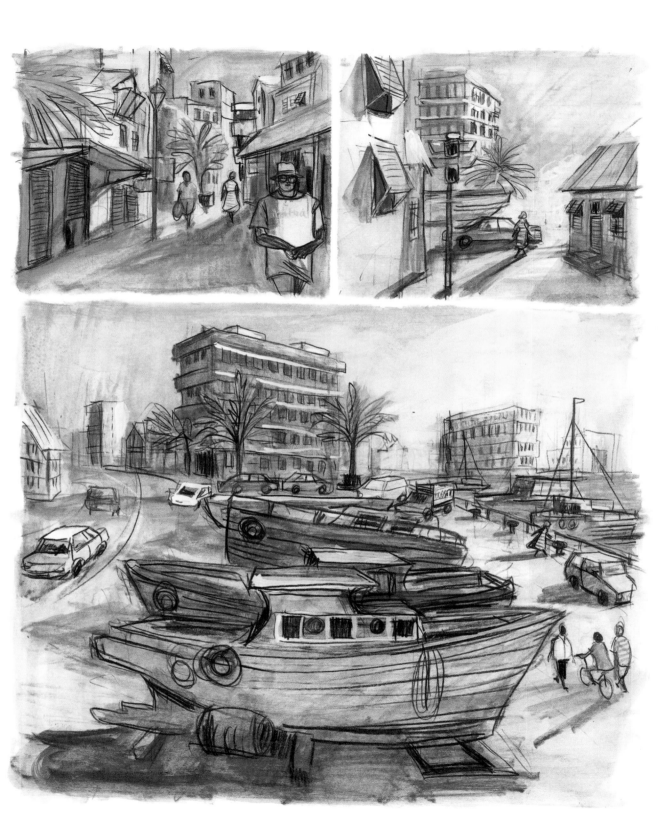

嘀嘀
嘀嘀

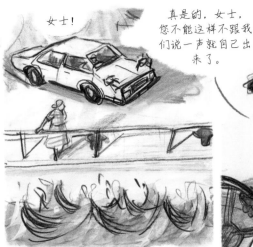

女士！

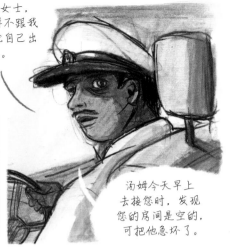

真是的，女士，您不能这样不跟我们说一声就自己出来了。

汤姆今天早上去接您时，发现您的房间是空的，可把他急坏了。

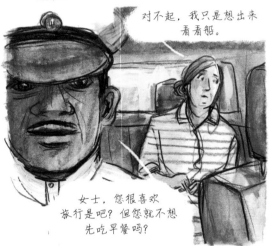

对不起，我只是想出来看看船。

女士，您很喜欢旅行是吧？但您就不想先吃早餐吗？

爸，我可不能开那辆小车去。

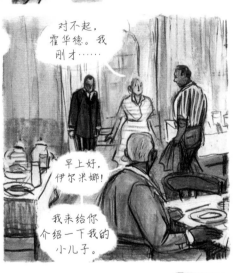

对不起，霍华德。我刚才……

早上好，伊尔米娜！

我来给你介绍一下我的小儿子。

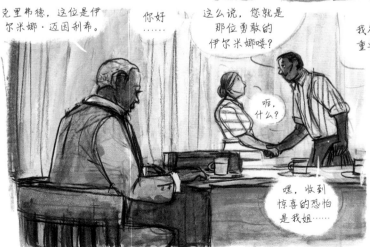

克里弗德，这位是伊尔米娜·迈因利希。

你好……

这么说，您就是那位勇敢的伊尔米娜喽？

呃，什么？

嘿，收到惊喜的恐怕是我姐……

我得走了。重要约会。

爸，我开那辆福特，OK 吗？晚上见！

克里……

再见，女士！

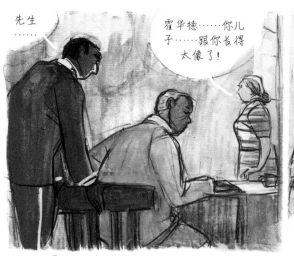

先生
……

霍华德……你儿子……跟你长得太像了!

是吗?

与牛津那时候的你简直一模一样……

克里弗德是个聪明的孩子,只是很没有耐心,坐不住,总是在什么地方有重要约会。

谢谢,汤姆。

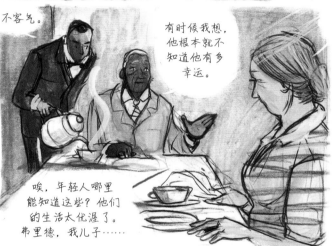

不客气。

有时候我想,他根本就不知道他有多幸运。

唉,年轻人哪里能知道这些?他们的生活太优渥了。弗里德,我儿子……

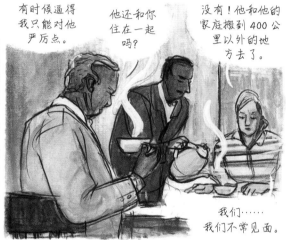

有时候逼得我只能对他严厉点。

他还和你住在一起吗?

没有!他和他的家庭搬到 400 公里以外的地方去了。

我们……我们不常见面。

请原谅下面这个问题:你就从没想过……

……再婚?

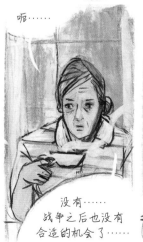

呃……

没有……战争之后也没有合适的机会了……

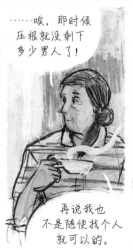

……唉,那时候压根就没剩下多少男人了!

再说我也不是随便找个人就可以的。

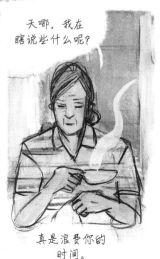

天哪,我在瞎说些什么呢?

真是浪费你的时间。

不会的，伊尔米娜。今天他们没有我也不要紧。我就带你看看这个岛吧。你想去哪里……

我们就去哪里。

啊，真的吗？那我有一个愿望……

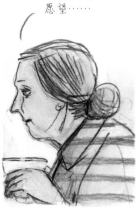

弗斯特，去拔示巴海滩。

去看大石头！

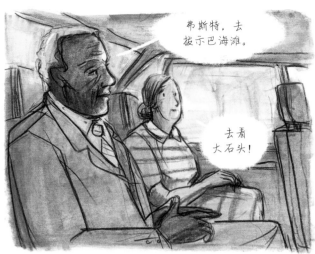

霍华德！所有人……

都向你问候！

这个岛很小……大家都认识。

请看左边，殖民地时代的移动房屋。

这些房子没有地基，以方便工人们带着房子走。

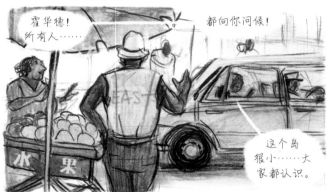

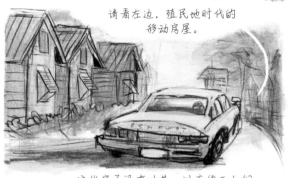

这些农活工人都是奴隶的后代，在相当长的时间里没有任何权利。

直到 60 年代，整个国家都是甘蔗种植园。

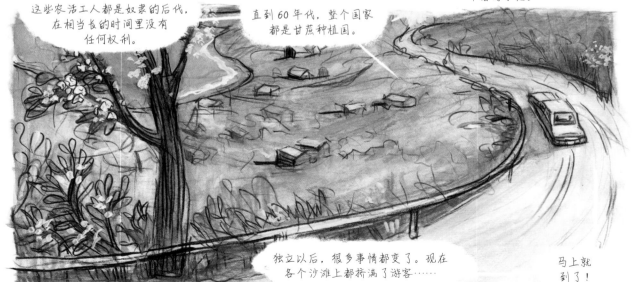

独立以后，很多事情都变了。现在各个沙滩上都挤满了游客……

马上就到了！

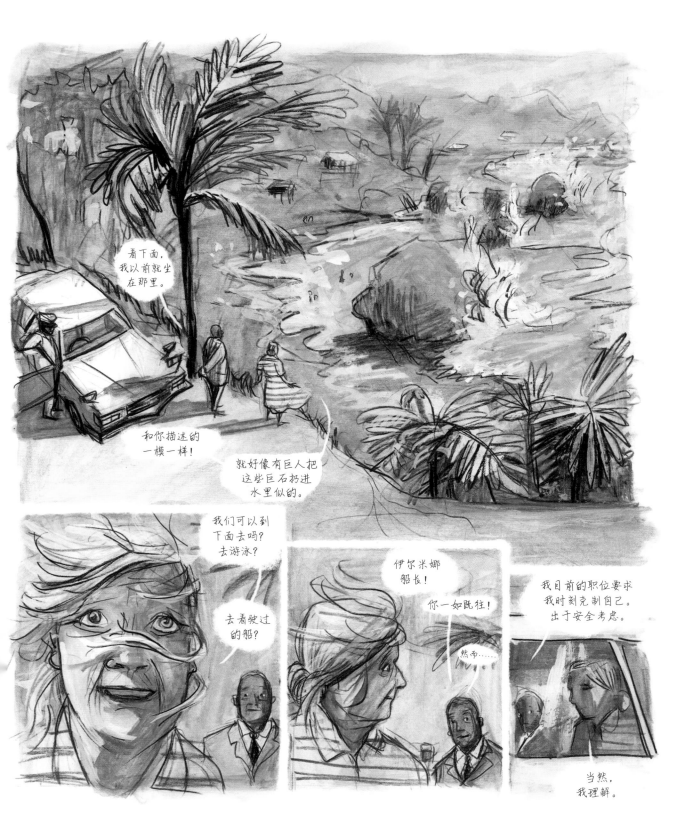

243

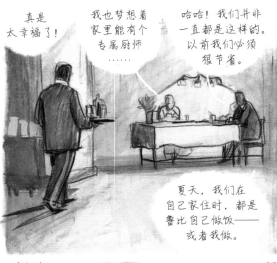

真是太幸福了！

我也梦想着家里能有个专属厨师……

哈哈！我们并非一直都是这样的。以前我们必须很节省。

夏天，我们在自己家住时，都是鲁比自己做饭——或者我做。

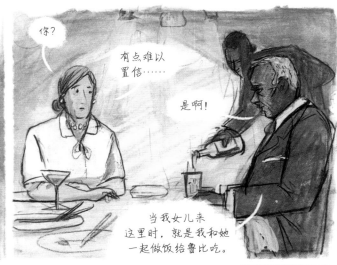

你？

有点难以置信……

是啊！

当我女儿来这里时，就是我和她一起做饭给鲁比吃。

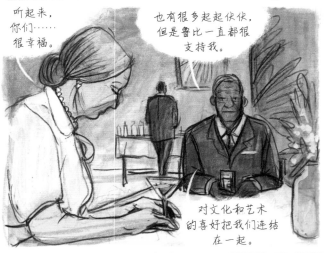

听起来，你们……很幸福。

也有很多起起伏伏，但是鲁比一直都很支持我。

对文化和艺术的喜好把我们连结在一起。

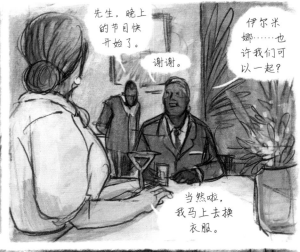

先生，晚上的节目快开始了。

谢谢。

伊尔米娜……也许我们可以一起？

当然啦，我马上去换衣服。

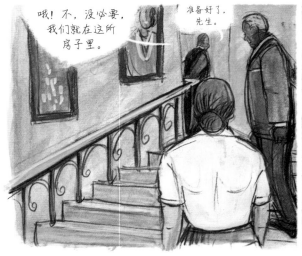

哦！不，没必要，我们就在这所房子里。

准备好了，先生。

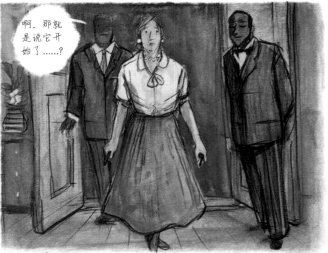

啊，那就是说它开始了……？

244

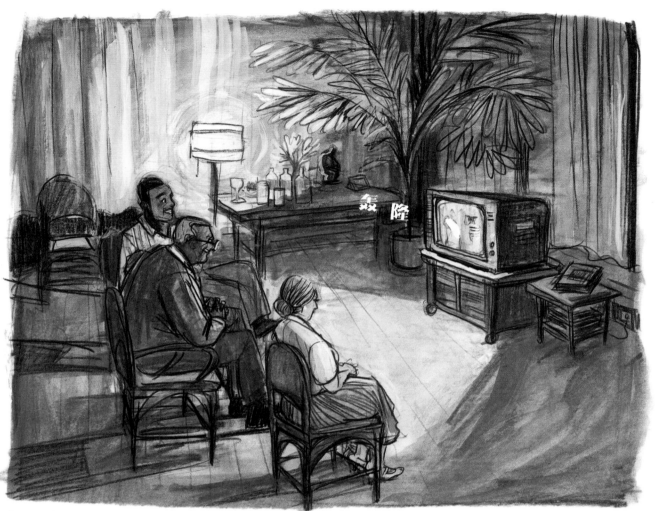

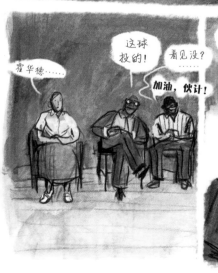

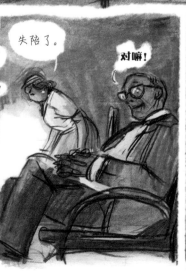

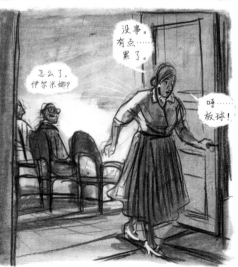

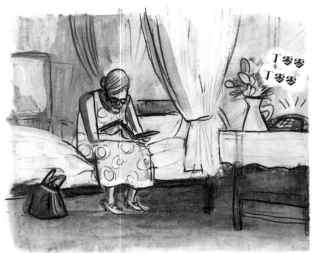

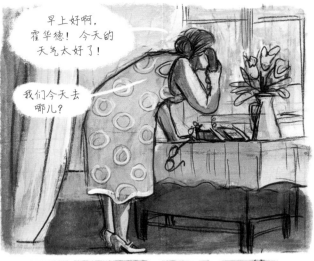

早上好啊，霍华德！今天的天气太好了！

我们今天去哪儿？

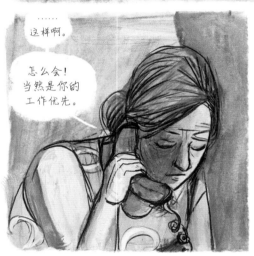

……这样啊。

怎么会！当然是你的工作优先。

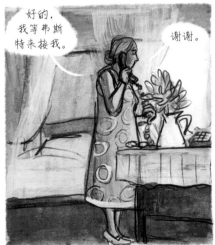

好的，我等弗斯特来接我。

谢谢。

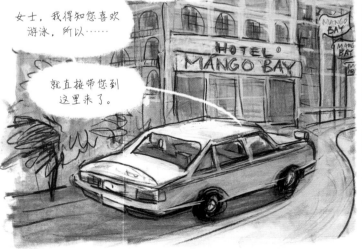

女士，我得知您喜欢游泳，所以……

就直接带您到这里来了。

请跟我来。

① 芒果湾宾馆

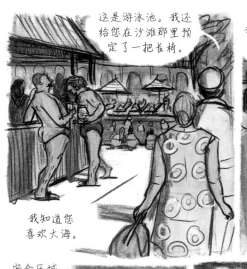

这是游泳池。我还给您在沙滩那里预定了一把长椅。

我知道您喜欢大海。

我请求您向我保证一件事……

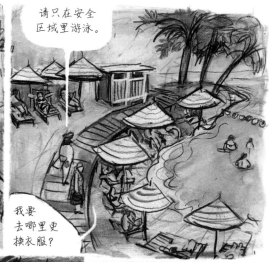

请只在安全区域里游泳。

我要去哪里更换衣服?

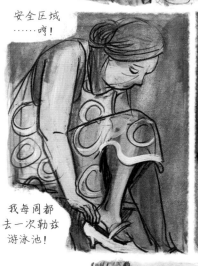

安全区域……嘚!

我每周都去一次勒兹游泳池!

哎哟!

可别啊!

又来了。

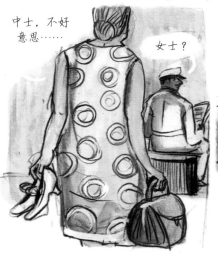

中士,不好意思……

女士?

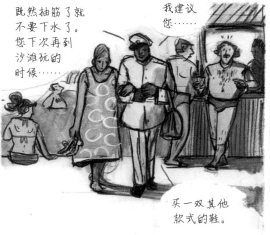

既然抽筋了就不要下水了。您下次再到沙滩玩的时候……

我建议您……

买一双其他款式的鞋。

12月10日。又是很早起床的一天，我还是没有完全消化时差问题。在朝阳的照耀下喝茶，开始写日记。

沙沙

早上8点钟，和往常一样，与总督和他儿子一起吃早餐。已经融入这个家庭里了。

我该走了，有个重要约会。

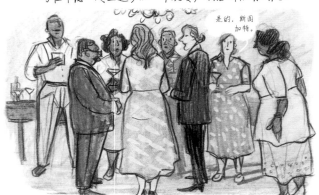

与崔华德一起应邀参加一个晚宴，宾客都很有风度。

是的，斯图加特

谈话不少，谈话与谈话之间却仿佛没什么关联。

和我家附近的超市一个个价！

抱歉，女士。都是一个一美元。

12月12日下午。一个人大着胆子漫步布里奇顿。我是逃出来的！

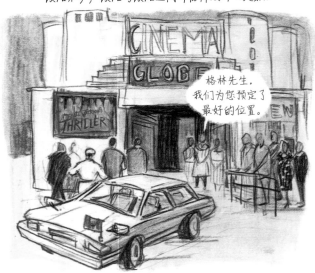

CINEMA
GLOBE

格林先生，我们为您预定了最好的位置。

12月14日晚。与崔华德和克里弗德去电影院参加一个首映式。我们是荣誉贵宾。汤姆和弗斯特中士也来了。

这是一部现代的舞踏电影。所有的人都很兴奋。我的脚又抽筋了，不能忘记吃铁片。只剩下12天了。

参加官方招待会。我代替他的妻子。我很兴奋。所有的人都起身欢迎。

但愿我的举止还算上得了台面。

没事，放轻松，弗斯特说。还剩 10 天。

有用人把晚餐送到我房间里。
"大老爷"身体不舒服。

亲爱的埃尔克，

这里一切都好极了。梦幻般的沙滩。招待会很好。吃了今飞的鱼。感谢帮我浇花。

致以美好的问候。
伊尔米娜

西德

B2: Fish Vendor and delicious Barbados Flying Fish!

埃尔克·斯拉德
西博广场1号
7000，斯图加特

A Best of Barbados Ltd. / Nutshell Production
Photography by Dick Scoones ©
Printed in Barbados

12 月 16 日。在去邮局的路上发现一家书店，终于能买到新书了。

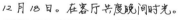

您从这些书里能得什么呢？

BOOKS

娱乐和教育啊。而且，我可以通过阅读游览地球上的任何一个国家——在脑海里。

在脑海里？那为什么不通过脚步到那里呢？您都已经能到巴巴多斯了。

哈哈！说得好，弗斯特。

我回想自己的一生，非常清楚地知道生命中只有两个重要的男人。

12 月 18 日。在客厅共度晚间时光。

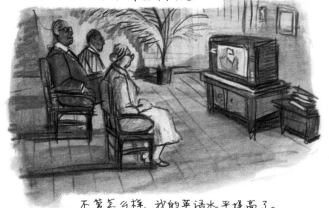

不管怎么样，我的英语水平提高了。只剩下 7 天。

249

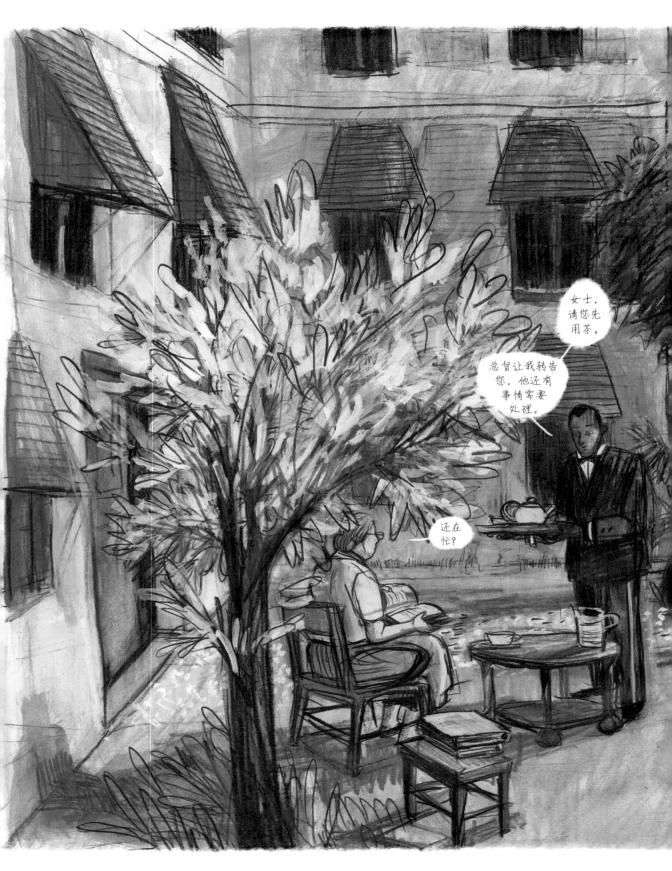

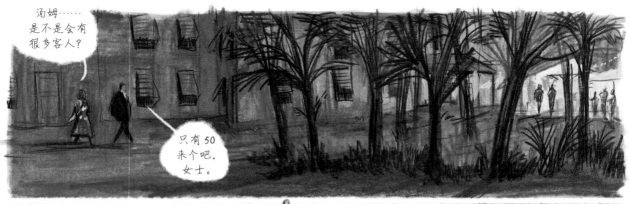

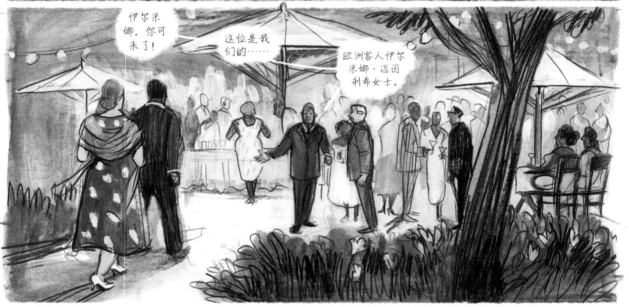

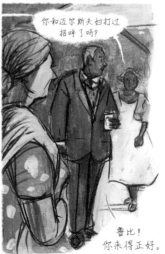

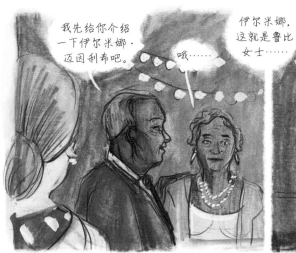

我先给你介绍一下伊尔米娜·迈因利希吧。

哦……

伊尔米娜，这就是鲁比女士……

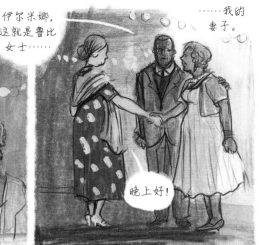

……我的妻子。

晚上好！

我久闻大名，早就盼望着能见您一面了。

勇敢的伊尔米娜……

听霍华德说，您当年只身一人，靠自己的努力去了英国！

照现在看来，您还在一个人旅行？而且是以您这样的年纪……厉害！

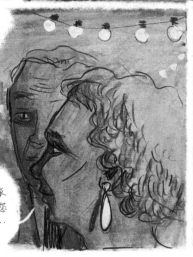

我……

是的。我能照顾好自己。

啊！哈哈，典型的欧洲人风格。

抱歉，伊尔米娜，我现在必须去照顾一下其他客人。

失陪了。一会儿见！

鲁比是一个完美的女主人。

跟我来，我给你介绍一下今晚真正的女主角！

哈里！埃拉！你们能来太好了！

你看，她就在那边。咱们过去吧！

老爸！

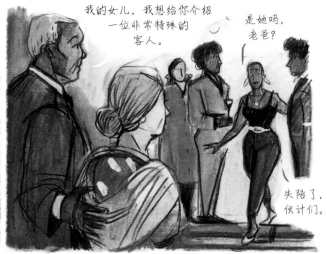

我的女儿，我想给你介绍一位非常特殊的客人。

是她吗，老爸？

失陷了，伙计们。

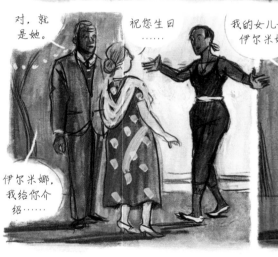

对，就是她。

祝您生日……

我的女儿——伊尔米娜。

伊尔米娜，我给你介绍……

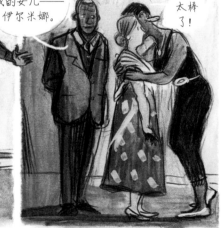

太棒了！

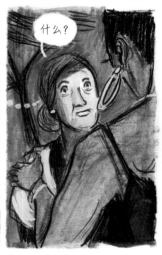

什么？

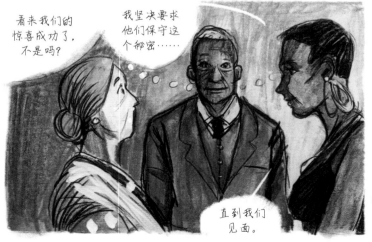

看来我们的惊喜成功了，不是吗？

我坚决要求他们保守这个秘密……

直到我们见面。

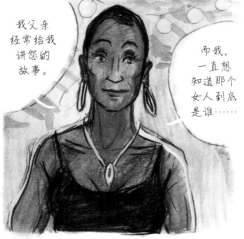

我父亲经常给我讲您的故事。

而我，一直想知道那个女人到底是谁……

254

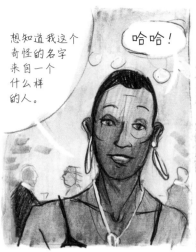

想知道我这个奇怪的名字来自一个什么样的人。

哈哈！

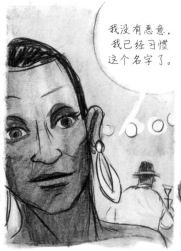

我没有恶意，我已经习惯这个名字了。

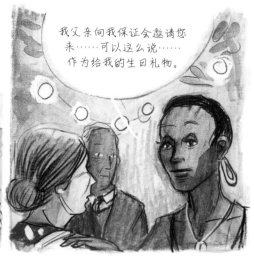

我父亲向我保证会邀请您来……可以这么说……作为给我的生日礼物。

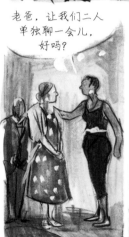

老爸，让我们二人单独聊一会儿，好吗？

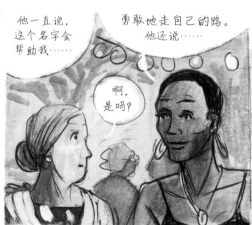

他一直说，这个名字会帮助我……

勇敢地走自己的路。他还说……

啊，是吗？

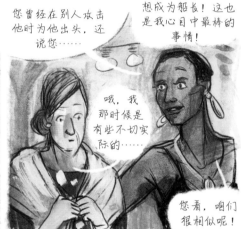

您曾经在别人攻击他时为他出头，还说您……

想成为船长！这也是我心目中最棒的事情！

哦，我那时候是有些不切实际的……

您看，咱们很相似呢！

您知道吗？这周我刚拿到了巴黎歌剧院女高音的工作合同！我想告诉您，女士，没有您的故事的鼓励，我肯定做不到这一点。

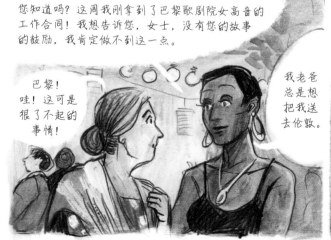

巴黎！哇！这可是很了不起的事情！

我老爸总是想把我送去伦敦。

现在他知道了我有自己的想法。

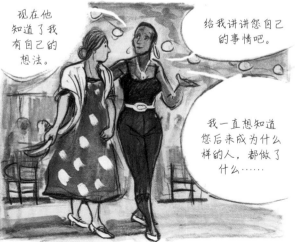

给我讲讲您自己的事情吧。

我一直想知道您后来成为什么样的人，都做了什么……

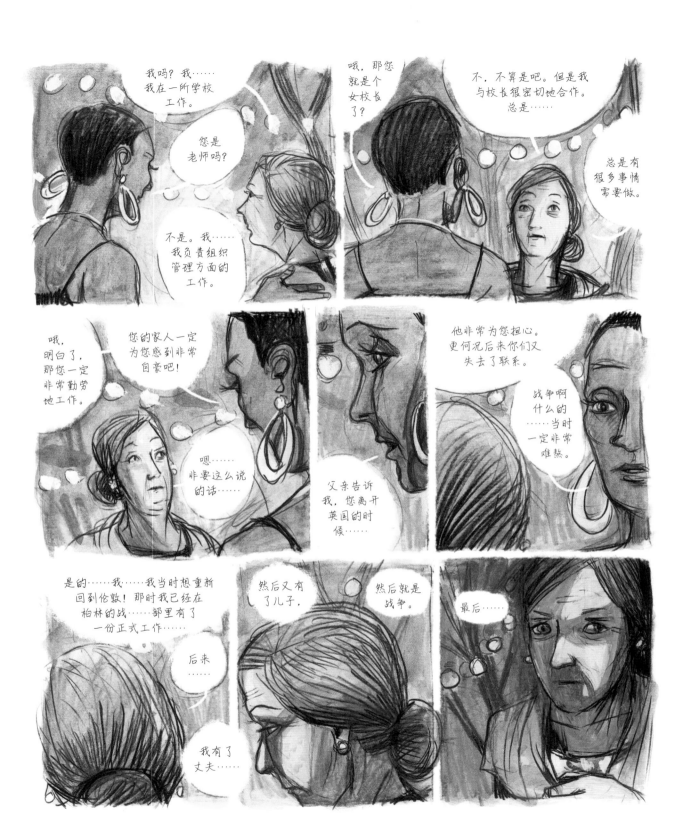

256

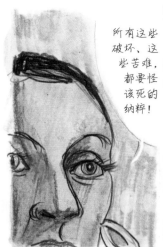

所有这些破坏、这些苦难，都要怪该死的纳粹！

我······我有点头晕······

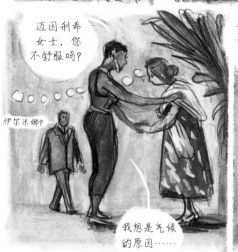

迈因利希女士，您不舒服吗？

伊尔米娜？

我想是气候的原因······

我去找汤姆。

他会带您回房间，您最好躺下休息一会儿。

等等，伊尔米娜。我陪迈因利希女士回去吧。

好的，老爸。

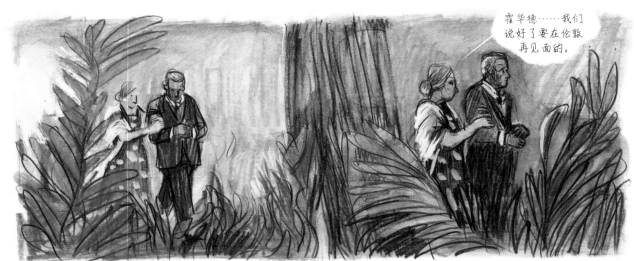

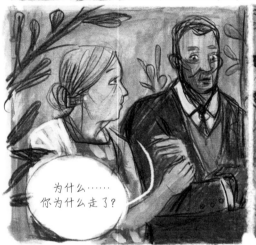

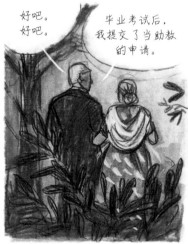

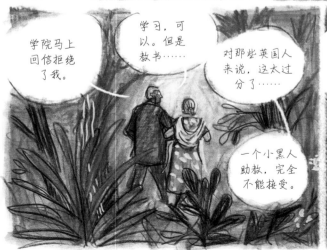

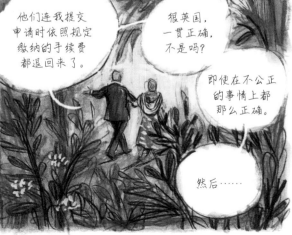

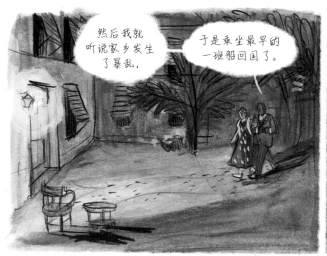

然后我就听说家乡发生了暴乱，

于是乘坐最早的一班船回国了。

伊尔米娜，你的不适过去了吗？

是吧。

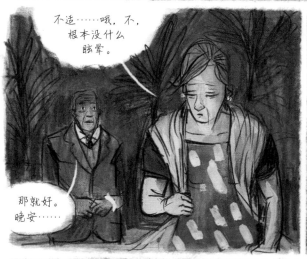

不适……哦，不，根本没什么眩晕。

那就好。晚安……

霍华德……

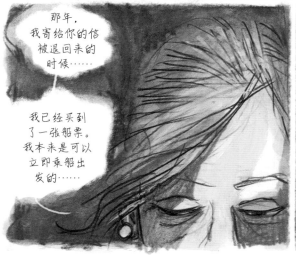

那年，我寄给你的信被退回来的时候……

我已经买到了一张船票。我本来是可以立即乘船出发的……

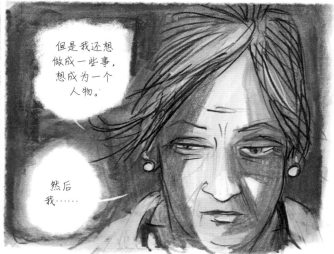

但是我还想做成一些事，想成为一个人物。

然后我……

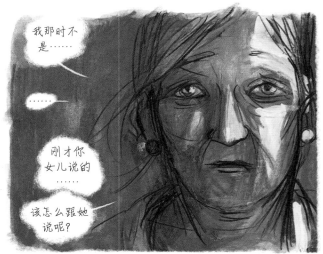

我那时不
是……

……

刚才你
女儿说的
……

该怎么跟她
说呢?

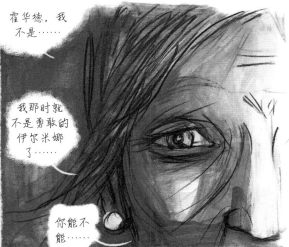

霍华德,我
不是……

我那时就
不是勇敢的
伊尔米娜
了……

你能不
能……

……

……

女士？

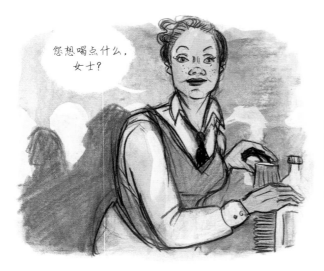

您想喝点什么，
女士？

有威士忌吗？

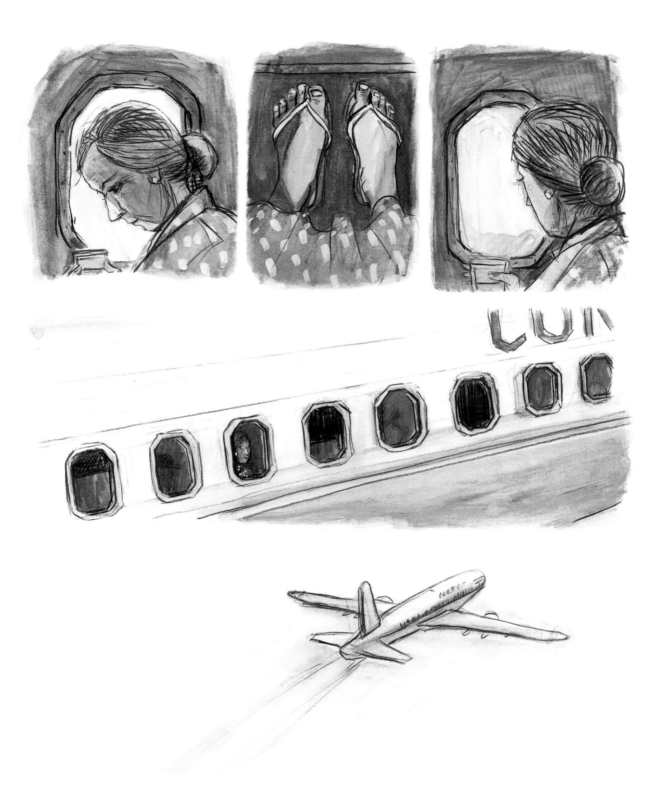

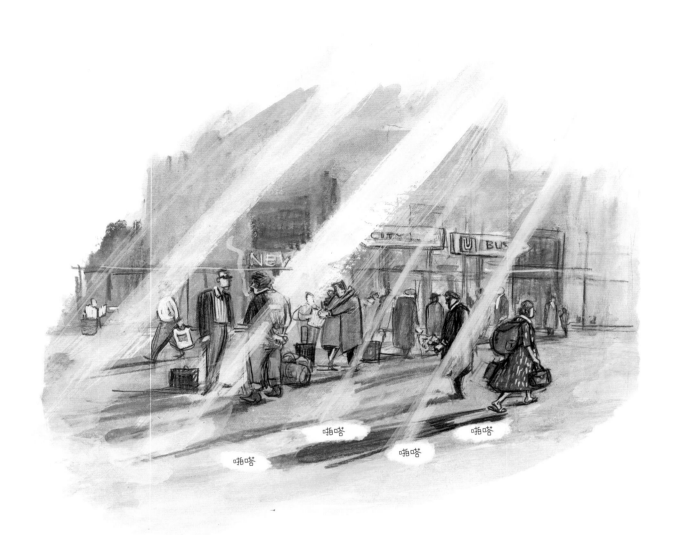

后记

亚历山大·科布博士 / 文

伊尔米娜，
现代历史上的一生

芭芭拉·耶林女士的图像小说《缄默》主要讲述的是一位生活在纳粹时代的年轻女性的故事。作为读者，我们可以看到不同的人生道路展现在眼前，或许会对书中的情节产生这样的遗憾：伊尔米娜原本可以选择更加幸福、与"纳粹主义"保持更大距离的生活。伊尔米娜的故事之所以令我们动容，也是因为我们一直自认为对纳粹时期的德国生活有所了解，而事实上根本无法想象那时候人们的日常生活。我们真正应该思考的问题是，为什么普通人——各有其梦想、困苦、忧愁和幸福的瞬间——能够与这个残忍的体制为伍，从而使之成为可能？

芭芭拉·耶林这部图像小说中所选择的历史范域，尽管已经被很科学地研究过，尽管自上世纪 70 年代以来已经在世界各地催生出成千上万的相关调研报告、纪录片和电影，但围绕着这一问题仍然有激烈的分歧。丹尼尔·戈德哈根（Daniel Goldhagen）与克里斯多弗·布朗宁（Christopher Browning）之间关于"普通德国人"的论战就是一例。产生争论的原因就在于日常与恐怖、正常与卑鄙、生命与死亡的共存这一主题会不断触发新的问题并且引人思考。对"第三帝国"统治下的日常的观察便会引发出如何解释和想象纳粹主义、其运行机制及其破坏性的问题。同时，伊尔米娜的故事也说明了历史学家应该始终牢记的一点：人本来就是在日常生活中遭受历史的动荡；个人事件（例如初恋、职业选择、孩子的出生或者搬家等）在个人传记中可能具有比重大历史事件更加重要的意义。

伊尔米娜与世界

伊尔米娜的例子触及的有争议的历史学主题不仅包括纳粹给出的美好社会承诺——Volksgemeinschaft（"德意志民族共同体"概念）、妇女在纳粹主义时期的矛盾经历，还包括普通德国人视角下的纳粹恐怖、针对犹太人的种族灭绝行动。在这里，作品向男女读者提出的问题是：伊尔米娜这样一个有主见的、讨人喜爱的女孩，怎么会悄悄转变成一个纳粹制度的支持者和屠杀犹太人的获利者呢？

伊尔米娜是一个有抱负的年轻女士，她想要有所作为。与她的弟弟们相反，她无法实现自己上大学的梦想。尽管如此，她还是去了伦敦，进入一所商业学校接受外语秘书培训。在纳粹时期，有很多德国青年，包括女青年，可以到国外学习或工作，伊尔米娜并非个例。纳粹主义的德国非常自信，把派出去的大学生看作宣传新制度的大使。以著名的社会学家伊丽莎白·诺埃尔-诺伊曼（Elisabeth Noelle-Neumann）为例，在1937—1938学年，21岁的她拿到了德国驻美国学术交流中心的奖学金。

但伊尔米娜不是大学生，她无法享受到交换项目的好处，在英国学习期间也没有受到任何一个机构的资助，但是她依然成为了德国的一名"大使"。经常有人就发生在德国的事件质问她，而她总是下意识地采取对抗的态度，为当时的新政权辩护。话虽如此，纳粹主义者也并非只会受人批评，他们也经常因为其力量和成就而受到某些人的赞赏。伊尔米娜就目睹过黑衫党的示威活动。这群由奥斯瓦尔德·莫斯利（Oswald Mosley）领导的英国法西斯主义者很愿意与纳粹合作。历史学者伊恩·克肖爵士（sir Ian Kershaw）在《希特勒的英国朋友》一书中对英国的纳粹支持者及其影响力做过非常震撼人心的描述。

从独立女性到纳粹主义者：伊尔米娜与"德意志民族共同体"

刚回到德国的时候，伊尔米娜似乎在逐步靠近她追求的独立梦想。她的工作能力和她的外语知识都得到了认可，尽管她的薪水少得可怜，但是职业前景很可观。她积极地投身于工作之中，但是在这个时期的她并没有被当时纳粹政权许下的虚假社会承诺蒙骗，她更像是置身事外对这些承诺冷眼旁观。然而，她对体制的批评局限在个人层面，尤其是与个人的薪水息息相关。

纳粹的"德意志民族共同体"——承诺建立一个"人民"的整体，所有"同血同种"的人在其中都有一席之地——的意识形态是如何被大众接受的？这是近年来纳粹主义研究的一个核心主题：在过去的十几年里，历史学家们一直在争论德国人究竟在多大程度上真正产生了"纳粹主义是一种公正的共存形式"的幻想，以及"德意志民族共同体"一词应该按字面意思理解还是只应该被视为一个宣传用语。尽管伊尔米娜是个人主义者，这种承诺还是让她有一种感觉，即纳粹制度是现代的，是关心人民共同利益的。更何况她的丈夫格雷戈尔一再宣扬纳粹主义的价值观，比如在宏伟的柏林奥林匹克体育场，他就曾尝试向她解释"德意志的彻底革新"精神，并醉心于民族团结一致的力量。

伊尔米娜的态度似乎印证了历史学家汉斯·莫姆森（Hans Mommsen）的说法，即"德意志民族共同体"就是政治宣传的产物，并没有被大多数民众接纳。因为事实上，伊尔米娜并没有为这个共同体献身的使命感。恰恰相反，她在书中多次提问这个共同体能给她带来什么。她的态度也能为另一些历史学家提供佐证，他们断言许多德国人从纳粹主义中看到的是一种社会承诺和一次个人晋升的机会。

还有一个问题是，当时的政权在大多程度上必须使用强制和威胁的手段使普通百姓就范？事实上，动用警力和以驱逐出共同体作为恐吓的手段自始至终都存在：逮捕、惩罚、没收财产和把人送到集中营再有选择地释放出来，这些都是纳粹政权惯用的措施，目的就是向人民大众灌输"遵守纪律"的理念。伊尔米娜在"第三帝国"统治下的变化轨迹很好地阐明了何为历史学家格茨·阿利（Götz Aly）所谓的"喜闻乐见的、合乎民意的独裁"。暴力镇压固然至关重要，但许多德国人第一次怀有无须加入政党便能归属于一个共同体的感觉，这种归属感与镇压同样重要。而这种超越了简单服从的同意正是纳粹政权所寻求的：比方说，它强调个体成员对于整个"德意志民族共同体"的价值，以此来争取德国人的参与及其好感。

驱逐犹太人和其他族群的种族主义做法正是源自这种共同体的概念。"德意志民族共同体"的塑造既需要从物质上剥夺被排斥者的财产，也需要从精神上排斥他们。伊尔米娜从英国回来以后，提供了"德意志或相近血统证明"之后便确立了加入国家级共同体的资格。不对受政权迫害的人表现出任何同情有利于她融入德国社会。

伊尔米娜并非在胁迫下采取行动，而是自发地朝着稳定纳粹体制的方向行走。伊尔米娜不是一个被压迫者：她是认同独裁的（除了某些涉及个人利益的方面），而且没有对体制提出质疑。尤其是她不假思索地接受了政府提供的好处，且努力让自己和自己的家庭站在有利的位置上。她之所以没有参与社会公共事件——例如书中所展现的1938年11月的事件①、1942年被驱逐犹太人的财产大拍卖——想必不是因为她有意与这些事件保持距离，而是因为她所处的社会阶层及其所受的教育使她不愿意自降身份与街头那些人为伍。这些插曲清晰地展现出纳粹政权并非"简单的自上而下的独裁，而是一场整个德国社会以种种方式参与其中的社会实践"（弗兰克·巴约尔 [Frank Bajohr] 语）。如果在一个小城里，有几百个居民从犹太人的移民或被驱逐中获益（以低价购得他们的动产或土地，侵占受迫害的合作伙伴的财产，攫取曾被犹太人占据的职位），就表明对犹太人的迫害不仅仅是一小撮迫害者犯下的罪行，还影响到同时代每一个个体的生活。反过来说，每一个个体的行为也对迫害的进程造成非常重要的影响。

纳粹政权下的妇女

应该把妇女看作纳粹主义的受害者，还是说纳粹主义为非犹太妇女提供了解放的可能性？史学家们从20世纪80年代开始对此争论不休。以两位女历史学家吉塞拉·博克（Gisela Bock）与克劳迪娅·孔兹（Claudia Koonz）之间的论战为代表的一系列争论为我们打通了差异化解读的

道路。一方面，纳粹主义显然是一种男性化的、厌女的社会制度，建立在父权的意识形态基础之上。纳粹执掌政权导致明显的政治、经济和社会全面男性化。家庭政策领域的反动措施影响了成千上万的女人、男人和孩子。财政支持与理想化地吹捧母亲的角色，在认可女性价值的同时也把女性排除在权利和社会结构之外。

另一方面，男性缺位、军事装备工业、轰炸战和战时社会管理等都为妇女开辟了一定的自由空间。每次战争都是如此，但纳粹主义的特殊之处在于，种族主义的新秩序中暗含着非犹太德国妇女的解放之势。首先是她们中的一些人可以取代犹太女人或男人的工作岗位，另有一些人在集中营中当看守、在移民机构中当职员、在国防军或党卫队中当助理，或者在纳粹占领区作为新政权的代表。这类以女性为主的犯罪被逐步发现，促使研究者们抛弃了对"纳粹的女人们"的传统看法，转而分析女性犯罪的特殊性，并试图明确女性特质与暴力之间的关系。这一倾向在两位女历史学家温迪·洛厄（Wendy Lower）和埃莉萨·迈伦德（Elissa Mailänder）的研究中尤为突出。

芭芭拉·耶林通过伊尔米娜的故事勾勒出自由选择与命运安排之间的紧张关系。伊尔米娜最初有自己的工作。尽管她在所处的部门中地位低下，而且不得不忍受上司的骚扰，但她的职业和她的知识给了她自信和升职进步的梦想。她退出职场并成为母亲是她和丈夫自愿做出的决定。两人都被所谓"婚姻贷款"②这一反动模式的财政甜头说服了。伊尔米娜被压缩为简单的母亲和家庭主妇的角色，这使她难以忍受，她很快就厌倦了每天晚上等丈夫回家，

给他做饭的生活，而且她不愿意掺和进任何纳粹主义的妇女团体活动。然而她已经选择了这条路。

伊尔米娜的性情变得越来越尖刻，独裁统治下的生活似乎激化了她身上不好的倾向。她的自私比以往任何时候更甚，眼里只看得见自己的利益，哪怕在面对他人的不幸时也没有想到自己其实仍然处于特权地位。

知晓、决定、抑制[3]和提问

如前所述，纳粹主义共同体的实现与对那些所谓 Gemeinschaftsfremde（"社区的异类"）的排斥是密不可分的。正因如此，当权者认为在众目睽睽之下迫害犹太人至关重要。这一点在这部图像小说中有非常清楚的呈现：1938 年 11 月的行动中遭到涂鸦的商店、抢劫、虐待，以及从 1941 年开始强制佩戴的黄色六芒星等。这一切都是在以一种暴力的方式宣示谁属于、谁不属于这个新社会。面对排斥、迫害以至于最终驱逐关押犹太人的行为，德国人是如何反应的呢？他们中的大多数不愿意在大街上直面暴力、混乱和肆意破坏。事实上，1938 年的行动过后，大量民众表示抗议，结果却只是促使当局自此之后以稍微隐蔽点的方式继续实施迫害。但即使在柏林这样一个无名的大城市④，从剥夺犹太人的权利到驱逐关押等一系列步骤都是在民众的眼皮底下完成的。尽管当时居民的反应很难一概而论，但还是不难看出冷漠占据了上风。大多数人的态度正如伊尔米娜在书中所说："犹太人的事儿跟我有什么关系？"这种冷漠的原因颇值得讨论。伊恩·克肖爵士断言

德国民众的淡漠是与他们日常生活中的忧虑相伴而生的，他的以色列同行奥托·多夫·库尔卡（Otto Dov Kulka）却把这种掉转目光的态度解读为默认，而另一位以色列历史学家达维德·班基尔（David Bankier）则将之视为一种防御反应，即人们不愿意承认自己参与了迫害，并以此预防日后被追究责任。这也解释了为什么战后会出现众口一词的冒犯性说法："我们不知道。"

围绕着普通德国人对种族屠杀知道多少这个问题的辩论至今仍未停歇。历史学家彼得·隆格里希（Peter Longerich）不久前指出了这种认知的部分界线，而伯恩瓦尔德·德尔纳（Bernward Dörner）则把这种大屠杀描述为一件"没有人想知道，但所有人都能知道"的事情。在无论是犹太人还是非犹太人的德国人中一直流传着关于大屠杀的故事和传闻。其中许多说法是非常可信的，这并不奇怪，因为在东部占领区有几十万德国人直接或间接地接触过大规模屠杀。当时在苏联占领区对犹太人的大规模处决已经被相当一部分民众知悉，发生在奥斯维辛等集中营的种族灭绝行为却不然，这里的具体细节仍然鲜为人知，因为党卫队成功地把民众与灭绝机关屏蔽开来。关于毒气室的传闻是个例外。虽然关于德国人对大屠杀到底能知道些什么仍有争议，但是历史学家就一点达成了共识：德国人民如果想知道的话，本可以知道很多关于大屠杀的事情。因为已经存在很多可以拼凑起来的碎片化信息，而且仅凭常识也可以推断出来被驱逐到东线的犹太人是不太可能存活下来的。

这也说明，知晓和抑制一样，是个体主动建造的过程。伊尔米娜每次遇到针对犹太人的暴力时——无论是目睹还是通过传言——都拒绝看清事实。她原本不是一个反犹主义者，甚至到1938年还在"犹太的"商场购物。

然而，她选择支持纳粹迫害犹太人的政策，以至于打断格尔达的讲述，并说："格尔达，我一个字都不想再听。按理说我应该举报你的。"她和丈夫在软弱和道德怀疑的时刻就是这样稳定彼此的情绪，终于形成了一个掉转目光的小共同体。纳粹政权强化这种消极共同体的建设，在战争的后半段甚至愈加强烈地宣传反犹主义。伊尔米娜的行为体现了一个事实：大屠杀非但没有唤起大多数德国人的同情心，反倒强化了他们对犹太人的怨恨。伊尔米娜似乎感觉到自己受了伤害，却把责任都归于犹太人——"犹太人是我们的不幸！"她对儿子说出了这样的话。

另外的道路？

伊尔米娜一直在挣扎较劲，因为自己走上的路，因为自己做出的选择，因为从未真正经历过的爱情。读者不禁猜想，假如她那未曾拥有的生活不只是她的内心投射呢？她对霍华德的爱是否会导致她拒绝纳粹种族主义？她会不会移民到英国，甚至跟着他到巴巴多斯？这些可能的道路会引向何方，我们不得而知，但从历史的角度来说，非常有必要指出这些可能性都是有可能实现的。

无论如何，霍华德绝不仅仅是一个幻影，而是实实在在的行动者，他寻找到自己的路并且走了下去。伊尔米娜的故事看起来是个德国

故事，但它有一个 20 世纪的全球化背景，而这个背景带有浓厚的殖民和帝国主义色彩。从这个意义上说，芭芭拉·耶林触及了一个当下的学界研究趋势，即关注黑人在欧洲的生活。伊尔米娜的传记故事也顺便表明了德国与欧洲连在一起，而欧洲从来都不是像纳粹想象得那么白。

伊尔米娜一生中本来有诸多可能，但是她从像扇面一样展开的女性主义、国际主义、个人主义等等可能性中选择了纳粹主义大规模运动的这条路，于是演出了一场那个时代的典型故事。同样典型的是，她和其他几百万人一样，没有在法西斯主义中找到个人幸福。

伊尔米娜回味她的过往并反思她所做的选择，但其中似乎并不包括她对纳粹政权的支持。她好像并没有质疑自己作为党卫队军官的妻子、作为迫害犹太人的缄默的见证人以及（至少是）间接受益者的角色。在她的世界中，德国在第二次世界大战以及对犹太人的种族灭绝行为中的责任仿佛占不到什么位置。

她的世界里有一片空白，而这空白基于一个事实——作为目睹过、耳闻过事件的证人，伊尔米娜没有让事件进入自己，而是让自己陷入机械性的忙碌之中。伊尔米娜属于因缄默而闻名的一代。而且这缄默似乎并非在某件事上刻意选择不语（如果想谈论，还是可以谈的）；恰好相反，积极抑制的机制在面对需要抑制的事件时会立即触发，导致几乎无法攻克的无言。纳粹的宣传把犹太人说成侵略者，说他们受到的迫害都是由于自己的罪孽，又把德国人说成是战争的受害者，这些都强化了抑制过程。这一代人中很少有人在被他们的儿女或孙辈提问时愿意敞开心扉，正面回答问题。然而也应该指出，这些问题本来就很少被人提出。

在时常保持缄默的这一代人逝去之后，我们能做的只剩下尝试透过记忆的缝隙重建历史。芭芭拉·耶林的这部图像小说显示出只要我们勇于尝试，其结果会是多么令人耳目一新。

亚历山大·科布博士 在莱斯特大学教授历史，并担任"斯坦利·伯顿大屠杀和种族灭绝研究中心"主任。科布博士的专著和论文主要研究纳粹主义的暴力、民众的反应以及 20 世纪的大屠杀与其他种族灭绝案例之间的异同等课题。

注释：

① 1938 年 11 月 9 日晚至 10 日凌晨，希特勒以冯·拉特遇刺死亡为借口发起的打、砸、抢、烧犹太教堂和商店，逮捕犹太人的行动，史称"水晶之夜"。

② 纳粹德国从 1933 年 8 月开始实施的重要政策，内容有为日耳曼血统的夫妇提供无息贷款、要求妻子放弃工作并不得轻易再就业、生够四个孩子可以抵消贷款等。

③ 这里的"抑制"是心理学术语，简单地说就是指一种心理防御机制，阻止令自己不适的、不愿意接受的信息进入或停留在记忆中。

④ 原文如此，大概指柏林并非因种族灭绝而"闻名"的城市。

鸣谢

感谢我的德国编辑克里斯蒂安·迈瓦尔德对这本书从最初的想法到最后一幅画提出了许多一流的建议。

感谢亚历山大·科布博士为这部作品提出了合理的建议并撰写了后记。同时也要感谢萨沙·埃勒斯和斯特凡·林克教授。

感谢对图像、文字和编剧有敏锐感觉的乔翰娜·里希特、克里斯蒂娜·阿克曼、妮娜·帕佳丽斯、蒂尔曼·普施、玛丽亚·路易莎·维特、尤塔·皮尔格拉姆、苏珊·雷克、赖因哈德·克莱斯特；

尤其是卢德米拉·巴奇特在最后关头给予我大力支持；

路易丝·施里克与莫里茨·弗雷德里克在扫描和修改方面提供了有效的帮助。

感谢伊涅卡·拜格与帕德玛的建议、智慧和友谊。

感谢我的家人给我支持与信任。

感谢马丁·弗雷德里克数以千计的建议，感谢他随叫随到，感谢他为本书（和其他书）的上色做出的贡献。

　　芭芭拉·耶林，1977年生于德国慕尼黑，在汉堡应用科学大学学习绘画。作为漫画家，她首先在法国因出版《访客》和《迟到》两部作品而闻名。她在德国出版的第一本书是《礼物》，这个由著名的真实犯罪案件改编的故事让德国的广大读者也认识了这位优秀的漫画家。

　　芭芭拉·耶林是《春天》杂志的合作出版人，在《法兰克福评论报》上连载漫画，并在世界各地开办工作坊。目前她在慕尼黑定居与工作。

Irmina

BY Barbara Yelin

Copyright © 2014 Barbara Yelin-Reprodukt.All right reserved.

Published by arrangement with Reprodukt

Simplified Chniese translation edition published by Ginkgo(beijing)Book Co.,Ltd

图书在版编目（CIP）数据

缄默 /（德）芭芭拉·耶林编绘；马静华译 . 一 长

沙：湖南美术出版社，2022.9

ISBN 978-7-5356-9647-2

Ⅰ . ①缄… Ⅱ . ①芭… ②马… Ⅲ . ①漫画 – 连环画 –

德国 – 现代 Ⅳ . ① J238.2

中国版本图书馆 CIP 数据核字 (2021) 第 221849 号

JIANMO

缄默

出 版 人：黄　啸　　　　　　　　　　　　编　　绘：［德］芭芭拉·耶林

译　 者：马静华　　　　　　　　　　　　出版策划：后浪出版公司

出版统筹：吴兴元　　　　　　　　　　　　编辑统筹：杨建国

特约编辑：张顾璇　　吕俊君　　　　　　　责任编辑：贺澧沙

营销推广：ONEBOOK　　　　　　　　　　装帧制造：墨白空间·张萌

出版发行：湖南美术出版社（长沙市东二环一段 622 号）　内文制作：张宝英

　　　　　后浪出版公司

印　　刷：天津图文方嘉印刷有限公司（天津市宝坻经济开发区宝中道 30 号）

开　　本：700×1000　　1/16　　　　　　字　　数：42 千字

版　　次：2022 年 9 月第 1 版　　　　　　印　　张：17.75

印　　次：2022 年 9 月第 1 次印刷　　　　书　　号：ISBN 978-7-5356-9647-2

定　　价：80.00 元

读者服务：reader@hinabook.com 188-1142-1266　　投稿服务：onebook@hinabook.com 133-6631-2326

直销服务：buy@hinabook.com 133-6657-3072　　　　网上订购：https://hinabook.tmall.com/（天猫官方直营店）

后浪出版咨询（北京）有限责任公司　copyright@hinabook.com　fawu@hinabook.com

本书若有印、装质量问题，请与本公司联系调换，电话010-64072833